戲劇鑑賞入門

魏飴 著

目錄

小引

上編　戲劇鑑賞的基本知識

第一章　戲劇的含義及其種類
　一、對戲劇含義的基本理解 ………………………… 3
　二、戲劇的種類 …………………………………… 10

第二章　戲劇美探踪
　一、直觀之美 ……………………………………… 19
　二、表演之美 ……………………………………… 29
　三、傳奇之美 ……………………………………… 38
　四、綜合之美 ……………………………………… 45

中編　戲劇鑑賞的本體分析

第三章　獨具特色的戲劇鑑賞
　一、集體性的劇場直接體驗 ……………………… 55

1

二、戲劇活動的第四度創作 65

三、「演戲的是瘋子，看戲的是傻子」 74

四、「一次過」藝術與敏銳的鑑賞捕捉 80

第四章　戲劇與觀眾

一、觀眾買票看戲的緣由 87

二、觀眾要增強自己的主體意識 95

三、觀眾的鑑賞心理略析 102

第五章　戲劇鑑賞能力的培養

一、從「看熱鬧」到「看門道」 115

二、戲劇鑑賞力的分析與提高 122

下編　戲劇鑑賞方法談

第六章　戲劇鑑賞方法舉隅(一)

一、捕捉初感　由淺入深 133

二、閱讀劇本　反覆體會 140

三、抓住關鍵　把握衝突 ……………………………………………… 150

第七章　戲劇鑑賞方法舉隅（二）

四、分析人物　觀其言行 ……………………………………………… 163

五、理解結構　深識堂奧 ……………………………………………… 173

六、假戲真看　能入能出 ……………………………………………… 180

第八章　戲劇鑑賞方法舉隅（三）

七、由實到虛　體察想像 ……………………………………………… 191

八、統觀得全　由黏見面 ……………………………………………… 203

九、明察體制　分類鑑賞 ……………………………………………… 211

後記

序

讀完魏怡的這本新著，在由衷的欽佩之餘，也難免生出幾分妒意。不為別的，總覺得他太「能」了。

我和魏君三年同窗，然後一塊留校，在中文系任敎。十二年來，他已經有煌煌七本著作問世，而且都頗得學術界的好評。去年，他破格晉升為副敎授，今年又被評為終身享受政府特殊津貼的青年專家。在我們幾十個大學同窗中，無疑他是最富才華，最下苦功，最有成就的一個，的的確確是最「能」的。年紀輕輕，在學術界竟如此爆紅，如此聞達，怎不叫人艷羨，叫人嫉妒呢！

魏怡少小愛詩，這培養了他藝術的敏感力。搞起學術來，理論嗅覺也一樣靈敏。他敏銳地抓住鑑賞學這個新課題，進行一系列開拓性的研究。說他有開拓性，是因為他跟時下的鑑賞熱大不相同，不是去賞析具體作品，也不單純研究主體的審美心理，而是在二者之間尋找一個恰當的契合點，架起一座橋樑。引領讀者進入文學的殿堂，一窺其中的奧秘。辨明各自的特徵，指出種種的方法，努力建立起文學鑑賞的理論體系。這方面，他的研究完全稱得上獨僻蹊徑，別開生面。

此外，魏君的鑑賞研究又有嚴密的系統性。他先後發表的《詩歌鑑賞入門》、《散文鑑賞入門》、《小

序

1

說鑑賞入門》和現在這本即將面世的《戲劇鑑賞入門》構成了一個分體文學鑑賞的研究系列。雖說是分體研究各有側重，但很多理論問題卻是一以貫之，可以互相生發，互為表裡的，所以，它們實是一個有機的整體。讀者閱覽時也不妨互作參照。

戲劇鑑賞的研究顯然比其他文學品來更為困難，正如高爾基所言：「戲劇形式是一種最困難的文學形式。」（《給大劇院劇目組》，見《文學書簡》下卷，人民文學出版社一九六五年版）戲劇是一門高度綜合的藝術，它的鑑賞指導者不僅要有文學功力，還要具備音樂、舞蹈、繪畫、雕塑等廣泛的藝術素養，甚至不能不懂得些歷史、宗教、哲學、人類學、心理學、影視學等知識。戲劇鑑賞理論不但要把劇本、劇作者、舞台、演員作為研究的對象，而且還要把劇場觀眾作為更重要的對象。如此寬泛的範圍，無疑增加了鑑賞研究的難度。此外，又還因為戲劇觀眾的群體性和特殊的劇場氛圍，使得各秉性情的鑑賞主體的審美感受既具有明顯的趨同性，又呈現出紛紜的個性，因此，要尋找到並揭示出戲曲鑑賞的普遍規律和一般方法，就比其他案頭欣賞的文體要困難得多。難能可貴的是，魏怡君沒有畏縮和退卻，他不但慎重地啃起了這塊硬骨頭，而且的確啃出了蠻好的滋味。

這些年他遍讀古今中外的名劇脚本，收集整理大量的有關資料。凡是常德上演的戲劇，不管什麼劇種，不管名派與否，他幾乎都要跑到劇院去看，感受那特殊的劇場氣氛，體驗觀眾的心理情緒。毫不誇張地說，這本書凝聚了他數年的心血，耗費了比他以往任何一本都多的精力。

作者原有較深的理論修養，又積累了許多劇場的親身感受，且有前幾部著作的寫作經驗，所以這本《戲曲鑑賞入門》從體例到語言，都已更為成熟，漸臻妙境。

作者把全書釐為三編，上編從介紹戲劇的基本知識入手，探索了戲劇的一般美學特徵，這對普通鑑賞者尤其是對戲曲尚屬陌生的青年讀者來說，是必須首先解決的問題。中編則集中研究了戲劇鑑賞活動的特點和過程，提綱挈領，條分縷析地揭釋了這個未經前人道破的奧秘——戲劇鑑賞活動的規律。我以為，本書對鑑賞美學最主要的理論貢獻正在這裡。而更為形象、精彩的則是下編中對戲劇鑑賞方法的總結。雖云「舉隅」但那九條十八款卻是全方位、多角度的觀照，主要方法羅列殆盡。且時而敍事，時而取譬，時而剖析道理，時而描述境界，從容娓婉，深刻獨到，有不少方法是作者個人學劇經驗的理論升華，因而特別具體親切，讀者易於領悟。

總觀全書，不僅體系科學，結構嚴密，論說新穎，而且語言清麗，平易耐讀，確是一本值得一讀的好書。

其次，還要指出的一點是，魏怡君花偌大氣力研究戲劇的鑑賞，首先並不為著完成自己著作的系列化，而是出自於對戲劇文化的熱愛，出自於張揚傳統文化的崇高責任感。眾所周知，隨著新生文化的勃興，世界的文化格局正發生著整體性的轉換，戲劇，尤其是曾經唯我獨尊的中國戲曲，作為傳統的文化樣式，幾乎面臨著滅頂之災。許多戲曲工作者或是悲觀不振，或是憤激離棄，可是魏怡君卻有著嚴肅的思考和固執的性格。他深知戲劇作為一種文化密碼積澱了人類古老而隱

秘的情感。這種積澱已融進了人類的心靈深處，化作了他們的血肉生命。他堅信，戲劇雖在退縮，卻不會消亡。因此，他不顧戲劇研究的冷落，滿腔熱情地拿起筆，要「揭開戲劇之秘」，喚醒青年走向戲劇的大門。他要「從觀衆的角度來系統探索戲劇鑑賞的本質、特點和方法」，發明一把觀賞戲劇的金鑰匙，從而通過觀衆的熱情肯首給戲劇文化在現代社會中尋找到一個恰如其份的定位。

這或許正是魏君此時向世人奉獻本書的深意，其苦心讀者朋友不可不曉。

作者曾經表示，適當的時候，他要把這些分體的鑑賞研究綜合起來，結構一部更爲深博完整的文學鑑賞學著作。我們衷心企盼魏怡的新著早日問世。不過，那大概不是他在鑑賞美學領域劃上的一個句號吧。

一九九三年五月於古朗州

小引

戲劇，可謂是一種最爲大眾化的藝術。無論是一字不識的世代貧民，還是見聞狹窄的市井婦嫗，或是修養有素的賢哲士人，大家都可匯集在那具有無窮魔力的劇場裡，面對聚光燈打出如夢般的幻景，一同接受著來自舞台各個角度的戲劇美的刺激。朋友，你可以上劇場去感覺一下吧，在你四周朦朧的濟濟人頭間，人們是怎樣地沈溺於這同一種藝術的呢？以致於一起失神地屏息、抽泣、歡笑和驚呼？

揭開這個奇跡是不容易的，從古希臘時代歐洲戲劇藝術開始出現到我們今天，不知有多少最傑出的戲劇美學家從事研究這個課題。亞里斯多德的《詩學》、古印度的《舞論》、我國李漁的《李笠翁曲話》等等，無不對戲劇藝術作了大量有益的探討，對後人產生過極其重要的影響。

然而，在以後的戲劇美學著作中，從創作角度去揭示戲劇之秘的多，而從觀衆角度來系統探索戲劇鑑賞的本質、特點和方法的書籍可以說還沒有。然而，我不奢望在這本小冊子裡對戲劇鑑賞有什麼重大的發現、特點和方法的書籍可以說還沒有。然而，我不奢望在這本小冊子裡對戲劇鑑賞有什麼重大的發現、特點和方法，但熱切期盼能夠較爲準確地將自己的一些觀劇經驗借助我笨拙的文字把它

魏怡

敍述出來，或許對一些青年戲劇愛好者有些幫助。於是，我帶著這個多少有點惶恐的期盼出發了。

我知道，對我這個戲劇修養很差的人來說，任務非常非常的艱鉅，但決心既定，我只得硬著頭皮

闖下去……

路漫漫其修遠兮，吾將上下而求索！

上編 戲劇鑑賞的基本知識

一個好的戲劇鑑賞者，首先應當具備起碼的戲劇知識，諸如什麼是戲劇？戲劇有哪些種類？戲劇美的基本特徵是什麼？等等，這些我們不得不有所瞭解。魯迅先生談到鑑賞文藝的主體條件時指出：「讀者也應該有相當的程度。首先是識字，其次是有普通的大體的知識」，「否則，和文藝即不能發生關係」（《魯迅論文學與藝術》上冊第三八三頁，人民文學出版社一九八○年版）。他所謂的「普通的大體的知識」，當然不能排除對鑑賞對象本體的一些基本知識的認識。是否具備這些知識，會直接影響到戲劇鑑賞水平的高低。列寧說，我們的工人和農民應該享受比馬戲更好的東西，欣賞更為高級的藝術。「為了使藝術可以接近人民，人民可以接近藝術，我們就必須首先提高教育和文化的一般水平」（《列寧論文學與藝術》第二輯第九一頁，三人民文學出版社一九六○年版）。本編的目的即在於此。

第一章　戲劇的含義及其種類

一、對戲劇含義的基本理解

我們在探討戲劇鑑賞之前，迎頭要回答的一個問題即是：戲劇這個詞究竟意味著什麼？如果我們把戲劇與詩歌、散文、小說看成是具有同等地位的四種基本文藝體裁，那麼，戲劇藝術的實質又是什麼呢？或許，在一般人看來這些原不過都是很簡單的問題，他們以爲到劇場去看演員扮演各種各樣的角色，從舞台人物的生活命運與糾葛中獲得某種快感，那不就是戲劇嗎？然而，我們究竟用怎樣嚴密的措詞來表述戲劇的含義呢？乍一看的確似乎是容易的，但仔細一想，就會感到困難很多，並不是想像的那麼容易。英國戲劇專家阿·尼柯爾指出：「在所有文學類型中，戲劇既是最特殊、最難捕捉的類型，又是最引人入勝的類型」（阿·尼柯爾《西歐戲劇理論》第一頁，中國戲劇出版社一九八五年十二月版）。的確如此，古往今來不知有多少戲劇家考察過戲劇的含

義。有趣的是，如果我們把這些所給定的含義彙集在一起，就會發現有很多說法彼此存在著較大的分歧。很久以前的說法我們自己不必說，下面試舉幾例現代人的看法：

△英國戲劇權威、著名教授阿‧尼柯爾（一八九四～一九七六年）談到戲劇定義時說：「戲劇是以某種方式表現生活意念的藝術，這種方法又能夠使這一表現通過演員得到解釋，並使看戲的觀眾感到興趣。」同時，「戲劇家經常利用一些可導致情緒上與心理上發生震驚的意外成分，而這些成分確是戲劇家構思情節的基礎」（見尼柯爾《西歐戲劇理論》第三六頁、三九頁，中國戲劇出版社一九八五年十二月版）。這個解釋使用了一些模糊語言，如「以某種方式」、「使看戲的觀眾感到興趣」等，我們從這些話語裡似乎還難以把握戲劇究竟是什麼。因為他這裡所強調的東西，有一些在小說裡也同樣是重要的。

△日本河竹登志夫在他的《戲劇概論》中說，戲劇即是「由演員扮演成劇本中的登場人物出現在觀眾面前，並在舞台上憑藉其形體動作和語言所創造出來的一種藝術」（見該書第一頁，中國戲劇出版社一九八三年版）。這裡，他著重強調了演員的作用，但我們如何根據這個定義去區別戲劇與一般的歌舞表演呢？這個界線顯然是不清楚的。

△我們再看看我國《辭海》對「戲劇」的釋義：「由演員扮演角色，在舞台上當眾表演故事情節的一種藝術」（縮印本《辭海》第四九二頁，上海辭書出版社一九八〇年八月版）。此條定義強調了演員與故事這樣兩個要素，作為戲劇應該說的確是不可缺少的兩個方面，但它是不是包

括了戲劇本質含義的全部呢？我們覺得還仍然值得推敲。

現在看來，要對什麼是戲劇的問題做出認真的、確切的回答，還須得對戲劇的發生、發展以及生產過程有一個全面的瞭解。重要的是，一定要找到戲劇在藝術之林中的主要區別，或者說，應該從它與其他藝術門類的區別入手，把握戲劇的基本特徵，然後把這些特徵歸納起來我想就是戲劇的含義。

一般而言，任何國家戲劇的萌芽都是在勞動歌舞中產生，這是文藝史家們比較一致的看法。當然，這裡所說的勞動歌舞，其範圍是相當廣泛的，像打獵之前的宗教儀式，狩獵後的慶祝場面以及模仿勞動動作的一些娛樂性的活動等等。為何要把這種勞動歌舞看成是戲劇的源頭呢？事實上，這已告訴我們：戲劇必須借助於員人的表演為媒介，雖然當時的歌舞者與今天的職業演員還有很大的不同，但不能說已具備了演員表演的一些性質。沒有演員就沒有戲劇，這是迄今戲劇理論家們對戲劇的一個重要看法，這在上面我們引述的幾種說法中都肯定了這一點。

不過，像前面河竹登志夫先生說的那樣，僅僅強調演員表演的一面來概括戲劇的含義明顯行不通，比如有些歌舞、曲藝、說唱等，也是離不開演員的，但戲劇又畢竟不能等同於歌舞節目，這是大家都能理解的道理。這也即是說，作為戲劇，其演員的表演內容還得有它特定的要求。有何要求呢？對此，大家的意見就很不統一了。西歐最早、最普通的理論是要求戲劇也是「生活的摹本、習俗的鏡子、真實的反映」（西塞羅語，此人係西元前羅馬政治家、哲學家和雄辯家）。此

種「摹仿」理論乃至成為一切文藝創作的原則，認為文藝都是摹仿現實世界的。但也有人指出，戲劇不應是對現實忠實的複製或摹仿（事實上，這一點早在西元前四世紀亞理斯多德的《詩學》中就已暗示過，只是人們在理解亞氏的理論中簡單化了，以致於誤解了好多個世紀）。即使是在近代的戲劇理論中，這一點仍然還在爭論著，比如雨果一八二八年在他的劇作《克倫威爾》「序」中就寫道：

我們好像覺得已經有人說過這樣的話：戲劇是一面反映自然的鏡子。不過，如果這面鏡子是一面普通的鏡子，一個刻板的平面鏡，那麼它只能夠映照出事物暗淡、平面、忠實但卻毫無光彩的形象；大家都知道，經過這樣簡單的映照，事物的顏色和光彩會失去了多少。戲劇應該是一面集中的鏡子，它不僅不減弱原來的顏色和光彩，而且把它們集中起來，凝聚起來，把微光化爲光明，把光明化爲火光。因此，只有戲劇才爲藝術所承認（引自《西方文論選》下卷第一九一頁，上海譯文出版社一九七九年十一月版）。

這裡對戲劇內容的強調是非常重要的，戲劇是對現實生活一面焦點相當集中的鏡子。如何集中呢？歸納衆多的看法，也即是盡最大可能在短短的三個小時之內展示出故事情節的戲劇性變化，這種戲劇性變化是多起伏的、高強度的或「激變的」，它能挑起觀衆極大的觀劇興趣。有人會說，

小說不是也得需要相當集中的故事嗎？是的。不過，戲劇之於小說在故事的要求上卻有很大不同，主要是戲劇受到舞台時空的限制，對故事的要求更為典型與凝煉，因而戲劇被阿契爾稱作「激變的藝術」，而小說則是「漸變的藝術」（見阿契爾《劇作法》）。這裡的「激變」與「漸變」即很好地指出了戲劇與小說在故事情節上的區別。同時，戲劇的故事還要求符合演員表演的特點，具有舞台性；不具有舞台性的故事根本就不能構成戲劇，即使寫出來了也只能供人當成小說閱讀而不能在舞台上演出。因而人們在談到劇本的時候，常有所謂「案頭之書」與「台上之曲」的分別，道理也正在這裡。

至此，我們對戲劇含義的理解便進了一步——戲劇還須是以表演戲劇性的故事為內容的——以此我們不僅找到了戲劇與小說以及一些敘事詩在這一點上的異同，而且也明顯地將戲劇與舞蹈、曲藝等分別開來。那麼，戲劇是否就是「由演員扮演角色」，在舞台上當眾表演故事情節的一種藝術」呢？我們以為這裡仍有不完整處。在今天，一齣戲的演出並不是如此簡單的，它卻經歷了一個複雜的創作過程，是眾多藝術家集體勞動的結晶。

通常而言，戲劇又被人們稱為「第七藝術」，即是指戲劇兼具有詩歌和音樂的時間性、聽覺性，以及繪畫、雕塑、建築的空間性、視覺性，同時也有舞蹈的人體姿態作媒介的特質。也就是說，戲劇是包容了以上六種藝術的一種綜合文藝樣式。必須指出的是，所謂「第七藝術」，並不是有了詩歌等六項藝術以後，才有戲劇，而是指戲劇的包容性。從性質上講，詩歌、音樂等六項藝術，

或屬時間藝術，或屬空間藝術。戲劇，則是兼備時間和空間兩項藝術性質的。

現在，我們把上面得到的對戲劇的三項本質內容聯繫起來，即大致可以窺見出戲劇究竟是怎麼一回事了：

(一)是以演員的當眾表演爲基礎的；

(二)是以表演戲劇性的故事爲內容的；

(三)是綜合了詩歌、音樂等多項藝術特長的。

這三項內容交叉在一起，便相互承接地構成了戲劇。這裡應當特別強調的是三者的相互交叉，單單偏執其中一點或兩點都會扯不清楚。把上面的三點再提煉一下，壓縮成一個句子，這樣我們對戲劇含義的理解即是：它是調動多種其它藝術手段以演員當眾表演戲劇性故事的一門藝術。

還應當指出的是，戲劇作爲一種「綜合藝術」的理解，到本世紀六十年代，受到了波蘭著名導演耶日·格羅托夫斯基等所倡導的「貧困戲劇」（亦譯爲「質樸戲劇」、「窮乏戲劇」）的嚴峻挑戰。格羅托夫斯基把綜合性的戲劇藝術稱之爲「富裕戲劇」，然而，他這裡的「富裕」是帶有諷刺意味的，因爲「富裕戲劇」依賴的是藝術盜竊癖，它吸收其他各種學科構成各種雜亂的戲劇場面，混成一團，沒有主體，或者說缺乏完整性……（《邁向質樸的戲劇》第九頁，中國戲劇出版社一九八四年七月版）在「貧困戲劇」看來，戲劇應該是怎樣的呢？戲劇只是「發生在觀眾和演員之間的事」，其它像佈景、燈光、美術、音樂等「都是補充品」，眞正的戲劇就是演員獨出特色的表

演和觀眾的消極參與（參見上書第九頁）。

從目前中外劇壇的戲劇實踐來看，企圖解除戲劇作爲綜合藝術的看法未免顯得太偏激了。戲劇對其他藝術的包容與綜合，也決不是「從各種藝術中都剽竊一點」，然後再簡單地拼湊在一起，而是一種合理的借鑑，以增強演員表演藝術的效果。不過，格羅托夫斯基的觀點卻進一步提醒人們，戲劇無論怎樣借鑑其他藝術的特長，都必須注意不能喧賓奪主，始終都要把演員的表演看成是戲劇藝術的中心內容。但只強調演員的表演和觀眾的參與而有意排斥其他，我們以爲不僅是沒有必要，而且也脫離戲劇實際。

上面，我們談了戲劇作爲一種藝術形式究竟應該如何理解。最後，再順便談談「戲劇」這個詞。我們平常在使用戲劇這個字眼的時候，其含義則有廣義與狹義兩種：一是包括話劇、歌劇、舞劇、戲曲等在內的一個總的稱謂；二是專指話劇而言的。戲劇、話劇這兩個概念在我國使用的時間並不長，都是在五四時期隨著西方文化的影響而傳入，而且在五四之前，我國根本就沒有話劇這個品種。我國古代的戲劇，常用的名稱是院本、雜劇、南戲、傳奇和戲曲等。在歐美各國，所謂「戲劇」（英文drama）是專指話劇。本書所談的戲劇鑑賞，當然是取其廣義，是兼顧所有戲劇種類的。

二、戲劇的種類

戲劇可以從不同的角度來劃分它的種類，明瞭這些種類及其特點有利於戲劇鑑賞。

(一)從戲劇的審美效果來分，有悲劇、喜劇和正劇。

1 《悲劇》。悲劇是描寫主人公「苦難」事件的一種戲劇，給觀眾的同情心，甚至常常是感傷不已。所謂悲劇性的「苦難」事件，按照亞里斯多德的說法，即指「死亡、劇烈的痛苦、傷害和這類事件」（《詩學》〈詩藝〉第三六頁，人民文學出版社一九八二年十二月版）。總之，悲劇總是寫人物從順境轉向逆境，這也是古老的中世紀人們比較一致的看法。

別林斯基說：「戲劇詩歌是詩歌發展的最高階段，藝術的皇冠，而悲劇則是戲劇詩歌的最高階段和皇冠」（《別林斯基選集》第三卷第七六頁，上海譯文出版社一九八〇年版）。由此可見出悲劇在戲劇中所享有的顯赫地位。從西方戲劇史來看，首先也是從古希臘悲劇開始，以後又出現了像莎士比亞這樣一些悲劇大師。在我國古代劇壇，雖然沒有使用悲劇這個概念，但事實上悲劇也是我國古典戲劇中最能扣人心弦、動人肺腑的劇目，諸如《竇娥冤》、《趙氏孤兒》、《長生殿》、《桃

花扇》等，這些都爲廣大觀眾所熟悉。

隨著社會的進步和歷史的發展，悲劇性的事實已經減少了許多，像古代悲劇中的人物命運可以隨意受到統治者的擺佈，以及人對大自然規律的不可理解而導致的種種不幸，在今天我們的社會裡幾乎是很少出現的了；但這並不意味著今天已沒有悲劇，新的社會仍有一些新的悲劇，因爲我們的社會還存在著陰暗面，不過悲劇畢竟不是當代戲劇的主流了。劇作家描寫悲劇和我們觀看悲劇，正是希望消滅悲劇。

2.《**喜劇**》。喜劇是一種用誇張的手法、詼諧的台詞和出乎意料的情節來表現喜劇人物性格或譏諷醜惡落後現象的戲劇。它給人的總體感受總是明朗輕鬆的，也正是由於觀劇時的輕鬆歡快，因而它往往不如悲劇那樣給人以深刻有力的印象，我們的同情心也似乎處於一種半封閉的狀態。

喜劇必定要給觀眾展示出人物「可笑的行動」，然而什麼樣的行動才是可笑的呢？魯迅先生說：「喜劇將那無價值的撕破給人看」（《魯迅雜文選集》上冊第四七頁，外文出版社一九七六年版）。所謂「將無價值的撕破」，也即是將那些無價值而又裝扮成有價值的東西一一給揭示出它的本來面目，從而必將使觀眾感到可笑。如莫里哀的《僞君子》、果戈理的《欽差大臣》以及我國戲劇中的《煉印》等。應該說，這便是喜劇題材的主要內容。不過，此種「可笑的行動」一般只適用於對「否定事物」的揭露與諷刺，而另有一些喜劇是以「肯定的事物」出現在舞台上，通過一些意外、偶然、誤會、巧合以及人物目的與行動的矛盾和人物性格的缺陷等來構成「可笑的行動」。

這也是喜劇題材的一個重要方面。如哥爾多尼的《一僕二主》以及我國戲曲中的《喬老爺上轎》等。

3 《正劇》。正劇是指既不屬悲劇，又不屬喜劇的悲喜摻合的一種戲劇，亦可稱爲「悲喜劇」。它給人的總體感受可能既不像悲劇那樣的凝重、哀婉，也不像喜劇那樣的輕鬆、可笑，常常是隨著情節變化而時悲、時喜，它是將「悲劇的和喜劇的兩種快感揉合在一起，不至於使聽衆落入過分的悲劇的憂傷和過分的喜劇的放肆」（瓜里尼《悲喜混雜劇體詩的綱領》，見《世界文學》一九六一年八、九月號）。

「正劇」名稱的出現雖然比悲劇和喜劇都要晚得多，但它的出現不僅結束了自古希臘以來只存在悲劇和喜劇兩大體裁的歷史，而且很快地發展爲戲劇的主流，爲各國劇作家廣泛採用。事實上，我們的生活本身就應該是正劇，人物的命運從來都是有悲有喜的，因而正劇的繁榮也毫不足怪。後來的所謂「社會問題劇」、「情節劇」以及一些「心理劇」都應該屬於正劇的範疇。

正劇在我國近當代劇壇也有很大的市場，也要比悲劇與喜劇多得多。諸如曹禺的《王昭君》、陳白塵的《大風歌》、老舍的《茶館》以及台灣劇作家姚一葦的《紅鼻子》等。

當然，從審美效果上講，悲劇、喜劇與正劇之間並無孰優孰劣的區別，完全沒有必要厚此薄彼，我們應當讓這三大戲劇體裁互存競榮、各呈異采。

(二)從戲劇的形式特點來分，有歌劇、舞劇、話劇和戲曲。

1　《歌劇》。歌劇是融合音樂、詩歌、舞蹈、說白等藝術而以歌唱為主的一種戲劇形式。我們說戲劇是一種綜合藝術，這在歌劇裡體現得最為徹底，因為它「可以從形、聲、色幾方面去溶成一種感人的力量」(賀敬之語)，不但有歌有舞，還有劇 (即有情節)，是三位一體的。

歌劇的正式誕生大約是在十六世紀的義大利，後逐漸流行於歐洲各地，受到各國人民的喜愛。隨著歌劇自身的發展，不同時代、不同地區也產生了一些不同的歌劇類型，如正歌劇、喜歌劇、大歌劇、輕歌劇、樂劇等。但不論是哪種基本類型，其結構通常是由咏嘆調、宣敍調或說白、重唱、合唱、序曲、間奏曲、舞曲等組成。

我國歌劇與西方歌劇的具體形式是不一樣的，但如果用歌、舞、劇三位一體的特點來衡量我國歌劇，那麼宋元以來形成的各種戲曲，以歌舞、賓白並重，又有很強的故事情節，即可看作是中國特有的歌劇了。五四以後，特別是延安文藝座談會以來，我國劇壇開始在民間音樂 (包括秧歌、戲曲) 的基礎上，借鑑西方歌劇，逐漸形成和創作了一些接近西方歌劇特點的中國歌劇，如《白毛女》即可看作中國歌劇成型的標誌。

2　《舞劇》。舞劇是以舞蹈為主要表現手段、綜合音樂、啞劇等藝術門類的一種戲劇形式。舞劇的特點，首先應是以舞為主體，使其具有強烈、濃郁的抒情色彩；其次是有戲，有戲也就是要

求通過舞蹈的形式來表現不同人物之間的矛盾衝突，並能構成一個完整的故事情節。舞劇與一般舞蹈的區別也正在這裡，一般舞蹈比較側重抒發人物的思想感情，而不怎麼敍述故事。所以，抒情與敍事或者舞蹈與戲劇的完美結合和高度統一，就成了舞劇藝術結構的基本特徵。世界許多民族都有各具獨特風格的舞劇。西歐的古典舞劇，一般統稱爲芭蕾。起源於義大利，形成於十七世紀的法國，十八世紀傳入俄國。在芭蕾的風格流派上，有所謂義大利學派、法國學派和俄羅斯學派。俄羅斯學派的芭蕾對我國觀眾十分熟悉，如《天鵝湖》、《天鵝之死》和《羅密歐與朱麗葉》等，著名舞星烏蘭諾娃的表演，更是爲我國觀眾所傾倒。我國的舞劇，作爲一種獨立的戲劇形式起步較晚，大約於本世紀三十年代末，至今不過四五十年的歷史。一九四九年以來，舞劇在我國有了長足的發展，出現了一大批有質量的作品，如《魚美人》、《紅色娘子軍》、《絲路花雨》、《文成公主》等。都先後引起過中外劇壇的注目。

3 《話劇》。話劇是以對白和動作爲主要表現手段的戲劇。歐洲通稱爲戲劇（英文drama），是由古希臘的歌劇蛻變而成的。到十九世紀，話劇的勢力逐漸超過歌劇，成爲通行於世界劇壇的一種最普遍、最重要和最有影響的一種戲劇形式。中國早期話劇於一九〇七年在日本新派劇的直接影響下產生，當時稱新劇或文明戲。新劇於辛亥革命後慢慢退出舞台。五四時期，歐洲戲劇傳入中國，中國現代話劇與起，當時稱作愛美劇、眞新劇或白話劇。直到一九二八年，我國著名戲

劇家洪深先生爲了把當時產生的這個特殊的劇種與戲曲、歌劇等相區別，即提議定名爲「話劇」，此後即有話劇的稱謂。

與其他幾個劇種比較，話劇的特徵十分明顯。首先，話劇純採用對話與動作，語言也是以日常生活語言爲基礎，不像歌劇與舞劇那樣常採用劇詩與音樂來抒情，而是一種質樸的藝術，或者可以叫做屬於散文的藝術。當然，話劇中也不完全排除音樂與舞蹈等，但一般只是爲了加強場面氣氛而安排的，並不占主要的地位。其次，話劇在表現手法上注重盡可能貼近生活的真實，很少運用藝術的誇張，生活細節的展示比其他劇種更爲具體，更爲細膩。

4　《戲曲》。戲曲是我國一種獨特的傳統戲劇形式，它通常以唱、念、做、打爲主要藝術手段，包含著文學、音樂、舞蹈、美術、武術、雜技以及人物扮演等各種因素，具有極強的藝術綜合性，是世界劇壇三大表演體系之一。這裡，我們不便作詳細討論。

(三)從戲劇的場次容量來分，有獨幕劇和多幕劇。

一般而言，一幕戲，是一個故事中一個較大的較長的段落，一場戲則是一個故事中一個較小的較短的段落。許多場聯成一幕，許多幕聯成一齣戲。如果一齣戲，既不分幕也不分場，就像一篇文章沒有分段一樣，看起來一定吃力、疲勞。所以，通過分幕分場來劃分戲劇情節的段落，是戲劇在結構上的一個重要特徵。

第一章　戲劇的含義及其種類

15

所謂分幕，就是通過大幕的啓閉來表示劇情的起訖和時間、地點的轉換。

獨幕劇只有一幕，幕下一般也不再分場，因而獨幕劇的情節都比較單純，結構更以緊湊見長。多幕劇的幕數沒有統一的規定。一幕之中，又可按情節發展的需要再劃分為場。景。場、景的更動無須啓閉大幕，主要是通過人物的上下場和燈光的變化來實現的。這些我們不再細說。

(四)從戲劇的題材內容來分，主要有情節劇、社會問題劇、心理劇、紀實劇、歷史劇等五種。

1 《情節劇》。情節劇是以尖銳的情境和強有力的懸念，並在情節發展中充滿了偶然性的意外事件來取勝的一種戲劇。情節劇原本是十八世紀末和十九世紀初出現的一種在人物、情節和結構等方面都有固定程式的戲劇。在歐洲，原始情節劇又與所謂「佳構劇」（又稱「巧湊劇」）有著血緣關係，同樣是以情節曲折、場面緊張、結構精巧著稱。在我國，情節劇實際上是一個很廣泛的概念，很難說有什麼專門的情節劇。我們以為，既是一部成功的戲劇，就需要有引人入勝的情節，同時也要有利於刻劃現實生活的底蘊。

2 《社會問題劇》。社會問題劇大多是直接取材於當代的社會生活，並把題材的中心放在各種社會矛盾及其發展過程方面，並以提出某些重大的社會問題為顯著特色的一種戲劇。此種戲劇，一般認為是在十九世紀中葉歐洲民族民主運動蓬勃發展時期興起，體現了批判現實主義的文藝思

潮。如挪威戲劇家易卜生和他的《玩偶之家》、《人民公敵》等，即是這類劇作的代表作家和作品。

近些年來，我國話劇舞台也陸續出現了不少較有影響的社會問題劇，如《十五椿離婚案的調查剖析》、《屋外有熱流》等，體現了劇作家對社會、對人民的高度責任感，提出了一些為廣大群衆迫切關心的社會問題，這是應當肯定的。不過，從創作上講，社會問題劇的思想深度和藝術感染力是需要解決好的兩個問題。

3 《心理劇》。心理劇是以人的心理活動爲主要表現對象的一個劇種。在其它劇種中，當然也可能要表現人物的心理，但它往往只是作爲表現人物性格的一個方面而出現；在心理劇中，人物的心理不再作爲人物性格的某一個動因或一般的表現對象，而是一部戲劇題材內容的重心。這種戲劇，應該說是現代社會觀和「人學」觀的產物，是現代劇壇的一個重要品種。西歐有影響的心理劇有易卜生的《海達·加布樂》、阿瑟·密勒的《推銷員之死》等。我國的心理劇還處在探索的階段。

4 《紀實劇》。紀實劇又名「活報劇」，簡稱「活報」，意爲「活的報紙」。是用一種速寫的手法迅速反映時事的戲劇樣式。它的基本特點是篇幅短小，形式活潑，多在街頭和廣場演出，演員扮演的是「眞人」，演出的內容是「眞事」，比較注意輿論宣傳作用，而相對地文學性不夠強。在歐美劇壇，這個劇種產生於本世紀二十年代後期，在民族解放戰爭年代曾十分流行。在我國，紀實劇產生於本世紀二十年代後期，在民族解放戰爭年代曾十分流行。在歐美劇壇，這個劇種也同樣受到歡迎。美國在六十年代就曾出現了霍奇修斯的《代表》、布魯克的《美國》和道斯

特的《納稅人》等紀實劇上乘之作，產生了廣泛影響。

作為宣傳教育的有力工具，紀實劇的確發揮了它應有的特長，但畢竟能夠流傳下去的藝術精品很少。現今人們常把「活報劇」看成是對一般劇目的貶詞，譏諷其作品沒有性格塑造、缺乏藝術加工等，這應引起戲劇家們的重視。

5《歷史劇》。歷史劇即是以歷史人物和歷史事件為題材內容的一種戲劇。這種戲劇在世界各國劇壇都占有相當大的比重，其主要原因是可以讓觀眾從中學到很多歷史的知識，受到歷史的啟迪，劇作家在創作時也可以去掉那些不必要的顧慮，用以借古鑑今、以古諷今等。

歷史劇的主要特點也在於它既是「歷史」，又是「戲劇」，因而被人們稱之為「形象的歷史」，這是有道理的。不過，歷史劇的創作難點也正在這裡。說是「歷史」，就要求歷史劇應基本忠實於歷史人物和歷史事件，不能憑空虛構；說是「戲劇」，又要求它對生活素材進行必要的加工、改造，從而達到「典型化」。歷史劇正是要求在這種對立中求統一。這裡，特別應當提醒我們鑑賞者的是，切忌不要以歷史學家的眼光去評價歷史劇，比如對曹操這個歷史人物，史學界本身就有不同的看法，如果我們在觀劇時硬是要說某某寫的是真實的，某某寫的是虛假的，這就沒有理由了，而且反過來還會影響歷史劇的創作，成為歷史劇發展的一個束縛。

戲劇鑑賞入門

18

第二章 戲劇美探踪

當我們坐下來把戲劇當做美的對象來欣賞的時候，我們是否想過：戲劇究竟美在哪裡呢？有人會說，美在真實、美在緊張；也有人會說，美在懸念、美在演技；還有人會說，美在衝突、美在舞蹈、美在聲樂……如此說來，戲劇的美還可以數出很多，諸如劇詩美、器樂美、繪畫美、摹仿美、變幻美、整體美等。可以說，戲劇是美的薈萃。但是，我們這裡要探索的並不是戲劇的這種泛美表現，而著重要回答的是：戲劇作為一種文藝樣式的獨具特徵的美是在哪裡呢？

一、直觀之美

在這之前，有必要對直觀之美的含義作一些探討，然後才能進入正題。

我們之所謂美的東西，有一個最為基本的特點，那就是具有直觀性，美的生命在於直觀的顯現，或者可以說，必須得通過直觀的具體形象表現出來。譬如說，我們欣賞西湖秋月、廬山瀑布

的美，正是這自然奇觀以即目如繪的形式呈現出來了。有人會問，人的心靈美，不是不具有直

觀性嗎？事實上，我們覺得某人的心靈美，也並不是憑空產生的理念，而是當我們瞭解到了此人

心靈美的種種美具體行為之後才有的。這種具體行為，必然表現為可感可觸的直觀形象。總之，美

的理念是通過美的具體行為體現的，一旦美離開它的具象形式，我們也就無從去解釋美、鑑賞美。

作為以語言為媒介的文學藝術，它的美又是如何體現這種直觀性的呢？這似乎是一個難題，

因為語言本身不過是一個抽象的符號，形式上並不具有可感的特點。然而，我們誰都也會承認文

學也是美的，它的直觀之美即在於用語言符號去繪聲繪色地描寫歷歷如繪的生活圖景。繪

聲繪色、形象生動，這是文學藝術的一大要訣，也是我們鑑賞文學的美感源泉。「漠漠水田飛白鷺，

陰陰夏木囀黃鸝」（王維《積雨輞川莊作》）短短兩句詩，由飛翔的白鷺和鳴啼的黃鸝，構成了一

幅多麼色彩鮮艷、對照強烈的畫面，給人以濃烈的美感享受。在當代作家高曉聲的《柳塘鎮豬市》

中，他這樣描寫主人公眼裡的豬群發出的各種聲音：「聽到豬叫，張炳生就像吃了一碗參湯，精

神陡增。他實在太愛聽了，在一切禽畜聲中，豬叫是很不平凡的…鵝聲太單調，雞鳴太拖拉，鴨

話太嘈雜，羊兒只會喊媽媽……唯獨這豬叫，另有一種氣派，『唔唔』，如飛機行空，『呼呼』，如

閒虎巡林，特別是受到壓迫的時候，一聲長鳴緊接一聲長鳴，尖厲昂揚，充滿激情…使懦者勇敢，

使惰者奮發，真是極其有勁，極提精神的。」作者運用對比、比喻的手法，把豬群的叫聲寫得極

其逼真、動人，同時也表現出主人公張炳生對豬的一種特殊感情，讀後無不給人留下鮮明的印象。

文學作品中的這種美的形象直觀性，並不是像自然形象那樣直接作用於人的感官，而須得通過讀者的一番複雜的接受心理活動才有可能變為活生生的形象，同時永遠也只能存在於讀者的心靈之中。這即告訴我們，文學形象的直觀美與自然形象的直觀美，其含義是不一樣的，因而能夠鑑賞自然形象的直觀美就並不一定能鑑賞文學形象的直觀美。比如，我們在杭州西湖的碧波裡蕩一葉小舟，遊「三潭印月」，觀「柳浪蘇堤」，那種風光如畫的湖光山色是都能很快欣賞到的。然而，對蘇軾寫西湖的詩：「水光瀲灩晴方好，山色空濛雨亦奇；欲把西湖比西子，淡妝濃抹總相宜」《飲湖上初晴後雨》，這裡的直觀之美就不是一般人能夠感受得到的了。

那麼，我們現在可以說，直觀美便有了這樣兩種不同的含義：其一是指美的事物的可感可觸的具象性特點，現實生活中自然形象的美便是它很好的體現，表現為直接可感的直觀美；其二是指通過間接的方式（語言）描寫出來的文學形象的實在性或具體可感性，是需要通過讀者的配合才能感受到的，表現為間接的直觀美。

我們之所以花這麼多筆墨來談直觀美的這兩種不同意義，因為它與下面將要重點探討的戲劇直觀美有著極為重要的意義。我們發現，戲劇的直觀美有著自己鮮明的特點，它既不同於自然形象的直觀美，也不同於文學形象的直觀美，而是包含著多種因素的一種特殊的直觀美。

首先，自然形象即目可見的特點在戲劇藝術裡是完全實現了，甚至有過之而無不及。舞台上的一切，無論是由演員直接扮演的人物形象，還是各種人物的行動過程以及由人物所構成的各種

各樣的場面與情景，包括人物行動的場所、背景等，都可以變成衆目睽睽之下的直觀存在。尤其是，人物的心理活動一般是無形而難以觸摸可感的，但在戲劇裡仍然可以爲觀衆具體地去感受與把握。美國劇作家尤金・奧尼爾的《瓊斯皇》，採用貫穿全劇的一種音響——黑人的鼓聲來表現主人公內心的驚恐與惶亂，便使人物隱密的內心外化了⋯美國另一位劇作家阿瑟・密勒的《推銷員之死》，又以主人公威利的「心理時間」爲線索，將他的幻覺、閃念、回憶、思考等心理活動借鑑電影的「閃回法」、「溶入法」等手段化爲可見的舞台視覺形象，更是值得我們注意。這種將人的眼睛無法看見的內心，赤裸裸地、形象地坦露在觀衆面前，也就使戲劇的直觀美比自然形象的直觀美顯得更勝一籌。

戲劇對於直觀美的重視，早在遙遠的古代人們就已經覺察到了。亞里斯多德早在戲劇的童年時期，他對「悲劇」（當時的戲劇就是悲劇）的理解「是對於一個嚴肅、完整、有一定長度的行動的摹仿⋯⋯摹仿方式是借人們的動作來表達，而不是採用敍述法」(《詩學》《詩藝》)第一九頁，人民文學出版社一九六二年十二月版)。強調對人物行動直觀的摹仿，而不用像小說那樣的敍述的辦法，也就是強調戲劇要通過具體可感的動作來表達，具有直觀美。就觀衆而言也是如此，大家都願意親眼看到舞台上有更多的東西，而不大喜歡聽人物的敍述或介紹，這不正是對戲劇直觀美的追求嗎？黑格爾老人也曾談到戲劇直觀美的問題，他說：「我們近代戲劇作品大多數都沒有上演，原因很簡單，它們根本不是戲劇。」不能上演的原因究竟是什麼呢？也即是不具有舞台的直

観美，因爲在戲劇觀衆看來，「聽到動作情節的敍述了，就要想看到劇中人物及其面貌姿態的表情以及周圍情況等等。眼睛要求的是一幅完整的圖景」。在這種圖景中，劇中人「旣通過富於表情的台詞，又通過身體各部分的繪畫式的姿態和反映內心的姿態和運動，把他們的意志和情感變成客觀的〔可以目睹的〕」《美學》第三卷第二七一頁、第二七四頁、第二六九頁，商務印書館一九八一年七月版）。這就從戲劇審美的心理要求上說明了戲劇直觀美的重要意義。

戲是要靠人來演的，而要完成對人物的塑造，就須得通過人物的台詞和動作去實現。台詞與動作，動作又更爲重要。有了動作，舞台上才會出現生動形象的直觀美；有了台詞而沒有動作，就如同一個說書人坐在那裡敍述一個故事一樣，直觀美就遜色多了。所以在戲劇舞台上，我們看到人物的動作總是一個接著一個，人物很少站在那裡作長時間的敍述，更不能像小說那樣由作者出面來介紹。這一點，如果我們把它與小說等文學樣式進行比較就更爲明顯。在小說裡，故事常常是由作者站在一個特殊的角度敍述，也可以不受任何客觀限制地去描寫環境、描寫心理等。戲劇則不行，作者的思想都得通過人物自身的動作（包括富有動作性的語言）在舞台上直觀地再現。

舉例來說，曹禺的四幕話劇《家》是根據巴金的同名小說改編的。當小說《家》寫到僞君子馮樂山欲占有高家丫環鳴鳳而使鳴鳳自殺後，又想占有另一個丫環婉兒。有一次，馮有意讓婉兒同自己一起回高家以顯示自己的慈悲，小說對婉兒寫道：

她穿得比從前漂亮，而且濃妝艷抹，還戴了一付長耳墜。只是面容略有一點憔悴。這時候她正在對倩兒和喜兒談她在馮家的生活情形，瑞珏和淑英在旁邊聽得眼睛裡包了一汪淚水。

小說長於這種客觀的敘述，但要把它搬到舞台上來就要讓人物自己行動，以行動來表現婉兒受人鉗制的情形。於是，曹禺作了這樣的改寫：同樣是婉兒在向高家人訴說，沒想到馮已在旁邊偷聽了幾句，便想要婉兒立即離開，回去再整治，表面上又好像很慈悲的，這被正在聽婉兒訴說的王氏覺察到了：

王　氏：……婉姑，你再到我屋裡去坐坐。

馮樂山：（不便攔阻）也好，也好，去談談去吧。不過現在又是老太要燒香的時候了吧？
　　　　你是否該回去了呢？

王　氏：（機警地）別，好容易才來一趟。就多說一會兒話，老太太那麼個慈悲人，也不
　　　　會見罪的。走吧，婉姑！（拉著她就走）
　　　　〔婉姑一直恐懼地望著他。〕

馮樂山：（一面是峻厲可怖的目光惡狠狠地盯著她，示意叫她留下，一面又——）去吧，

去玩玩吧。平日也真是太苦了婉姑了。（非常溫和的聲音）去吧！

婉兒：（不由得止步）太太！

王　氏：（回頭）怎麼？

婉兒：（顫抖地）我——

王　氏：（和顏悅色）去吧，去吧。

馮樂山：（又是冷峻森森的目光）去吧，去談談去吧。

婉兒：（怯怯地）那我去了？（與王氏一同轉身）

婉兒：（回首望著他，只得又——）太太！

王　氏：（笑著）怎麼啦，這孩子？

婉兒：（曉得不能走，對王氏）我不去了。

王　氏：來吧！

婉兒：您先去，我就來。

馮樂山：（灑脫地）也好，你先給我到樓上研研墨，我索性把那副長條寫了吧？

婉兒：（點頭，哀懇地）太太，您去吧。

王　氏：（叮嚀）好，你就來呀。

婉兒：嗯。

戲劇就是這樣盡可能讓觀眾有身臨其境的直接感覺，盡力造成一種戲劇情境，觀眾又可透過人物的那些外在的語言、動作等感受到人物內心許多細緻複雜的情感。兩相比較，小說的思想內含是靠作者在敘述中暗示或直接說明的，戲劇則主要是靠觀眾在對人物外在動作的直觀中去體會。

戲劇的直觀美特點，也就決定了戲劇題材不論是反映現代的、古代的，或者是將來的，甚至像荒誕派等現代派劇作那樣，只是表現一些純屬作者主觀虛構的東西，都應該一一當著觀眾的面演出，一切都在觀眾眼前發生。張君瑞與崔鶯鶯的愛情故事，取材於唐傳奇《鶯鶯傳》，是一個相當古老的題材，但我們在劇場裡面對舞台，事情卻好像就當著我們的面正在發生一樣。從張君瑞赴京應試在普救寺巧遇崔鶯鶯，兩人一見鍾情，到最後張生與鶯鶯終結百年之好，事情原委，觀眾是真真切切地看著進行。德國劇作家席勒談到戲劇的這個特點時指出：「一切敘述的體裁使眼前的事情成為往事，一切戲劇的體裁又使往事成為現在的事情。」又說：在戲劇中，「個別的事件在其發生的瞬間，必須作為現在的事情，直接陳諸觀眾的想像力和感官之前，不容第三者插入」（席勒《論悲劇藝術》，見《古典文藝理論譯叢》第三冊）。英國戲劇理論家馬丁‧艾思林也認為：「……任何敘述形式都趨向講述過去已發生而現在結束了的事件，那麼戲劇的具體性正是發生在永恆的現在時態中，不是彼時彼地，而是此時此地」（《戲劇剖析》第一○頁，中國戲劇出版社一九八一年十二月版）。很明顯，這些都是為了適應戲劇的直觀美要求。

戲劇鑑賞入門

26

當然，戲劇也不可避免地要表現「往事」，但一般都是最忌讓人物用台詞靜止地回敘往事，亞

理斯多德早就告誡人們戲劇不能用敘述法，也即是說要盡可能地化為直觀的動作。在郭沫若《蔡

文姬》的第三幕中，蔡歸漢途中乘夜深一個人來到父親蔡邑墓前，內心矛盾重重，痛苦萬分，她

「倦極，倒在墓前，昏厥」了，此時，我們看到舞台上的場面是：

〔舞台暗轉，漸漸轉明。狗吠、人聲、戰鼓聲由弱到強。逃難人群從兩側上，後被漢兵衝

散，下。又有胡兵、漢兵接連衝過，蔡文姬、趙四娘同在逃難中，為胡兵所獲。左賢王至，

胡兵驚呼：「左賢王來嘍！」四散。〕

左賢王：（問趙四娘和蔡文姬）你們是什麼人？

趙四娘：我姓趙，叫趙四娘。（指文姬）這位是我的姨侄女，蔡文姬。我們都是這陳留郡的

人。

顯然，這個場面是作為蔡文姬在夢中對往事的回敘，但仍是當著觀眾的面再現，體現了戲劇

直觀美的特點。有時候，即使是必須得用人物台詞來交代往事，也該都是簡潔迅速的，這大概我

們已經注意到了。

談到直觀美，我們也不會忘記造型藝術中的繪畫、雕塑、建築等樣式，它們塑造的藝術形象

也是爲欣賞者即目可見的。不過，我們再作一些仔細的比較，同樣可以發現戲劇的直觀美與繪畫等藝術的直觀美仍有很大的差別。

一方面，戲劇不同於繪畫等只再現一個靜態的直觀形象，而是表現出一個動態的過程，即是對「有一定長度的行動的摹仿」。所以人們說，戲劇既是空間的藝術，也是時間的藝術。從時間上說，它可以把一個個直觀的瞬間延續下去，連結成一個生動、和諧、完整的過程。這一點，又爲繪畫等單純的造型藝術所不及。

另一方面，戲劇的直觀美還吸取了語言文學直觀美的一些特點，不僅使觀衆對舞台形象有像對自然形象那樣的直觀美感，又能讓觀衆在對人物台詞的品味之中獲得一種間接的直觀美感。西方人過去把戲劇稱之爲「劇詩」，甚至認爲戲劇是詩歌發展的最高形式，也即是告訴我們戲劇也包含有文學作品的韻味。在中國傳統的戲曲中，人物的賓白也好，唱詞也好，實際上很多都可以與詩相媲美。在馬致遠的《漢宮秋》中，當昭君辭別了正處於熱戀中的漢元帝，元帝悲痛不已，劇作家也花了大量的優美的抒情唱段來表現元帝此時的心情。我們看第四折中的《醉春風》和《堯民歌》兩個唱段：

燒盡御爐香，再添黃串餅。想娘娘似竹林寺，不見半分形；則留下這個影、影。未死之時，在生之日，我可也一般恭敬。

呀呀的飛過蓼花汀，孤雁兒不離了鳳凰城。畫檐間鐵馬響丁丁，寶殿中御榻冷清清，寒也波更，蕭蕭落葉聲，燭暗長門靜。

便呈現出了極富有特色的戲劇直觀美。

顯然，這裡的直觀美並不是在表面上可以感受到的，必須要有我們品味詩歌的那種積極的心理活動的參與，才可能感悟到潛入深層的豐富的間接直觀形象。

總的說來，戲劇藝術的直觀美是多側面的，既有自然形象即目可見的特點，並以此區別於文學形象的直觀美；又有文學形象凝煉集中的優勢，加上以其生動的過程呈現出來，並以此區別於繪畫等靜態的造型藝術。在這多種因素——可感性、凝煉性、過程性與動態性——的綜合交融下，

二、表演之美

我們既欣賞生長在田間原野的小草山花，同時也喜愛園林工人精心培育的花卉盆景。從美學上講，這應是兩種不同的美感境界，前者是純屬「天籟」的自然美，後者則是「天籟」與「人籟」結合的修飾美。作為戲劇的表演之美，我想它與園林工人的花卉盆景是同屬於一種境界的——戲劇表演家們運用種種富有創造性的藝術手段，對生活動作加以提煉和加工，同時給以節奏化、韻

律化、姿態化，而又不失其為生活化，使之成為栩栩如生、優美傳神的舞台形象——它既是生活的形象，也是舞台的形象，因而我們可以謂之「天籟」與「人籟」結合的表演之美。

戲劇是以演員的表演為中心的，這一點，恐怕現在沒有多少人懷疑了。正因為此，我們在劇場裡常常也可以聽到這樣的議論：「這個戲演得不錯，演員的做工、唱工都很帥。」「戲演得很糟糕，某某演員的動作太不符合角色的特點了」等，都是以演員的表演水平來衡量戲劇的好壞。事實上，一個劇本能搬上舞台，早已經過很多人的審閱與權衡，就劇本本身而言一般都可以，最終戲演得如何，其關鍵的確主要就在於演員的表演。

一門藝術，總是以自己的優勢而立於藝術之林，戲劇的當眾表演之美，這確乎是其它藝術難以替代的。中國的文藝史家們談到戲劇的起源，認為可以上溯到「優孟衣冠」的故事。為什麼要把「優孟衣冠」看成是戲劇的正式開始呢？我們不妨先看看這個故事的史料記載：

優孟，故楚之樂人也。長八尺，多辯，常以談笑諷諫。……楚相孫叔敖知其賢人也，善待之。病且死，屬其子曰：「我死，汝必貧困。若往見優孟，言我孫叔敖之子也。」居數年，其子窮困負薪，逢優孟，與言曰：「我，孫叔敖子也。父且死時，屬我貧困往見優孟。」優孟曰：「若無遠有所之。」即為孫叔敖衣冠，抵掌談語。歲餘，像孫叔敖，楚王及左右不能別也。莊王置酒，優孟前為壽。莊王大驚，以為孫叔敖復生也，欲以為相。優

孟曰：「請歸與婦計之，三日而爲相。」莊王許之。三日後，優孟復來。王曰：「婦言謂何？」孟曰：「婦言愼無爲，楚相不足爲也。如孫叔敖之爲楚相，盡忠爲廉以治楚，楚王得以霸。今死，其子無立錐之地，貧困負薪以自飲食。必如孫叔敖，不如自殺。」因歌曰：

「山居耕田苦，難以得食……」於是莊王謝優孟，乃召孫叔敖子，封之寢丘四百户，以奉其祀。後十世不絶。(見《史記·滑稽列傳》第十册第三二○一至三二○二頁，中華書局

一九五九年版）

這個故事集中講的即是優孟不僅能歌善舞，長於諷諫，而且可以模仿他人，甚至到了眞假難辨的地步。可見，優孟的確是一個十分出色的演員，大約我國最早的職業演員也是從這裡開始的吧？人們之所以把「優孟衣冠」看成是戲劇的起源（事實上戲劇的起源是多渠道的，這則是另外的問題了），我想它就是最早記載了一個善於表演的「樂人」的故事，而戲劇又正是以演員的表演藝術爲其特徵的。

古往今來，戲劇家們對演員的表演技藝都極爲重視。中國戲劇界有一句俗話：「台上一分鐘，台下三年功。」意即演員們要想在台上哪怕是有一分鐘的精湛的表演，也需要爲此付出艱辛的勞動，甚至是三年苦修才行。這說明了演員們對表演之美的孜孜不倦的追求。當然，演員的這種追求也並不是單方面的，而是與觀衆觀賞戲劇的審美心理密切相關。試想，觀衆買票到劇場裡來難

道只是爲了去聽一個緊張曲折的故事嗎？不是。況且有些戲劇的故事性並不很強，如歌劇、舞劇等。然而，它們仍然能緊緊地抓住觀衆，觀衆津津有味地欣賞著的是演員的表演。更爲値得我們思考的是，同樣一部戲劇，有的人是一看再看，百看不厭，對於它的故事內容已經很熟了，但爲什麼我們還要去看呢？我想也正是爲了表演之美。因爲即使是一個十分曲折有趣的故事，我們聽一遍也就夠了，但如果將這個故事賦之於優美的藝術形式呈現出來，就會產生令人意想不到的效果。戲劇藝術作爲美的對象展現出來，我們就會像欣賞花卉盆景那樣永不厭膩地去欣賞它，而表演之美又正是戲劇美的主要內容。

這一點，英國當代著名的戲劇家馬丁・艾思林曾作過很好的揭示，他說：「在活的戲劇裡，正是一種固定的因素（脚本）同一種流動的因素（演員）相融合的方面，使得甚至用同樣的演員、佈景和燈光等等演出一部上演了很久的戲時，每一次演出都是獨具一格的藝術品。在中國的古典戲劇裡，標準的脚本都很長，而且都是觀衆所熟悉的，往往只演出折子戲，因爲觀衆對戲詞都心裡有數，他們主要是來看某些演員的表演。」「同樣，我們的古典戲劇，特別是莎士比亞戲劇，成了我們評定演員的基礎：我們看《哈姆萊特》已無數次了，因爲我們都想看看斯科菲爾德的哈姆萊特同吉爾古德、伯頓、奧托爾等等的哈姆萊特有什麼不同」（《戲劇剖析》第八三～八四頁，中國戲劇出版社一九八一年十二月版）。看來，他對中國戲曲觀衆是相當瞭解的，這與戲曲本身強調抒情、強調歌舞有很大關係：同時，觀衆對演員表演的欣賞也並不侷限於戲曲，表演之美應是戲

劇美的一個共同因素。這即在於演員的表演總是「一種流動的因素」，一個劇本只有靠演員表演出來才能完全復活，而每一項表演都將賦予同樣劇本以新的生命，比如演員的臨場發揮、不同演員的不同處理等都會在這裡起作用，因而它們對於觀眾而言就會產生新的刺激與興趣，這也是我們很多人已有的經驗。

不同類型的戲劇，其表演之美的形式與內容也不一樣。歌劇主要是以悅耳的歌曲與音樂來取勝；舞劇則是以優美的舞姿來敍述故事，傳達情感，打動觀眾；戲曲又兼取衆長，以精湛的「唱、念、做、打」的表演來顯示其特色。話劇似乎沒有什麼表演之美，其實不然。話劇重在強調表演的生活眞實，讓觀眾在不知不覺的藝術欣賞中走進戲劇的眞實。這對一個話劇演員來說並不容易，他在舞台上的每一個動作要既是生活的，又要是藝術的，不具有一定的表演基本功顯然不行。格羅托夫斯基所倡導的「貧困戲劇」，即是把戲劇藝術的重點放在了演員的身體動作上，不依靠戲劇的其它輔助因素而強調演員的演技，這就對演員的表演提出了更高的要求。早在十八世紀，法國有位叫做克萊隆（西元一七二三～一八○三年）的著名話劇演員，她的演技確乎是到了令人驚嘆的水平。據說她專門研究過人臉解剖學，掌握了表現各種感情時必須牽動哪幾塊肌肉的純技巧，她可以坐在那裡一句話不說，只須用自己的臉就表達了諸如愛、怒、恨、嫉妒、哀怨、痛苦、仁慈等不同的感情和這些感情的種種不同的細微變化。在《譚克萊達》一劇的演出中，人們看到她「在幾個劊子手的牽引下，閉著兩眼，兩腿微曲，兩手無力地垂在膝上走過舞台的情景」，聽到「她

在看見譚克萊達時的驚叫」，連狄德羅也抑制不住內心的激動而向伏爾泰驚呼這種「不說話的表演之激動人心，有時竟能達到雄辯藝術所不能企及的程度」（參見《戲劇學習》一九八〇年第二期第六七頁）。這種表演之美，在戲劇諸美因素中的確占有突出的地位。

即使是同一類型的戲劇，在表演之美上也是奇葩競放，各有千秋。就拿中國戲曲——京劇來說吧，它雖同屬戲曲表演體系的範疇，但表演風格上卻是各有個性。梅（蘭芳）派表演端莊、規範，唱腔不事雕鑿，甜美大方；程（硯秋）派表演如行雲流水，講含蓄，重內心，動靜合度，尤以水袖表演藝術的倏忽變化見稱於世；荀（慧生）派表演深刻細膩、性格鮮明、出神入化，唱腔柔媚低廻，豐韻傳情；尚（小雲）派表演則重豪爽、多英姿，與他那奔放跌宕、剛健婀娜的唱腔藝術交映生輝；此處還有所謂馬（連良）派、譚（鑫培）派、麒派（周信芳）、余（叔岩）派、裘（盛戎）派、張（君秋）派、蓋（叫天）派、海（袁世海）派等，各個所具有的獨特表演之美，的確是令中國觀眾引以自豪的。

戲劇表演講究變化，同一個劇本、同一個腳色，你演我演就不一樣，這也是戲劇表演美的一大特色。李漁說：「仍其體質，變其丰姿，如同一美人，而稍更衣飾，便足令人改觀，不俟變形易貌，而始知別一神情也」《閒情偶寄》第六六頁，浙江古籍出版社一九八五年二月版）。他說的「體質」是喻指劇目、角色等不變因素；「丰姿」則是喻指表演。表演應像美人的衣飾一樣，稍有變化就能給人「別一神情」的美感。當然，戲劇表演之美的種種細微變化，我們這裡是說不完

道不盡的。不過，即使從世界範圍來看，戲劇表演之美仍是在變化中有統一，統一中有變化。這樣，如果有了對戲劇表演之美整體上的把握，那麼對於那些不在整體統一下的變化，我們也就不難掌握了。這一點，我想對一個戲劇鑑賞者而言應當是重要的。

在當今世界劇壇，人們對戲劇表演之美往往是從整體上劃分為三大表演體系，即斯坦尼斯拉夫斯基體系、布萊希特體系與中國戲曲體系。下面，我們便對這些不同體系的表演之美作一個簡括的介紹。

斯坦尼斯拉夫斯基是十九世紀下半葉俄羅斯最偉大的戲劇家，由他所創造的話劇表演體系是從體驗創作過程到體現創作過程的全面總結，是西方「體驗派」表演體系的代表。

斯氏表演體系最突出的審美特點便是表演的體驗性，即要求演員不是在舞台上表演，而是在那兒生活。舞台就是現實世界，演員和角色要合二為一，演員與角色之間要連一根針也放不下。也就是說，要完全「進入角色」，充分體驗角色的個性，演員在舞台上只是憑著天性的自然自然，自然而然地去進行創作。同時，不僅演員與角色要合二為一，還要求用各種方法使演員與觀眾打成一片，沒有什麼距離，觀眾似乎不是在看戲，而是觀看他們身旁的生活。所以，在斯氏表演體系裡，必須消滅「劇場性」，雖非斯氏所創，但在斯氏體系裡得到了最好的發揮與運用。它即「第四堵牆」的理論，「第四堵牆」是認為舞台大幕也是一堵不可逾越的「牆」，這堵牆永遠關閉著，對演員而且是不透明的，但對觀

眾卻是透明的。演員只管在台上生活，完全不必考慮是在給觀眾做戲，觀眾則是牆外的竊聽者和從「鑰匙眼」裡偷看這一切的見證人。可見，「第四堵牆」的理論也即是斯氏強調的表演的生活幻覺化。

在斯氏的表演美學裡，精神的美感是壓倒一切的，而藝術的美感則是精神美感所帶來的一種不易察覺的享受，正像我們平常直接感受生活美那樣感受到戲劇美。

布萊希特是本世紀上半葉德國最偉大的戲劇家，他以廢除話劇的「第四堵牆」，充分發揮劇場性，並造成演員與觀眾、演員與角色一定的「間離效果」——破除生活幻覺的理論與實踐，形成了舉世矚目的「表現派」戲劇表演體系。

布氏體系最明顯的審美特點是「間離效果」，即是讓觀眾與演員都不要過於感情用事，不要失去理智，而要保持一定的距離。演員決不要去創造生活的幻覺，演員就是演員，其主要職業就是以清醒的頭腦去領會劇作家要說的話，認識劇中的生活與現實中的生活，從而藝術地運用自己的身體和技巧，向觀眾敍述一個角色。布萊希特在他的《表演藝術的新技巧》中說：「一切感情的東西都必須表露於外，這就是說，把它變成動作。演員必須為他的人物感情衝動尋找一種感官的、外部的表達，這種表達盡可能是一個能夠洩露他內心活動的動作。……表情的特殊優雅、有力量和嫵媚能夠產生令人震驚的效果」（轉引自陳幼韓《戲曲表演美學探索》第二四二頁，中國戲劇出版社一九八五年三月版）。要達到這種「震驚的效果」（布氏亦謂之「陌生化效果」），就得需要演

36

員從斯氏「生活的幻覺」中走出來，突破生活現實的極限，從生活向藝術昇華，注重藝術的表現。

因而在布氏的表演美學裡，我們首先感受到的是演員對角色主觀剖析式的藝術表現。布氏要求演員的「任何一個動作都要在排練過程中經過多方設計、反覆推敲、精雕細刻而後確定下來。既經確定，則不許隨意改動，即使一個動作，它已經是藝術整體中一顆最合適的珠子，毀壞了它，就要使某一個藝術環節失去光彩。可以說，布萊希特是戲劇藝術的雕刻家」《戲劇學習》第五四頁，一九七九年第二期）。

中國戲曲體系是千百年來我國無數戲劇藝術家們長期摸索形成的，大約從西元前二世紀起，歷經角觝、百戲、歌舞、說唱的發展演變，於十四世紀逐漸達到成熟。從表演與生活的關係而言，斯氏體系是極力創造「生活幻覺」，布氏又是極力打破「生活幻覺」，作為中國戲曲體系呢？則是既重視「體驗」，又特別強調「表現」的一種特殊的東方歌舞式表演體系。

黃佐臨先生曾將我國戲曲的特點概括為如下幾點：

(一)流暢性：它不像話劇那樣換幕換景，而是連續不斷的，有速度、節奏和蒙太奇。

(二)伸縮性：非常靈活，不受時空限制。

(三)雕塑性：話劇是把人擺在鏡框裡呈平面感，戲曲卻突出人，呈立體感。

(四)規範性：亦程式化，有約定俗成的表演形式。

以上為戲曲藝術的外部特點，其內部特徵就是反映生活的寫意化，即重神似不重形似（參見

佐臨《梅蘭芳斯斯坦尼斯拉夫斯基布萊希特戲劇觀比較》一文，《戲曲美學論文集》第四六——五六頁，中國戲劇出版社一九八四年九月版）。

從黃先生的概括看來，中國戲曲的表演仍是側重於藝術表現的。事實上，布氏體系也正是從中國戲曲藝術裡得到啓發。一九三五年布氏在莫斯科看了梅蘭芳的訪問演出，於一九三六年寫了一篇《論中國戲曲與間離效果》的文章，盛讚梅蘭芳和我國戲曲藝術，說他多年追求的境界在梅蘭芳那裡得到了實現。但中國的戲曲，不僅有一整套完整的藝術表現的理論與實踐，同時也從未忽視演員對角色的自身體驗。中國戲曲的審美理想，既要有生活本色的美，又要有藝術變形的美，用中國戲曲圈內的行話來說就是：「不像不是戲，真像不是藝」。

所以，中國戲曲的審美，與前二者又有了很大不同。它是使觀衆在對「唱念做打扮」等一系列非生活幻覺的泛美藝術表演的鑑賞中來感受生活美與藝術美。它的藝術美，不僅可以自覺感到，而且始終接受著觀衆真美一體的審美評價。

三、傳奇之美

大凡美的事物均是富有特徵的，簡單的、粗俗的和雷同的東西從來都不會引起人們的美感。

比如我國園林藝術，雖然基本手法有相同之處，但黃鶴樓就是不同於岳陽樓，上海的豫園與蘇州

的西園以及無錫的寄暢園也都各個有別。從審美學的角度來講，愈是富有特徵的事物，也就愈能滿足人們追求新穎奇特的鑑賞心理。此種美感享受，用中國的一句古話來說，我們都可以把它稱之為傳奇之美。

「奇」之為何？亦即特異、超常之謂也。人們把「奇」看成是美的一個重要因素，在我國已是由來已久。早在先秦時期，莊子在他的《知北遊》中就明確地說：「是其所美者為神奇，其所惡者為臭腐」。此後，「神奇」之為美一直成為人們的一條重要的審美趨向。毫無疑問，傳奇之美在藝術領域同樣也普遍存在，並不為戲劇所獨具，但我們這裡把它作為戲劇美的一個特點提出來，在於戲劇的傳奇之美已不同於其它任何傳奇之美了，具備著自己與象不同的鮮明個性。

「傳奇」這個詞，在我國古代曾作為小說和戲劇的特別稱謂盛為流行。唐宋時期，出現了不少情節奇特、神異的文言短篇小說，如《南柯太守傳》、《長恨歌傳》、《李娃傳》等，由此「傳奇」便成了小說的代名詞。它的最早出現，見於唐代裴鉶編撰的《傳奇小說集》書名。然而，後代的說唱和戲劇又多以唐宋傳奇小說的內容為題材，這樣宋、元戲文，諸宮調，元人雜劇，明清戲曲等也常常稱之為「傳奇」。看來，傳奇在我國古代主要是作為敘事文學情節的一個要求提出來的，同時也可看出，小說與戲劇在這個問題上明顯存在著相似之處。

如果傳奇之美在小說與戲劇中首先是指情節的奇特與神異，那麼它在戲劇藝術裡的表現則最為徹底和最為明顯，以至於成為戲劇藝術最為基本的審美特徵之一，這與戲劇憑藉真人表演的特

殊媒介分不開。愛爾蘭現代劇作家葉芝說：「一切藝術分析到最後顯然都是戲劇，這就是我爲什麼喜愛戲劇的原因」（《外國現代劇作家論劇作》第四三頁，中國社會科學出版社一九八二年版）。這裡所說的「戲劇」，前後的含義自然不一樣，後者明顯是指通常含義的一種文藝體裁，前者我想它即是指一種新鮮有味的傳奇因素。正是這種傳奇因素，構成了一切藝術的基本內含；離開這種內含，那麼藝術也就不存在了。同時，葉芝之所以用「戲劇」這個詞來說明這一基本內含，也包含了戲劇這一體裁是集中地、突出地體現了這一特色。我以爲，葉芝的這句話十分深刻，值得我們細細領會。

由於戲劇所運用的獨特媒介，劇作家在創作劇本的時候就不得不受到舞台演出的侷限——根本不可能像小說作家那樣無所束縛地敍述故事——但同時也因此使戲劇傳奇之美更爲集中和更爲強烈，表現出極大的審美感召力。

戲劇必須通過舞台演出才能獲得生命。然而，舞台儘管有大有小（據說世界上最大的舞台也不過是三十七×二十三米，高四十米，開口寬度二十二米）其空間畢竟還是十分有限的。而且，演出時間也必須有所控制，拿我們現在的欣賞習慣來說，小戲一般以在一小時之內爲宜，大戲則不要超過三到四個小時。戲劇爲了適應舞台的演出，就必須把紛紜複雜的人物、事件集中到一個或幾個場面中來。人物、線索、場景、道具等都要求高度集中，因而也就決定了戲劇在劇情發展上常常表現爲急劇變化、起伏跌宕、新穎獨特的傳奇之美。

英國現代戲劇界權威尼柯爾爾教授在談到戲劇情節的特點時指出：「……戲劇家經常利用一些

可導致情緒上與心理上發生震驚的意外成分，而這些成分確是戲劇家構思情節的基礎。……」的確，

我們幾乎願意說（而在這點上，我們又要接近於亞理斯多德的理論了），在任何一齣戲裡，大小震

驚安排得越巧妙，越有力，這齣戲就越富於強烈的戲劇性。如果說，一齣戲沒有觀眾與演員，可

能是不可思議的；但一齣戲如果沒有以精心設計的許多情境為主要基礎，同樣也是不可思議的。

那些情境（不同於敍事體小說所需要的情境）設計之用意，則是憑藉其奇異性、特殊性與不落俗

套進而感染、刺激和震動觀眾（阿‧尼柯爾《西歐戲劇理論》第三九～四○頁，中國戲劇出版社

一九八五年十二月版）。這裡，他特別強調了戲劇情節必須要令觀眾產生許多的「大小震驚」，這

種能引起震驚的東西就是情節的「奇異性、特殊性與不落俗套」。無獨有偶，早在尼柯爾之前近三

百年的我國清代著名戲劇理論家李漁也談到了同樣的見解……『人惟求舊，物惟求新』，新也者，

天下事物之美稱也。而文章一道，較之他物，尤加倍焉……古人呼劇本為『傳奇』者，因其事甚

奇特，未經人見而傳之，是以得名，可見非奇不傳。新即奇之別名也，若此等情節業已見之戲場，

則千人共見，萬人共見，絕無奇矣，焉用傳之？是以塡詞之家，務解傳奇二字」（《閒情偶寄》第

八～九頁，浙江古籍出版社一九八五年二月版）。看來，他們都談到了戲劇情節的「新」與「奇」，

而「新即奇之別名」，那麼，戲劇的傳奇之美也便更為突出了。

如果再具體分析一下，戲劇的傳奇之美有如下三項內容：㈠急劇變化：㈡奇巧疊出：㈢新穎

第二章 戲劇美探踪

獨特。

戲劇觀眾要求劇情要始終地向前推進，這樣才能使觀眾在嘈雜的劇場中坐下來進入屏息注意的鑑賞狀態，品味著劇情的急劇變化將會給我們帶來的種種不可預期的新奇美感。那麼，劇情的急劇變化又是靠什麼力量來推進的呢？就是強烈的戲劇衝突，而且衝突的雙方又是不斷的迫近和撞擊，這樣劇情的發展就不可能是那樣平平穩穩的了。就拿《玩偶之家》來說吧，如果寫成小說，恐怕要從海爾茂如何同一個與他性格很不相同的娜拉結婚寫起，然後再一步步展開兩人結婚後的種種矛盾糾葛，直至最後決裂。可劇作家卻在開幕之時就將人物推到了戲劇衝突的激烈旋渦之中——海爾茂即將接任銀行經理，娜拉在此之前為救丈夫的病曾偽造簽名籌借了一筆款，而此時的債主即將失去銀行的職位，海爾茂卻出於自己的名聲對娜拉曾偽造簽名一事加以要挾——衝突的雙方一開始就劍拔弓張，促使觀眾立即入戲，此後則是懸念疊起，異采紛呈，最後娜拉的出走更是觀眾並無準備的急劇變。在短短的兩三個小時之內，觀眾始終都處於高度的緊張顛簸之中。阿契爾在他的《劇作法》裡，談到劇情的這個特點時說：「戲劇的實質是『激變』，也許是我們所能得到的一個最有用處的定義。一個劇本，在或多或少的程度上總是命運或環境的一次急遽發展的激變，而一個戲劇場面，又是明顯地推進著整個根本事件向前發展的那個總的激變內部的一次激變。我們可以稱戲劇是一種激變的藝術，就像小說是一種漸變的藝術一樣」（轉引自姚桂林《漫談寫戲》第一一頁，花城出版社一九八六年五月版）。把戲劇稱作「激變的藝術」，我

想這的確是深中肯綮的見解。

我們翻開中外戲劇史，看看古今的一些戲劇名著，可以發現劇情的急劇變化往往是這些優秀劇作造成鮮明傳奇之美的共同特徵之一。無論是希臘戲劇或莎士比亞、莫里哀的作品，或是我國關漢卿、王實甫，以及田漢、曹禺的劇作等都不約而同地遵循了這一法則。

傳奇之美與巧合似乎也是一對孿生姐妹。有奇必有巧，有巧必為奇。古人云：「無巧不成書」，這在戲劇中更是如此。我國的戲曲，最善於利用奇巧的因素來編織劇情。《梁山伯與祝英台》中的女扮男裝，《喬老爺奇遇》中的男扮女裝，《秋胡戲妻》中的夫妻不識等盡反其常，焉得不奇？巧合的例子就更多了。《十五貫》裡，尤葫蘆被盜走的銅錢是十五貫，熊友蘭為東家出差，身帶銅錢恰恰也是十五貫。兩個十五貫碰到一起，遂成冤獄。元雜劇《秋胡戲妻》中，秋胡從軍十年，衣錦榮歸，路過桑園，巧遇其妻。如果此時雙方認了出來，就沒有「戲妻」之戲了。於是作者在巧合之後再加誤會，雙方都以路人目之。這樣，一場令人忍俊不禁的「戲妻」諷刺喜劇便得以展現在我們面前。巧中有奇，奇中有巧，再加上誤會，更是奇中有奇，奇巧疊出，從而構成了趣味橫生的傳奇之美。

英國的郝登（西元一八八一～一九一三年）有一個很有名的獨幕劇《故去的親人》，是揭露資產階級家庭的虛偽和勢利的。它寫老父親阿拜爾覺得頭痛，沒吃午飯就睡了，很久都沒有醒過來。住在他樓下的大女兒以為他死了，就一邊通知她妹妹來奔喪，一邊忙著把父親的東西往樓下搬。

第二章 戲劇美探踪

43

她妹妹和妹夫來到後，認得父親的東西已被姐姐占為己有，姐妹兩人就吵開了。正當不可開交時，姐姐的女兒忽然來報告說外公起來了。老父親見大家穿著喪服，知道是怎麼一回事，過了一會，他卻突然宣布他要和一位當小酒館老板的寡婦結婚，並且要更改遺囑，把財產全都轉過去。戲即到此結束。這樣的事也近乎荒唐，太奇巧了，但卻又是最富有傳奇之美的。

傳奇之美還須具有新穎的品格。李漁說「新即奇之別名」，這是很對的。一件精美的藝術品，我們常以「新奇」謂之。無「新」也便無所謂「奇」，有「奇」又必定是「新」的。即以愛情題材的戲劇爲例，古往今來那些久演不衰的名作，總是同而不同，同中有異，從而表現出新穎獨特的風采。一部《西廂記》，以其「白馬解圍」一事爲主腦，牽引出張君瑞與崔鶯鶯曲折動人的愛情故事，表達了「願普天下有情的都成了眷屬」的理想追求。白樸的《牆頭馬上》，卻是塑造了一位個性異常鮮明的李千金形象。李千金較之《西廂記》中的崔鶯鶯以及後來的《倩女離魂》中的倩女，在反抗封建禮教、追求婚姻自主這一點上，不僅顯得更爲大膽潑辣，而且與封建禮教的抗爭也更直接激烈。劇作家爲她設計的情節的確是獨具特色的：當李千金與裴少俊邂逅相遇，即主動約請裴幽會後花園，待事發後，毅然拒絕叫嬤嬤爲她設計的「且教這秀才求官去，再來接你」的解決辦法，而是抱著只要達到她那「招得個風流女婿」的心願，寧可和裴一起私奔。這樣的情節，在當時是需要有強烈的民主膽識才可能寫出的，因而也便顯得很難得。莎士比亞的《羅密歐與朱麗葉》，卻又是一齣異常新穎的愛情悲劇，作者將羅朱的愛情放在新與舊、明與暗、善與惡這樣一個

廣闊的背景上來展現，並表現出前者必勝的美好心願。故事雖是一個悲劇，但又時時充滿著喜劇的氣氛，使悲劇因素與喜劇因素交織在一起，這樣就進一步增強了劇作的新穎性。如此等等，這裡是無法一一列舉的。

總的說來，戲劇的傳奇之美與戲劇的特殊媒介有關，並在與其它藝術形式的比較中顯示其特徵，同時也是觀眾的特殊要求。應當知道，觀眾與讀者審美鑑賞的心理要求是很不一樣的。戲劇是一種直觀藝術，它是一次性的，演員的表演與觀眾的鑑賞同時進行。觀眾在看戲的過程中，不可能像讀小說、散文那樣斷斷續續、反反覆覆的品讀，更不能倒過來看。因此，如果想讓戲劇能順利地根據既定的次序一場一場地演下去，就不得不注意傳奇之美，這應是戲劇藝術魅力的一個主要因素。

四、綜合之美

沒有哪一種藝術有能像戲劇這樣兼取其他眾多藝術之長而溶於一身，鮮明地表現出博大精深、多樣豐富的綜合之美。這一點，應該說是現今人們對於戲劇美認識的一個比較一致的見解。

歌德曾給一個青年分析戲劇美感因素時說：在看戲的時候，「一切在你眼前掠過，讓心靈和感官都獲得享受，心滿意足。那裡有的是詩，是繪畫，是歌唱和音樂，是表演藝術，而且還不止這些哩！

這些藝術和青年美貌的魔力都集中在一個夜晚，高度協調合作來發揮效力。這就是一餐無與倫比的盛筵呀」（《歌德談話錄》第八六頁，人民文學出版社一九七八年版）！歌德的這番話，也便形象地說明戲劇以其綜合之美的特點贏得觀眾的極強魅力。

從廣義上講，所謂「綜合之美」，是指兩種以上美的事物有機融合而構成一種新的美感對象。比如建築，它即融合了繪畫、雕塑等藝術門類的特點，因而我們可以稱建築為綜合藝術，具有綜合之美。顯然，戲劇在綜合之美的表現上要比建築複雜得多。我們說戲劇為「第七藝術」，意即戲劇是在詩歌、音樂、繪畫、雕刻、建築、舞蹈等六種藝術基礎之上發展起來的一種綜合藝術，至少綜合了以上六種藝術美感的特長。我們坐在劇場裡，難道我們的審美不是一種全方位的立體感受嗎？戲劇所塑造的舞台形象，它不像繪畫只作為一種視覺藝術而存在，也不像音樂只作為一種聽覺藝術而存在，更不像文學主要作用於讀者的心理想像，它應是一種全感官的藝術形象，不僅存在於一定的空間之中，也存在於一定的時間之中，是需要鑑賞者調動視覺、聽覺、觸覺、味覺等多種官能去感受的一種藝術。

那麼，戲劇兼取其它多種藝術的特長，它們在戲劇藝術中究竟又各自發揮著怎樣的審美效應呢？

戲劇對文學藝術的採擷是很明顯的，這主要體現在劇本上。儘管一齣戲劇的演出是否需要劇本，目前還有爭議，歷史上也的確出現過沒有劇本的戲劇演出，如義大利的即興喜劇，中國早期

的「幕表戲」等，但我們必須正視這樣的事實：劇本文學作為四種基本的文學體裁之一已經為人們廣泛接受了，而且世界各國都有大量優秀的劇本文學流傳下來，供人們閱讀鑑賞；同時，作為經典性的戲劇演出，幾乎都有劇本作為基礎。

文學的基本手段是語言，或是口頭的，或是文字的。戲劇的文學性既體現在文字劇本上，也體現在演員的口頭語言的表演上。劇本中的語言構成，可以分為舞台提示和人物台詞兩大部分。劇本作為文學的體裁之一，已為戲劇演出提供了文學性的基礎。舞台提示主要是對人物動作以及舞台佈景等的說明，是不通過演員的口頭語言表達出來的，因而它的文學性主要體現在劇本中。請看話劇《屈原》第四幕作者對屈原的一段上場說明：

屈原由左首登場，冠切雲之高冠，佩陸離之長劍，玄服披髮，顏色憔悴，與清晨在橘園時風度，判若兩人，頭上套一花環，為各種花草所編製，口中不斷謳吟，時高時低。步至橋頭略略停腳，欲過橋，但又中止，仍沿著濠堤前進。

這種文學韻味很強的舞台提示，我們在閱讀劇本的時候會時常碰到，也能給人以想像回味的餘地。至於人物台詞的文學意味則更為明顯，有的人物台詞就是形象精闢的議論，有的甚至是意境優美的詩句。古希臘悲劇和莎士比亞的戲劇被人們看成是詩劇，這與人物台詞的詩化不無關係。我國

戲曲對詩美的吸收，這裡就無需多說了。

戲劇綜合之美的另一重要表現是對造型藝術的廣泛融入。造型藝術是指在二維或三維空間塑造有具體形體的視覺形象的藝術樣式。在戲劇中，它包括演員的表演以及佈景、道具、燈光、服裝和化妝等，這裡都含有造型藝術的成分。

演員表演的造型藝術主要體現在舞台雕塑之美上，這就是人們常說的舞台行動裡的「亮相」——演員在演出中為追求特殊的舞台效果稍作停頓，形成一個靜態的造型畫面——它就像雕塑一樣，能起到對主旨情感強化凸現的作用。不過，即使在演員的動態表演流程中，仍然存在著造型藝術的成分，靜態的造型與動態的造型，它們在造型美的追求上應該是一致的。

佈景、道具、燈光、服裝和化妝等戲劇成分，我們一般把它們統稱為「舞台美術」。焦菊隱先生談到舞台美術的作用時說：「……一切為了表演，為了刻畫人。舞台美術家的任務就服從於這個」（《焦菊隱戲劇論文集》第二〇五頁，上海文藝出版社一九七九年版）。可見，舞台美術是從屬於演員的表演藝術，是為演員塑造舞台形象服務的。比如，化妝與服裝，都是人物外部造型的有機部分，是演員創造舞台形象不可缺少的輔助成分。佈景作為戲劇空間的構成因素，主要是為人物展示具體的活動場景，同時也可以烘托人物性格、渲染舞台氣氛。道具常用來幫助演員表演動作，或成為環境陳設的一部分，甚至可能作為戲劇內容的一個重要寫實物而存在。燈光則是戲劇的命脈，它不僅是創造舞台環境、烘托舞台氣氛不可或缺的造型手段，也是表現舞台人物思想性

戲劇鑑賞入門

48

格的方法之一。

戲劇對造型藝術的吸收是廣泛的，但種種造型成分都要服從於舞台主體形象——人物形象，這才是戲劇造型美的主要內容。

音樂美在戲劇綜合之美中同樣不可忽視，尤其是在歌劇、舞劇和戲曲中，音樂美便成了這些劇種是否存在的關鍵，往往是塑造舞台形象直接的和主要的藝術手段。音樂與形象，兩者和諧的交融在一起，音樂借助形象更爲優美、傳神，形象憑藉音樂又更爲豐滿、充實。在戲曲觀眾中，有一種值得我們注意的說法，他們講「看戲」往往是講「聽戲」的。另外，人們對京劇藝術流派的區分，也往往是基於唱腔的不同風格來劃分。看來，主要作用於聽覺的音樂美在戲曲中占居著多麼重要的地位。歌劇本身也就是一種音樂存在的形式，舞劇是載歌載舞的，離不開音樂的節奏。

這幾種戲劇形式，音樂美幾乎成了綜合之美中的「第一美」。

話劇對音樂美的借用最爲常見的是作爲「伴奏」來出現，借以渲染、烘托某種氣氛與情緒。特別是在一些抒情性的劇目中，這就更爲普遍了，焦菊隱導演的《蔡文姬》就是突出的例子。這齣戲，圍繞《胡笳十八拍》的音樂素材加工成的音樂，一直作爲主旋律來貫穿整個戲劇，或是有音樂伴奏的《胡笳詩》的演唱，或是幕後合唱，或是主人公自行彈唱。這種音樂美的加入，渲染、烘托的作用十分明顯，但同時對劇情也有一定的揭示作用。又如在曹禺的《王昭君》第二幕中，主人公面對漢元帝和呼韓邪在胡管的伴奏下唱起《長相知》，此時音樂美則成了演員動作的一個部

49

分，並非只是一種普通的音樂伴奏了。

戲劇的綜合之美，它所包括的內容十分廣泛，我們這裡也沒有必要一一去說它。我國導演黃佐臨先生說，話劇的綜合之美有如下七種成分：哲理成分、心理成分、文學成分、繪畫成分、演技成分、舞蹈成分和音樂成分。事實上，話劇作爲一種綜合藝術也不只是這幾種，再諸如雕塑成分、服飾成分、燈光成分等等。無可懷疑的是，戲劇的的確確是一項綜合的美學工程，在衆多的藝術形式中，唯有戲劇容納了如此之多的各門藝術的特長，並把它們巧妙地組織成一個渾然的整體。馬丁‧艾斯林認爲「戲劇是最具有社會性的藝術形式：就它的性質本身來說，是一種集體的創造；因爲劇作家、演員、舞美設計師、製作服裝以及道具和燈光的技師全都作出了貢獻，就是到劇場看戲的觀衆也有貢獻」（《戲劇剖析》第二七頁，中國戲劇出版社一九八一年十二月版）。這應是能爲我們所接受的觀點。

問題是，我們之所謂「綜合之美」，是否就是把其它藝術的一些特點隨便拉來湊合在一起呢？當然不是這樣。戲劇的綜合之美，應該是各種藝術成分組成了一種經過有機融合而達到高度統一的內在結構；此時，其它藝術成分儘管還可能保持著它的一些特點，但它們已不再是作爲一種獨立的美的形態出現了，而是服從於演員表演之美這一中心，從而構成戲劇這門獨立的藝術。演員的表演之美在戲劇諸美中應始終處於首要地位，其它都得從屬於此，否則，不僅會取消戲劇的綜合之美，而且其它藝術諸美本身也不存在了。比如《蔡文姬》第三幕，當蔡文姬昏昏欲睡進入夢境之

時，全場切光，一片漆黑，再是用微弱的中藍與粉光對比的閃光，使文姬入睡的身影隱約閃現出來。這時舞台上又出現她夢境中逃難人群的場面，燈光則又是八條彩色光柱從舞台地板上向人群交叉橫掃，光柱只掃射人們的腿部。顯然，燈光在這裡的審美效果是很突出的，觀象覺得這裡的燈光處理之所以美，也即在於前者閃光較好地烘托了主人公迷離恍惚的心境，後者光柱橫掃又造成了兵荒馬亂的戰火中的氣氛，一句話，是為演員表演服務的。如果一旦離開演員表演的這一具體情境，閃光也好，光柱也好，無非只能給人一種支離破碎的感覺，還有什麼美的意義呢？

美的對象都具有不可分割性，美是一個整體。戲劇的綜合之美，綜合不過是一種方式，美才是它具體存在的形態。黑格爾說過：「戲劇無論在內容上還是形式上都要形成最完美的整體」（《美學》第三卷下冊第二四〇頁，商務印書館一九八一年七月版）。雨果也曾指出：「美不過是一種形式，一種表現在它最簡單的關係中，在它最嚴整的對稱中，在與我們結構最為親近的和諧中的一種形式」（《克倫威爾‧序》，《世界文學》一九六一年三月號）。只有理解了這一點，我們才能正確地理解戲劇的綜合之美。

戲劇綜合之美的各因素也不是半斤八兩地平均加入，在不同的劇種和不同的劇目中都會各有側重。如前所述，在舞劇、歌劇和戲曲中，音樂的成分在眾多輔助成分中就占居首要地位，而話劇音樂成分則退居非常次要的位置了。然而，各種藝術成分在戲劇中誰多誰少這都不是主要的，對於我們戲劇鑑賞者來說，關鍵在於要能從整體上去把握戲劇的綜合之美，孤立地欣賞舞台佈景

第二章　戲劇美探踪

51

的美、演員服飾的美，這是沒有意義的。著名哲學家笛卡爾曾這樣高度讚揚法國古典主義的藝術美：「這種美不在某一特殊部分的閃爍，而在所有各部分總起來看，彼此之間有一種恰到好處的協調和適中，沒有哪一部分突出壓倒其他部分，以致失去其餘部分的比例，損害全體結構的完美」（轉引自朱光潛《西方美學史》上卷第一八五頁，人民文學出版社一九七九年六月版）。這一段話，對於我們如何認識戲劇的綜合之美具有很好的啟示意義。

戲劇鑑賞入門

中編 戲劇鑑賞的本體分析

戲劇的審美鑑賞不同於詩歌、小說等的審美鑑賞是顯而易見的。這即在於戲劇的四大審美特徵——直觀之美、表演之美、傳奇之美和綜合之美——便決定了它在詩歌、小說、散文和戲劇這四大文藝樣式中，其審美鑑賞活動應最具特色。比如，觀眾與戲劇人物的直接交流，集體性的劇場直接體驗，以及觀眾對「一次過」戲劇藝術的敏銳捕捉與感受，等等。無不對我們鑑賞戲劇提出了一些特殊的需求。有鑑於此，我們就有必要對戲劇鑑賞活動本身作一些具體分析，以幫助大家在更高層次上理解戲劇、鑑賞戲劇，並不斷提高戲劇鑑賞能力。

第三章 獨具特色的戲劇鑑賞

一、集體性的劇場直接體驗

戲劇的審美特徵決定了觀眾與演員不僅僅是一種間接交流的關係，而且更重要的或者更突出的則是一種直接交流的關係。在劇場，演員以其自己生動的、直觀的精采表演與觀眾進行直接的對話，觀眾也即在這種對話之中不自覺地成為劇中被動的角色，甚至直接參與進去。這就使戲劇觀眾的鑑賞贏得了一種獨具特色的感受方式——完全是以其自己的身心去進行直接體驗。這一點，在其它藝術鑑賞中顯然是不能想像的。

日本劇作家水上勉編劇的《飢餓海峽》，第五場末尾，女主人公杉戶八重（妓女）絞說著：「沒完沒了的戰爭總算結束了。如今一切全變樣了。在戰爭時期，我當水兵的慰勞者去賺錢，可戰爭一結束，世道變了，我也得變呀。永遠要出賣肉體，那是不會幸福的。」緊接著，劇作家又讓她

突然面對觀衆來直剖心曲：「我的客人，您說對嗎？我可是沒瞎說，我內心裡就是這麼想的。那麼，我的客人，我可要到東京去啦。」杉戶八重在這裡是將觀衆當成她熟悉的「客人」（嫖客）來說話，一下子把全體觀衆都拉進了戲，如此直面相向的對話，不能不在觀衆心裡造成極其強烈的振顫。

戲劇鑑賞的這種直接體驗的方式，有時還可能使我們忘乎所以，不知道是在看戲還是在生活，常常是以舞台角色的身份去聆聽，去感受，去參與，從而產生出一種非常特別的審美享受，這是大家共有的經驗。

這種特殊的劇場直接體驗，就戲劇鑑賞而言，或可叫做觀衆與戲劇特殊的審美關係。那麼，這種審美關係的實質是什麼呢？我覺得，弄清這一問題，可以進一步幫助我們理解戲劇鑑賞的這一根本特性。其實，簡單地說那就是演員的親自登場而與觀衆所形成的一種當堂反饋的集體形式。這句話包含了如下三個要點：㈠親自登場；㈡當堂反饋；㈢集體形式。

戲劇作為以活生生的人的登台表演、並借助視覺和聽覺來達到心靈感染的能動藝術，這在其它藝術形式裡是不可替代的優勢。舞台上一切都可以允許有假（在戲曲中更為明顯），但演員的親自登場這一點不能有假：電影則完全相反，畫面上的形象都可以是真實的，唯獨演員不能親自登場。我們在劇場裡觀賞實際演出和在電影院觀看該戲的錄相，其審美經驗與效果會迥然不同呢？這即是因為劇場裡演員的親自登場又可造成一種當堂

反饋的氣圍——劇場集體間不斷地傳遞與反饋，形成強有力的情緒感染場，使每個人都可獲得無窮無盡的快感。戲劇評論家華爾特‧凱爾談到戲劇的這種當堂反饋時指出：它是「一條往返巡迴的線路」，「是一條流動的、不可預測的線路，它的衝動，它的爆裂和它的內部隨時都在變化著。我們的在場，「是一條流動的、不可預測的線路，它的衝動，它的爆裂和它的內部隨時都在變化著。我們的在場，我們的反應又飛回到表演者那裡，每個夜晚都會改變他的表演到某種程度，有時竟達到驚人的地步……這在電影裡是永遠不會發生的，因為影片已經拍攝完畢，已經結束了，蓋章驗收了，不可能再接受我們的反應了。演員不能聽到我們的反應，不能感覺到我們的存在；我們的看法，我們的爭論不起任何作用。我們可能死氣沈沈毫無反應，但影片卻會照樣無可指責地放明特色的集體體驗形式。演員的當眾表演，觀眾的集體體驗，創造出一種熾熱的戲劇氣圍，造成完指定的長度」（轉引自林克歡《演員與觀眾》，載《文藝研究》一九八五年第二期）。同時，劇場的當堂反饋又不是單方面進行的，猶如讀小說、詩歌那樣的與作者的一種單向交流，而是有著鮮一種親切的臨場感，這就是戲劇鑑賞獨特的審美關係。

劇場直接體驗的這種集體性，具體說來，又可以從如下幾個方面來分析：

首先是眾心歸一的集體意識。不論怎樣說，戲劇總是為聚集成為觀眾的一些人看的，這些人儘管又是來自各方，互不相識，但一旦來到劇場，面對著同一審美對象，很快便會不僅在空間上而且也在心理上形成一種集體，與舞台上的角色和劇情打成一片，獲得相當一致的審美效應。明代文學家張岱在《陶庵夢憶》「冰山記」條中有這樣一段記載：

観衆強烈的集體意識，誠然是與他們面對同一齣美對象有關，但也並不是所有的面對同一審美對象都用十分憎恨、蔑視的目光盯著他，使這個學生感到羞愧不已，無地自容。這不正是強烈的眾心歸一的集體意識的力量體現嗎？

眾心歸一的集體意識的力量體現嗎？

種非常抑鬱的狀態之中，可有一個學生卻在此時發出了一種極不諧和的嬉笑聲，大家頓時扭過頭來，都用十分憎恨、蔑視的目光盯著他，使這個學生感到羞愧不已。

媽來到周公館，知道自己的女兒與周家少爺有曖昧關係時，心裡痛苦萬分，觀衆的情緒也處於一

衆的不滿。我曾碰到這樣一種情況：有一次，我帶著學生觀看曹禺的《雷雨》，當戲演到四鳳的媽

此種眾心歸一的集體意識相當神聖，如果一旦有人破壞了這種集體意識，就會引起大多數觀

中也很難碰到，要把眾多的各種人組合成一個聲息與共的集體，的確不容易。

聲呼喚，竟如「潮湧」。這種眾心歸一的集體意識不僅在其它藝術鑑賞中不可能發生，即是在生活

畏的忠臣，曾冒死上疏彈劾魏忠賢，終遭魏逆誣害致死。因而，楊璉一上場，立即得到觀衆的齊

《冰山》是一齣以人民深惡痛絕的魏忠賢垮台爲題材的戲，文中提到的楊璉，是一位勇敢無

殺緹騎，梟呼跳蹴，洶洶崩屋……

聲達外，如潮湧，人人皆如之。杖范元白，逼死裕妃，怒氣怒湧，喋斷唔嘆。至顏佩韋擊

者數萬人。台址鱗比，擠至大門外。一人上白曰：「某楊璉」口口辭說曰：「楊璉！楊璉！」觀

魏璫敗，好事者作傳奇十數本，多失實。余爲刪改之，仍名《冰山》。城隍廟揚台，觀

58

美對象的鑑賞都能獲得這種效果，這只要我們將看戲與看電影比較一下就清楚了。在影院，觀眾心理上總有一種獨處之感，再動人的銀幕形象也只能引起某種「認同」，根本不可能引起像看戲這樣的強烈的振動波。法國著名電影理論家巴贊說得好：「電影使觀眾平心靜氣，戲劇使觀眾心猿意馬」（轉引自王永敬《戲劇觀眾學雛議》，載《劇藝百家》一九八五年第一期）。這即在於銀幕上所再現的總是「永久的過去」，是一種「過去進行時態」，這於觀眾不能不隔了一層；而舞台上所再現的又總是「永久的現在」，是一種「現在進行時態」。因而，我們一旦走進劇場，面對活生生的感性世界，普遍都有一種身臨其境之感；同時，似乎大家也都作好了一切準備去親自參與，去接受舞台生活給我們相當一致的信息。進而，彼此盡管原來素不相識，但劇場中那種神奇的集體意識一下子使我們都好像變成莫逆之交了。西方戲劇家把觀眾稱之為「只有一顆心的多頭巨人」（馬丁‧艾思林《戲劇剖析》第一八頁，中國戲劇出版社一九八一年十二月版），這正是我們所說的眾心歸一的集體意識。

其次是社會意識的集體渲洩。什麼是社會意識呢？即為現實世界若干社會問題所決定的社會上絕大多數人所擁有的思想傾向。任何一個歷史時期，人們所關心的社會問題都可能有某種大體一致的趨勢，這種趨勢或許在平常的生活中難以觸摸到，而在劇場中卻往往使人從集體意識中容易感受到社會的某種普遍情緒、某種公認的社會準則以及種種肯定或否定的社會思潮。據說在一九七九年的時候，某地上演《鍘美案》，演到包公毅然摘下烏紗帽，下令鍘殺陳世美時，台下群情

激奮，有的觀眾當場高呼：「共產黨員要向包公學習！」為什麼一部反映歷史題材的舊作，還能

產生如此強烈的效果呢？顯然是在於包公這一理想化了的形象，表達了觀眾對掌權者必須鐵面無

私、執法如山的呼聲，適應了廣大觀眾的普遍情緒。像這樣的事例，在中外戲劇演出歷史上並不

少見。從這個意義上來說，劇場實際上就成了一個國家的民眾集體宣洩社會意識的場所。

現代西班牙戲劇家費特列戈‧加西亞‧洛爾伽有兩句非常有名的話：「戲劇是提高國家水平

最富有表現力和最有效的工具之一，是衡量一個國家的偉大或衰落的溫度計」（艾‧威爾遜等《論

觀眾》第八五頁，文化藝術出版社一九八六年十一月版）。既然我們說劇場就是一個國家的民眾集

體宣洩社會意識的場所，那麼，戲劇就應正確引導觀眾去宣洩，觀眾也會在舞台形象的引導下以

及從鄰座的反應中瞭解到彼此心中埋藏著的社會意識，並適時地心照不宣地爆發出來。此即有所

謂「工具」和「溫度計」之喻，這是不錯的。

實際上，戲劇一開始的時候，並未截然分割為台上台下兩部分，或是只是演員演觀眾看

的。不少文化史家都曾描述過古希臘早期戲劇與宗教儀式的密切關係：伊麗莎白時代的莎士比亞

戲劇演出，不但池座和包廂式的樓座坐滿和站滿了人，而且舞台上兩側也站滿了觀眾…中國舊時

代的戲班子常與某種喜慶、紀念活動配合演出，同樣具有一定的儀式意義，直至今天仍然保留下

來，等等。這說明，戲劇演出一開始就常有一種集體心理儀式的性質，觀眾不僅僅是觀賞某種儀

式，等等，而是實際參加者，演出成了一種社會意識的集體心理體驗或渲洩。

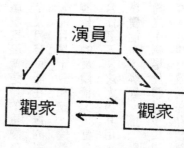

再次是劇場集體間的多向反饋。劇場集體應該包括演員集體與觀眾集體兩大方面，我們所說的集體性的劇場體驗，其具體形式即是由劇場集體之間許多對應的反饋關係組合而成。英國戲劇理論家馬丁‧艾思林在他的《戲劇剖析》一書中，曾提出過一個著名的戲劇三角形反饋關係，可用上圖來表現。

在這裡，最為明顯地當然要數演員與觀眾的反饋關係了。一方面，觀眾的鑑賞心理會因演員不同水平的表演能動地發生或激動、或冷漠的種種變化；另一方面，演員又會從觀眾那裡接受到反饋信息之後自動調整自己的演出，或因觀眾的鼓勵而越演越帥，或因觀眾不滿的騷動而愈加挫傷其演出信心。所以說，在戲劇鑑賞過程中，主體與客體之間總是存在著某種滲透，彼此都在不斷地進行著或大或小、或主動或被動的互相調整。馬丁‧艾思林曾經說過這樣的話：「來自觀眾的積極反應，對演員有強大的影響，消極的反應也是一樣。如果開玩笑時觀眾不笑，演員就會本能地著重加以表演，強調這些玩笑，最清楚地示意他們說的笑話。如果觀眾有反應，演員就會為這種反應所鼓舞，而這轉過來又會引起觀眾越來越強烈的反應。這就是舞台和觀眾之間的著名的『反饋作用』」（《戲劇剖析》第一八頁，中國戲劇出版社一九八一年十二月版）。

在劇場集體中，另有一組反饋關係是存在於觀眾之間的。觀眾的喝采、鼓掌、喜形於色的讚嘆、奪眶而出的淚水，既可以極大地鼓舞演員的表演，但在觀眾之間又可產生某種橫向交流，彼此互相傳染，互相影響。事實上，戲劇中很多動人之處，並不是劇場中全部觀眾都能很好地同時領悟到的，而最先往往是那些高水平的鑑賞者的笑聲與唱嘆提醒了鄰座，隨之使更多人獲得理解。戲劇活動有了這種觀眾間的橫向反饋或交流，反過來又會進一步增強觀眾的集體意識，使戲劇鑑賞——這一活生生的交流更加充滿誘人的魅力。

關於劇場中的多向反饋，還有一組關係是馬丁‧艾思林給忽視了的，那就是發生在演員與演員之間的反饋。毫無疑問，一台戲劇的成功與否，首先需要演員之間的高度合作，這一點以至於成為戲劇家職業道德的重要修養。試想，演員在舞台上的任何一個行動，何嘗又只是一種孤立的行為？又何嘗不能在合作的對象身上找到行動的依據與歸向？很明顯，這其中也存在著一種信息反饋，而且是十分和諧、完整地呈現在觀眾面前。

演員間的反饋情況，當然一方面需要劇作者精細的構思，尊重導演、表演、作曲與舞美各方面的合作者，使之人盡其用，妙合無間；另一方面則需要演員的臨場發揮，需要有良好的心理素質與應變能力，等等。這一點，因與我們要談的戲劇鑑賞離得遠了一些，這裡不便多談。

總之，劇場反饋是多渠道的、多層次的，並往往表現出由小到大、由點到面、由淺入深的複雜過程。各種反饋關係互相錯雜，互相影響，又使得整個劇場變成一個水乳交融的集體，這便是

我們通常而言的劇場效果。

劇場直接體驗的集體性，最後還有一點是畫框式舞台徹底衝破後的集體參與。

過去很長一段時間，由於人們過分強調演員的表演而忽視觀眾的因素，台上與台下截然分成兩半，尤其是西方「第四堵牆」理論的出現，更是把舞台與觀眾完全對立起來。觀眾雖然與演員同處於一個現實空間，但彼此卻沒有聯繫，觀眾只是處在一個被動的地位去觀賞；演員則把自己鎖閉在畫框後面，採取「當眾孤獨」式的表演，對觀眾視而不見。在他們之間，既有物質的間隔（如帷幕、樂池等），又有心理的隔閡（演員的「目中無人」與觀眾的冷漠旁觀）。這樣，就使畫框式舞台本來對演員與觀眾的直接交流有所限制的情形更加突出。事實上，此時的舞台與銀幕或屏幕已沒有什麼區別了，同時，所謂劇場的集體意識與直接體驗的優勢也將難以顯示出來。

近代以來，中外戲劇家們已充分注意到了這一問題，開始努力使戲劇恢復到像觀眾逛廟會、看野台子戲或觀看街頭劇、活報劇那樣的熾熱的戲劇情境之中去，改變觀眾在劇場中的被動狀況，推倒畫框前無形的「第四堵牆」。其實質，即是畫框式舞台的徹底衝破，演員與觀眾互相交融、集體參與，從而充分發揮戲劇的優勢。

江蘇省話劇團曾上演過一個《路，在你我之間》的話劇，主要寫社會青年創辦茶館、自強不息的故事。這台戲的藝術處理十分引人注目，演出者將前廳、觀眾席、舞台連成一個整體的開放型空間，畫框式舞台的限制沒有了，演員可以隨便上上下下，整個劇場也就是演出的一個巨大背

景。劇場前廳就是「金陵湖茶社」的一部分，四周是印象派大師的繪畫，大廳裡有現代音樂回盪著，演員在觀眾中叫賣著冰棒、汽水、酸梅湯等。演員與觀眾完全渾然一體，呈現出一種濃郁的集體參與的氣氛。

還有一些戲劇，不僅僅讓演員走出畫框式舞台與觀眾面對面相遇，甚至試圖把觀眾吸引到劇情中來充伴角色即興表演。例如南斯拉夫的一個劇團上演布萊希特的《小資產階級的婚禮》，戲不僅是在一家旅館的餐廳裡演出，而且還邀請了散坐在旁邊的觀眾一同上來跳舞。觀眾既是參加婚禮的賓客，又是確確實實的旁觀者。

無疑，演員與觀眾的集體參與，便使得戲劇鑑賞的集體性表現得更為顯著。不過，這裡還必須要指出的是，戲劇作為一種藝術表現形式，就無論如何還得注意不能將戲劇與生活等同，無限制地縮小演員與觀眾之間的距離也不明智。美國的「生活劇院」、英國的「邊緣戲劇」、法國的「咖啡戲劇」等，之所以缺乏生命力，原因恐怕就在這裡。戲劇，當然也應是生活的藝術反映，藝術與生活之間是有距離的，這即是我們常說的一個是藝術的真實，一個是生活的真實。只有這樣，藝術也才能夠在演員與觀眾之間建立起一種審美的關係。所以，我們這裡肯定了應當縮短觀眾與演員之間的距離，增強戲劇的集體參與，但並不意味著要否定或取消這個距離。

二、戲劇活動的第四度創作

戲劇藝術的最終實現不能離開觀眾的創造，這是在本世紀下半葉之後，逐漸形成和發展了的接受美學給我們的重要啟示。接受美學的最大功績即在於把讀者或觀眾擺在與創作者同等重要的地位上，認爲藝術品的價值恰恰是兩種因素——創作意識和接受意識——共同作用的結果，創作者體現在作品中的創作意識只是一種主觀的意圖，能否得到認可，還有待接受意識，即讀者或觀眾能動的理解活動，並且還會隨著時代的推移而發生變化。這樣，作品就成了一個開放的系統，成爲必須由讀者或觀眾不斷破譯的信碼。顯然，接受美學的這一主張與在此之前的審美鑑賞理論是有不同的。過去，審美鑑賞理論很少注意到審美主體的問題，或側重在作者方面（本人論），或側重在作品本身（本文論），這一些觀點的病症都在於割斷了創作、作品和鑑賞之間的內在聯繫。

當然，接受美學也不能將自己孤立起來，脫離審美鑑賞的全部環節，否則，同樣也容易產生片面性，甚至使審美鑑賞的結果成爲無源之水、無本之木。

事實上，審美鑑賞的接受意識也是一種創作意識，這是由藝術以形象反映生活的特徵所決定。凡藝術作品，都是創作者對生活形象的一種審美把握，並通過藝術形象含蓄地呈現出來——即創作者的審美認識只能滲透在藝術形象之中——這也就是說，作者創作活動的主要任務是將生活形

第三章・獨具特色的戲劇鑑賞

65

象轉化爲含有意味的藝術形象，以藝術形象完美的呈現爲終結；相反，讀者或觀眾的鑑賞活動則是以藝術形象爲起點，並通過一系列心理活動，諸如感覺、想像、體驗、理解等去探索藝術形象所包含的思想內容。然而，藝術形象的根本特徵就在於其含義的包孕性和多義性。同樣一個藝術形象，同樣一個藝術作品，不同的鑑賞者，甚至同一個鑑賞者在不同的歷史時期去鑑賞，都有可能產生完全不同的興味。

美國作家費迪曼說：「莎士比亞不是由三十七篇戲劇構成，而是由三百七十篇戲劇構成的。只是這一次的莎士比亞的欣賞者不是上一次的欣賞者了」（轉引自陳傳才《藝術本質特徵新論》第二八五頁，中國人民大學出版社一九八六年版）。比如，哈姆萊特這個形象，在歌德看來是「一個美麗、純潔、高貴而道德高尚的人，他沒有堅強的精力使他成爲英雄，卻在一個重擔下毀滅了」，個性格的人物。但在赫爾岑看來，哈姆萊特是莎士比亞全部作品中的典型，他說看完這個戲的演出，「我不但兩眼流淚，而且號啕大哭」。托爾斯泰則持冷漠的態度，覺得這是一個「沒有任何性格的人物，是作者的傳聲筒而已」（參見上書第二八五頁）。同時，毫無疑問，不論是歌德、赫爾岑還是托爾斯泰，隨著他們的審美建構的不斷調整與更新，對哈姆萊特的審美認識自然也不可能一成不變。以上種種，即是著名的所謂「一千個讀者，便有一千個哈姆萊特」的鑑賞現象。所不同者，創作者是依據生活形象來進行創作，鑑賞者則是依據作者創作出的藝術形象來進行再創作。這種現象，不正是說明了審美鑑賞也常有鮮明的創作性質嗎？這是戲劇鑑賞包括其它藝術

鑑賞的一條基本美學原理。

戲劇藝術對於觀眾創作意識的依賴比其它藝術形式都更為明顯。戲劇作為一件藝術品的存在，既不能脫離創作的主體——演員，又不能脫離審美的主體——觀眾。劇作家約翰‧道爾丁也說過，「從觀眾席最後一排向你怒吼的人，對於你才是最有價值的批評家」這樣的話（轉引自河竹登志夫《劇場與觀眾》，載《外國戲劇》一九八四年第四期）。日本戲劇評論家加藤衛把觀眾參與創作的「氣氛」，稱之為「觀眾的表演」，他說：「看不見身段的觀眾的『表演』和看得見身段的演員的表演相一致時，方產生戲劇」（出處同上）。這裡所謂的「看不見身段的觀眾的『表演』」，當然是指觀眾的各種心理參與和創作。

戲劇藝術的創作過程也並不像其它藝術那樣簡單，只是涉及到作者與讀者兩個方面，而是有一個複雜的創作系統。這個系統可見圖示六八頁。

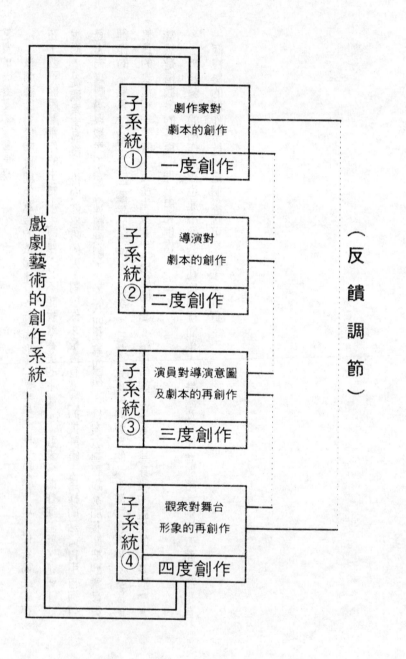

戲劇藝術的創作系統

子系統①　劇作家對劇本的創作　一度創作

子系統②　導演對劇本的創作　二度創作

子系統③　演員對導演意圖及劇本的再創作　三度創作

子系統④　觀眾對舞台形象的再創作　四度創作

（反饋調節）

首先當然是劇作家的創作，但從劇本到觀眾的鑑賞，還得經過兩個中介——即導演和演員的再創作——相對於劇作家的創作而言，觀眾的創作便是戲劇活動的第四度創作了，這就與其它藝術的鑑賞有了明顯不同。

劇作家的創作（劇本）是一切再創作的基礎或前提，有了劇作家的一度創作，才使戲劇成為一門獨立的藝術形式走向成熟，也為以後的種種再創作規定了範圍、方向與內容。但不論是多麼偉大的劇作家，他們在整個戲劇活動中都只能占據四分之一的席位，戲劇活動的重點而應讓給導演、演員以及觀眾的再創作。

導演的再創作主要體現在如何運用戲劇藝術使劇本轉化為完整、統一與和諧的舞台形象，側重在戲劇演出的整體創作：演員的再創作又表現為在劇本與導演的制約下對某個戲劇角色的獨到領悟，並把它栩栩如生地表演出來，側重在戲劇演出的個體創作：觀眾的再創作則顯得比較複雜，它可能重在對戲劇的整體感受，也可能重在對某個人物的深切體會。觀眾的再創作過程的四個子系統來看，它們之間的關係並不是單向的直線式的因果鏈條，而是雙向的或多向的反饋調節系統。這就是說，劇本的問世並不等於劇本的完全定稿，導演的再創作通過演員的表演體現出來之後也並沒有大功告成，演員也不是只把戲演出來給觀眾看就完了，同樣，觀眾的鑑賞也不是創作系統的終極。四個子系統之間總是相互影響，不斷地接受著各方面傳來的正負信息，然後又不斷地創作，

不斷地更新，如此地也便使得戲劇藝術生生不息地向前發展。

劇作家、導演和演員創作的具體情形，我們這裡不作過多的研究，下面我們想著重談談觀眾再創作的幾個主要特徵。

觀眾的再創作不像小說或詩歌時，詩歌時，作為審美對象的作品呈現在我們面前已是一個完成了的固定的藝術品；而戲劇鑑賞則不同，作為審美對象的戲劇藝術是屬於一種「未定稿」。《俄狄浦斯王》自古演到今，已經演了兩千多年，但每一場演出都是一種重新創作，觀眾在每一場中的感受也並不完全一樣。這就是說，不論是戲劇演出還是戲劇鑑賞，都包含有一種極強的劇場氣氛的臨場因素。演員的演出有賴於觀眾的參與才能很好地完成舞台形象的創作，而觀眾的再創作又只能在演員的表演中充分實現。張庚說得好：「演員藝術卻不同，它不能在房子裡創作完成以後再讓人來欣賞，同時又不能在被人欣賞之時而自己置身事外，不去從事創作（表演）。相反地，他一面創作一面被人欣賞，他一開始創作，人家就開始欣賞，當他創作完畢，欣賞也就完畢。我們可以說，演員藝術，它的創作過程和欣賞過程是統一的，簡單點說，創作過程就是欣賞過程」（《戲劇藝術引論》第五頁，中國戲劇出版社一九八三年版）。這種舞台藝術創作與觀眾再創作的雙重結合，即是戲劇活動第四度創作最為顯著的特徵。

再者，凡創作活動都不能離開想像，觀眾的再創作自然也不能例外。莎士比亞曾在他的歷史

劇《亨利五世》的序詞中，要求觀眾須得插上想像的翅膀，超脫舞台上時間和空間的限制，擴大演員的表演領域。演員提到馬，觀眾就得憑藉想像，彷彿見到舞台上的萬馬奔騰。特別是，隨著社會科學文化水平以及人類創造能力包括審美能力的提高，戲劇藝術的發展愈來愈要求觀眾充分運用想像去進行再創作，這已是本世紀以來的一個總體趨勢。比如，鑑賞古希臘悲劇與鑑賞二十世紀歐美現代派戲劇，兩相比較，後者對觀眾想像的需要就更為迫切。曾風行歐美劇壇的荒誕派戲劇《等待戈多》，其象徵意義十分玄渺，也十分抽象，如果沒有觀眾積極的、豐富的想像來配合，這個戲簡直就可以說無法欣賞。

就總體而言，觀眾再創作中的想像除了遵循一般藝術鑑賞中的想像規律之外，它還有一些特殊的要求，歸納起來就是要特別注意化實為虛，化假為真，化有限為無限，這也即是戲劇鑑賞想像的主要特點。我們知道，舞台藝術與語言藝術的最大區別就在於，以實的、活生生的舞台形象來表現豐富的意蘊，以假定的、虛擬的舞台動作來代表生活中的真實，以有限的舞台時空去概括無限的現實時空。戲劇藝術的這個特點，顯然就必須得依靠觀眾通過想像將它轉化。這一點，在中國戲曲的鑑賞中表現更為突出。

觀眾再創作的另一特徵是常常還帶有外部動作的性質，即觀眾充當一定的角色與演員共同創作。近些年來，戲劇改革者們不僅敞開大幕，把演區前移，突破畫框式舞台的限制，甚至將演區擴展到觀眾席、休息廳……使演員與觀眾一同來創作。當然，觀眾的這種帶有外部動作性的再創

作，如果是觀衆抑制不住自己的情緒而適度地參與，是戲劇發展到高潮及其強烈的感染力所造成，那麼我們認爲這種再創作是允許的。但是，倘是戲劇藝術本身沒有魅力，採取生拉硬拽的辦法企圖把觀衆拉進戲裡去，這只能算是在同觀衆開玩笑，其結果很可能會落得個不歡而散。日本著名戲劇理論家河竹登志夫說：「觀衆參加創造，不管其形式如何，關鍵是要出自觀衆本人的自發自願，方不失其眞正的意義」《劇場與觀衆》，載《外國戲劇》一九八四年第四期）。同時，我們認爲在這裡還有一個適度的問題。任何鑑賞創作，不論怎樣帶有外部動作的性質，但主體與客體之間總應該是一種審美的關係，如果離開這個「度」而一味地強調觀衆的再創作，那將是十分危險的事情。

觀衆的再創作還是一種伴隨強烈情感躍動的再評價活動。一個成功的戲劇，既不在於只是給觀衆一個消極接受的印象，也不在於使觀衆產生某種情感的共鳴，而是竭力使觀衆達到這樣的藝術效果：一方面是觀衆在強烈的情感躍動中接受印象，人物、痛苦和命運的整個世界都一一在觀衆的心靈裡活現。；同時另一方面又在對舞台生活進行著最爲敏捷和冷靜的審視與評估，對戲劇蘊含的多義性及其審美意義作出自己的結論。這兩個方面幾乎是並行不悖、相互影響地制約著觀衆的再創作，兩者都不可偏廢。有一些戲劇鑑賞者，由於個人的性格、心境、遭際和作品人物頗爲一致，而在再創作中又未能從強烈的情感躍動中跳將出來，以至釀成悲劇，這已不是個別的例子了。有一些戲劇鑑賞者，又總喜好將自己置身於戲外，動不動就運用理性的尺子來衡量，這當然

也失去了戲劇鑑賞的真正意義。

觀眾再創作時所表現出的強烈的情感躍動，這與戲劇這種活生生的交流有關係，而且一旦我們走進劇場就很容易達到這種境界，是不用花費很多心力的。觀眾再創作時所表現出的再評價則顯得比較困難一點，它往往帶有審美主體的個體性。別林斯基在談到鑑賞《哈姆萊特》時指出，其實，哈姆萊特的「整個看得見的個性」必須由欣賞者自己規定，而「不依賴莎士比亞」。「根據你的主觀性去想像他」「你到處感覺到他的存在，但卻看不到他本人：你讀到他的語言，但卻聽不到他的聲音，你得用自己的幻想去補足這個缺點，這幻想雖然完全依存於作者，但同時也是不受他拘束的」（《別林斯基選集》第一卷第四四八——四四九頁，上海文藝出版社一九六三年版）。這段話，也便鮮明地指出了鑑賞者再創作時所表現出的個體性質。

有時，觀眾再創作的個體性，不僅與其它觀眾不同，甚至也可能不同於作者的認識與評價。比如，對曹禺戲劇《雷雨》中女主人公繁漪形象的理解，許多觀眾認為是對舊中國的罪惡家庭和社會的暴露：但作者本人卻說他寫劇本時，只是寫耳濡目染的舊家庭的人物，「並沒有顯明地意識著我是要匡正，諷刺或攻擊什麼」。這種差距所反映的正是欣賞主體再創造、再評價的積極反饋，以致作者表示：對讀者或觀眾的意見，「我可以追認」（參見曹禺《論戲劇》第三五四頁，四川文藝出版社一九八五年版）。

以上，我們就觀眾再創作——即戲劇活動的第四度創作——的特徵已經說了不少。當然，作

為一個優秀的戲劇觀眾，要進行再創作，只是懂得這些特徵是不夠的，這裡就不再細說了。

三、「演戲的是瘋子，看戲的是傻子」

從一開始我們在劇場裡坐定下來，心裡就好像預期著一場極不平常的事情發生一樣，單純、好奇、敏感、集中。在此之前的種種俗務也都似乎統統擱在了一邊，一個個都小孩似地盯在舞台上，明明演員們是在「做戲」而並非生活的真實，但大家都好像鬼迷心竅一樣地為之如醉如痴⋯⋯這種情感情到這個時候也無法控制了，甚至不管周圍坐著什麼人，眼淚只管撲簌簌地往下掉⋯⋯這種情形，不僅在平日的生活中很難發生，即使是我們在鑑賞其它藝術作品時也極為罕見。

有一個很遙遠的故事值得一提：傳說古羅馬有一位以暴虐著稱的皇帝叫尼祿，他殺死了自己的母親、妻子和老師，當公元六四年羅馬城發生大火時，在劇場中觀看悲劇時卻想不到常常淚流滿欣賞著火燒全城的「美景」。就是這個全無心肝的暴君，在劇場中觀看悲劇時卻想不到常常淚流滿面，悲痛欲絕！這件事，西方不少戲劇理論家們曾為此發生過很大興趣，圍繞這個暴君的眼淚是真的問題展開過爭論。事實上，這也無需爭論，中外戲劇鑑賞史上比尼祿的故事更為奇怪的現象難道還少見嗎？在歐洲和日本都曾出現過觀眾殺死反派演員的慘劇⋯⋯一齣《奧賽羅》，不知使多少人沈迷進去，忘乎所以，甚至於斷送了好幾個有才華的演員，在我國明代中葉，紀君祥的《趙

氏孤兒》演出的時候也曾出現過「千百人哭皆失聲」的劇場效果。如此等等，這又能說明什麼呢？

難道我們對那位殺人不眨眼的暴君在劇場能夠掉下同情的眼淚還有什麼可懷疑的嗎？

劇場，簡直是一個神奇的場所，它好像使每個人都在這裡改變了性格，倔強的也好，嚴肅的

也好，抑鬱的也好，大家都一律地變得無所顧忌，易於動情，多情善感。大家一起歡笑，一起驚

奇，一起瞠目結舌，好像戲台上的東西有著無窮的魔力一樣把每一位觀眾都緊緊地吸引過來。我

國過去有一句俗話，叫做「演戲的是瘋子，看戲的是傻子」。這裡的比喻雖然看起來有些太扎人眼

目，但也確乎是說出了戲劇活動的一個根本特徵。

所謂「演戲的是瘋子，看戲的是傻子。」無非是在強調演戲者與看戲者進入戲劇情境之後的

那種忘我境界。實際上，真正傑出的演員，一旦進入戲劇情境，身上便具有了雙重的性格與靈魂。

我們常說，某個演員把某個人物演活了，或呼之為「活曹操」、「活關公」，但他又確確實實意識到

自己是在表演，不然就會招惹出危險的事情來。過去，我國戲曲界對演員的表演有一個說法，叫

做「看我非我，我看我，我也非我；裝誰像誰，誰像誰，誰就像誰。」這即是演員的雙重性——既

有角色的性格與靈魂，又有自己的性格與靈魂。試想，這樣的人在戲台上表演，真還有點像「瘋

子」呢！舉個例子來說，明代李中麓《詞謔》中載：

顏容，字可觀，鎮江丹徒人……乃良家子，性好為戲，每登場，務備極情態，喉喑響

第三章 獨具特色的戲劇鑑賞

75

亮，又足以助之。當與萊扮《趙氏孤兒》戲文，容爲公孫杵臼。見聽者無戚容，歸即左手

抆鬚，右手打其兩頰盡赤。取一穿衣鏡，抱一木雕孤兒，説一番，哭一番，其孤苦感愴，

眞有可憐之色，難已之情。異日復爲此戲，千百人哭皆失聲。歸又至鏡前含笑深揖，曰：

「顏容，眞可觀矣！」

這裡主要記載了演員顏容爲了扮演好公孫杵臼，在家中如何勤修苦練，終於贏得觀衆「千百人哭

皆失聲」的故事。在舞台上，顏容究竟是如何把個公孫杵臼給演活了的，我們不得而知，但一想

到顏容在家中「取一穿衣鏡，抱一木雕孤兒，説一番，哭一番」的情形，這又會給你什麼樣的感

覺呢？從這個意義上來講，「演戲的是瘋子」我想也並非壞事。

同樣，作爲一個好的觀衆，在劇場裡「傻」一點也是應當提倡的。如果我們看戲時一味以爲

台上是在做戲，始終處於一種旁觀者的態度，甚至對台上的表演不屑一顧，或是轉而對舞台框上

的浮雕或者天花板上的吊燈發生了興趣，那麼，這還談何戲劇鑑賞呢？事實上，對於一個優秀觀

衆來說也有一個「雙重性」的問題：一方面要能夠進入到戲劇角色之中去，與角色同呼吸、共命

運；一方面又要時時提醒自己是在看戲，畢竟是一位觀衆而不是角色，以防止過火的「外摹仿」

出現。這兩個方面，都不得有所偏頗，一定要把握好它們之間的關係。

現在的問題是，我們雖然都知道舞台上的戲劇並非眞事，但爲什麼會使觀衆產生猶如「傻子」

一樣的痴情，甚至於出現「千百人哭皆失聲」的場面？甚至有的還真地幹出一些愚蠢的事情來？這倒是值得我們認真思考的了，要回答這個問題，我想只能從戲劇鑑賞的特殊性上去找答案。

戲劇鑑賞與其它藝術鑑賞相比，最大的不同是採用集體性的劇場直接體驗的方式來進行，這一點我們看到目前鑑賞理論界是有共識的。集體直接體驗的方式能夠給觀眾帶來強烈的震動波也是不言而喻。我們讀小說、讀散文，所獲得的是一種間接的審美經驗，同時在此之前也沒有一種參與的慾望與準備，即使是讀到最感人之處，也只能是單方面的情緒反應，這與劇場的整體審美效果是無論如何有區別的。在劇場，我們與演員的關係完全是一種直接的交流，是一種面對面的對話，演員且輔有形體動作的表演，觀眾的視覺、聽覺都可獲得一種直接感，甚至有時還要運用觸覺去體驗。再加上大家都坐在一起來鑑賞，相互之間又有一種無形的東西影響著，這樣也就很容易獲得一種高強度的感知。

更何況，戲劇家為我們所提供的內容又具有高度凝煉與集中的特點，是最強烈的直接刺激物。

一方面，戲劇家最擅長表現生活中的矛盾衝突，往往是將它們加以提煉，組織得有聲有色、觸目驚心。在《羅密歐與朱麗葉》中，羅朱兩家的世代冤仇本是很深了，甚至街上碰到了都要拔刀相見，可是偏偏羅密歐和朱麗葉互相愛慕傾心，拼死追求婚姻的幸福，這樣就有戲可看，就會極大地吸引著觀眾關注著他們命運的發展，在觀眾心靈裡產生爆炸性的震動波。另一方面，戲劇情節的發展由於受到舞台時空的限制，根本不可能像小說那樣「慢慢道來」，因此對內容就不得不加以

濃縮。西方古典戲劇的所謂「三一律」原則，更是體現了戲劇內容的濃縮性。《雷雨》的作者巧妙地把三十年來兩代人的矛盾糾葛集中在十七、八個小時之內展開，劇作的場景也凝聚在周家客廳和魯家兩處，使劇中人物在極其有限的時空過度中度過他們一生中最為動蕩、最為顛沛的時刻，懸念、窘境、衝突接踵而來。這樣，觀眾在短短的觀劇時間之內要接受大量的信息，猶如狂波巨瀾、驚濤駭浪不時地衝擊著觀眾的感官。德國戲劇理論家奧·威·史雷格爾說得好：「劇場是多種藝術結合起來的以產生奇妙效果的地方……它把一個民族所擁有的全部社會和藝術的文明、千百年不斷努力而獲得的成就，在幾小時演出中表現出來，它對不同年齡、不同性別、不同地位的人都有一種非常的吸引力……」（轉引自盛華《劇場審美的守護神》，載《春城戲劇》一九八五年第二期）

再從觀眾鑑賞戲劇的心理經驗來看，也很值得我們研究。試想，當我們走進劇場的時候是怎樣的心情呢？當我們坐下來接受了舞台上傳過來的信息之後，心情又會發生什麼變化？這些問題我們在平常自然不會去想它，但仔細思索起來，戲劇能給觀眾的那種轟動審美效應與此也並不是沒有關係的。

一般而言，觀眾買票到劇場裡來都會敞開心靈，解除思想感情的警戒，做好了充分的心理準備來接受戲劇情感的刺激。相對而言，觀眾此時的心境就顯得十分輕鬆、舒展，而在這種開放的心理狀態之下，當然也就更為準確，更為容易受到戲劇情感波的衝擊，感受的程度也更為劇烈。

狄德羅在他的著作《論戲劇藝術》中說過：「詩人，小說作家，演員，他們以迂迴曲折的方式打

動人心，特別是當心靈本身舒展著迎受這打擊的時候，就更準確更有力地打動人心深處」（見《西方文論選》上卷第三五〇頁，上海譯文出版社一九七九年版）。這對戲劇鑑賞來講則體現得更爲明顯。

同時，觀劇前輕鬆、舒展的鑑賞心境又有助於我們很快地進入到戲劇情境之中來，而我們一旦入戲之後，心理上又會表現出鮮明的指向性——即爲鑑賞對象所吸引而表現出來的集中的心理活動——無疑，這種心理指向性對於提高感性的、理性的鑑賞思維水平又有著不可低估的作用。馬丁·艾思林指出：「觀衆的注意力和興趣一旦被吸引住，他們一旦被誘導而全神貫注地緊盯住演出的戲，他們的理解力就會隨之提高……感受力更大，觀察力更強」（《戲劇剖析》第四七—四八頁，中國戲劇出版社一九八一年版），這是確實的。隨著心理指向性的形成，我們對舞台上的一切就會產生一種生活中少有的敏感。甚至於一句在生活中聽來非常平常的話，在劇場裡竟然好像是情人間的對話那樣撩撥人的心靈；人物一個非常細小的動作，在舞台上也竟是有著無窮無盡的意味。

不論怎麼說，我們來到劇場就好像到了另外一個世界，這是大家共有的經驗。演員的「瘋」也好，觀衆的「傻」也好，似乎我們都可以理解。每一個觀衆都在戲劇魔力的約束之下很有條理地聚集在一起，乖乖地接受著舞台上的信息。我們在戲劇藝術中各取所需，從四面八方去欣賞、理解、聯想、動情；我們都放下平日那種嚴肅的面具，痛痛快快地接納戲劇給我們的刺激；我們

第三章　獨具特色的戲劇鑑賞

79

真猶如「傻子」一樣地輕信著舞台上的一切，心甘情願地成爲戲劇藝術的俘虜……這即是戲劇特有的審美。

四、「一次過」藝術與敏銳的鑑賞捕捉

雖然衆多觀衆同在一個劇場裡鑑賞同一台戲劇，但對每一個觀衆來說，他們所得到的審美收獲卻存在著明顯的差異。這種現象，不獨在戲劇鑑賞中是如此，但在戲劇鑑賞中又表現得更爲突出。因爲戲劇鑑賞的差異不僅主要導源於審美主體的不同水平，同時也因客體的「一次過」特點又給審美主體提出了更高的要求。

「一次過」，即指戲劇在演出過程中的一次性表演。它呈現出一個連續活動的過程，中途不可返場、不可注解。據說，一九二二年十二月，廝守在紫禁城小朝廷的清廢帝宣統溥儀在皇宮看周瑞安的《惡虎村》，當周在戲台口特設的一根鐵棍上表演武功「扒欄杆」時，溥儀感到很新奇。於是，他當即「特賞一百元」，要他返場再演。皇帝的金口玉言無人敢違，周隨即又重演了一次。

但這種情況，畢竟是十分少見的特例了。一般而言，在正式的劇場是不允許返場的。同時，相對觀衆的鑑賞而言也是一次性的，不能像鑑賞小說、散文那樣可以不受時間的限制去細細品味。所以，鑑賞戲劇就特別需要觀衆對一忽而過的舞台表演有一種特殊的敏感，哪怕是一句平凡又平凡

的台詞，簡單又簡單的動作，都可能包含著豐富的戲劇意義，而這一切卻往往稍縱即逝，應當說，它對每一個戲劇觀眾的敏感心力是一次十分嚴峻的考驗。

在劇場裡，我們都會碰到過這樣的情形：有時候，舞台上人物的一個傳情的眼神，可能會引起觀眾會心的笑聲，但這種笑聲總不是每一個觀眾都可能發出的。是不是未能發出笑聲的這部分觀眾對人物的這個眼神不能理解呢？當然不是，而往往則屬於他們缺乏一種鑑賞的敏感，不善於靈敏地「捕捉」住舞台上那極有意義的東西。

「捕捉」這個詞，在藝術創作理論裡是為人們所樂道的一個字眼兒，它所表述的意思與「發現」差不多，但為什麼人們卻選擇了「捕捉」這個詞呢？大概也就是藝術創作的「發現」不同於一般的「發現」吧！在生活中，那些有用的創作素材，也許一般人都能「發現」，但只有藝術家才能將它們捕捉住並提煉、加工成精美的藝術品。這即是藝術創作的「捕捉」功夫！蘇州評彈《武大郎娶親》裡的潘金蓮，當她雙眼被蓋頭布蒙著跨入武大郎的家門之後，雖然此前她並不完全知道武大家底的餘裕，但她憑著自己的雙腳踏在高低不平的地面上的感受，就猜出了這家人的家境並不寬裕。這個細節，也許是我們很多人有過的類似的體驗，但一經劇作家將它捕捉住就顯得十分精妙。在這裡，潘金蓮固然是敏感的，但劇作家更為敏感。同樣，這種敏感的捕捉力，對於一個戲劇鑑賞者不也是十分重要的嗎？

用「捕捉」來形容戲劇鑑賞，無非是提醒我們對戲劇藝術要保持一種高度的注意。一般來講，

舞台上的一切都值得我們注意，但必須防止那種不得要領的注意。有些人看戲，對舞台佈景的某些特殊處理很感興趣，像舞台上的小船是如何裝上小輪子在台上滑動的，又是如何用風扇吹動麻布口袋、激起浪花，以及搖櫓時又是如何發出衝激的水聲等等。還有的人只注意那些熱鬧的打鬥場面，以及那些調皮詼諧的一般戲劇噱頭等等。倘若我們將注意力花在這些與戲劇內容無關緊要的東西上，這樣的戲劇鑑賞就不可能深得戲劇藝術的精髓，這只能是一種低級的、消極的和遲鈍的戲劇鑑賞。

衡量一個觀眾的鑑賞捕捉力如何，實際上也就是看他是否能夠分清主次，抓住舞台上那最富有意蘊的東西映現在自己的心幕上，並獲得某種獨到的領悟。心幕就好比是感光度極高的膠片，哪怕舞台形象是一閃現的，只要它有著特殊的意義，也便能不失時機地把它捕捉住，並攝下它清晰的姿影，從而產生鑑賞的共鳴與愉悅。

鑑賞捕捉如何才能抓住主要的東西，這就要看一個觀眾的藝術眼光了。要想具有敏銳的鑑賞捕捉，它涉及到鑑賞者多方面的藝術修養，要在腦子裡建立起一個基本的戲劇審美建構。有了這樣的前提，也才有可能進入具體的鑑賞捕捉。捕捉是要講究程序的，必須首先從整體著眼，把握戲劇的整體情調以及構成戲劇情節的主要矛盾衝突與人物。切記不能動不動就為那些細枝末節的東西牽制了自己的注意力，甚至掉進自然主義的陷阱裡。倘若我們對某個戲劇整體方面的情況有了基本的瞭解，居高臨下，這樣品味人物的一言一行、一舉一動也才會比較準確、深刻，也就不

會出現「見木不見林」的錯誤。

戲劇鑑賞的捕捉，一方面需要從整體著眼，但另一方面又必須得從局部入手。捕捉到的東西往往是具體的、生動的，而這些具體的、生動的東西又只能是戲劇整體情調的最好體現。捕捉到的東西明確了捕捉的程序，再就可以談捕捉的主次了。在戲劇鑑賞過程中，究竟我們應把眼光盯在什麼地方呢？我想應該是人物。人物是一切好戲的主要因素。如果真正理解了戲劇中的人，那麼對由人物所決定的行動以及人物行動和相互關係構成的情節等，理解起來也就會容易得多。諸如人物的表情、眼神、手勢、對話、唱腔等，這些往往與戲劇的主旨或整體情調有著密切的關係，值得我們細加品味。

概括而言，人物總是我們捕捉的主體，然後才是情節、場面、音樂、佈景等。這當是我們鑑賞捕捉的一個總原則。但是，捕捉住的對象常常又是觀眾特別領悟過的東西，這樣捕捉的具體重點又會因觀眾的興趣不同而有所不同。比如說，性格內向的觀眾可能對人物那些思辯性的對話特別敏感，尤其可能善於挖掘人物對話的潛台詞。性格外向的觀眾又可能對那些喜劇性的情節很感興趣。喜歡看傳統戲曲的觀眾又一定善於欣賞、比較各種不同流派的唱腔，對各種程式動作的表演技巧也十分在行。否則，戲劇鑑賞也就可能會變成一種額外的負擔了。這即是說，在總體原則之下，具體捕捉什麼則是可以自由的，也沒有必要分出一個孰優孰劣。

不論怎麼說，戲劇藝術「一次過」的特點需要鑑賞者具有敏銳的捕捉心力是毫無疑問的。而

且，這一點也引起了戲劇藝術家們的充分注意。本世紀以**來**，西方戲劇界一些著名的劇作家，像契訶夫、奧尼爾、布萊希特、尤奈斯庫等，在他們的劇作中往往採用一些特殊的戲劇手段來啓動觀衆鑑賞捕捉的心理機制。比如，間離、中斷、陌生化等即是常用的手段，目的在於打破常理，改變自然狀態，阻止順坡下滑般的惰性審美習慣，以此來克服觀衆在鑑賞捕捉上的遲鈍，引起觀衆的注意。布萊希特的劇作《四川的好人》裡，女主人公竟一分為二：既是她自己——沈黛，又是她的堂兄——沈堂。前者是好人的典型，後者是壞人的典型，兩者皆集於一身，這就不能不令人注意了。原來，劇作者是以此來告訴人們，在西方現代金錢萬能的社會裡已經無所謂什麼好壞之分了。這種陌生化的處理，就會促使觀衆將這個特殊的人物捕捉住，花去較多的心力去理解，從而達到作品應有的藝術效果。

在我國的傳統戲曲中，也有所謂「定得住、點得醒」的說法。余秋雨先生曾談到這一戲訣時說：「中國戲劇中的『定』，與西方現代戲劇家所採用的故意中斷並不相同，大多是指以亮相、單錘等一些比較自然的停頓辦法來控制和調節表演節奏，但是戲曲藝人又把這種『定』與『點得醒』連在一起，表明此間也明顯地包含著刺激觀衆理解的目的。要害之處猛然『定』住，也就是提醒觀衆，此處休得輕易放過，並留出些許時間讓觀衆理會。因此，『定』也即是『點』，是一種無聲的指點和抉發。觀衆猛地一愕，理解的機制立即快速地發動起來了」(《戲劇審美心理學》第二八三頁，四川人民出版社一九八五年五月版)。

84

看來，在戲劇鑑賞中如何更好地去捕捉，也並不是觀眾單方面的事情，而還涉及到劇作家、

導演和演員諸方面。不過，就鑑賞而言，其它因素畢竟是客觀方面的東西。觀眾積極的配合、敏

銳的捕捉，始終應是戲劇鑑賞最重要的特徵之一。

第三章　獨具特色的戲劇鑑賞

第四章 戲劇與觀眾

一、觀眾買票看戲的緣由

談到戲劇鑑賞，我們無論如何也不能迴避這樣一個既淺顯，但又似乎難以說清的問題，即：

我們為何買票上劇場去看戲呢？如果單從表面上去理解，也許可以說出很多五花八門的答案來。

有的可能是為了消除疲勞，有的可能是為了消磨時光，有的也可能是為了尋求某種刺激，也有的

可能是為了同情侶有一個談情說愛的契機，還有的又可能是為了去欣賞藝術、接受教育，等等。

如此之多的緣由，顯然問題也就隨之弄複雜了。至少，這裡有兩點值得我們思索：

(一)戲劇究竟是作為一個什麼對象而存在的？

(二)作為觀看戲劇的緣由究竟是什麼？

我們以為，這兩個問題是相互相承的，弄清了前一個問題，後一個問題也就好辦一些了。不

論我們上劇場看戲的直接緣由有多少，但說來說去總不外乎這樣兩種基本類型：一類是爲消遣娛樂；一類是爲審美享受；或還有一類則是這兩者兼而有之。這樣，戲劇的存在在相應地也便有了「娛樂說」和「審美說」兩種形式，或另一種由此而引申出來的「娛樂審美說」的可能。

持「娛樂說」者以爲，戲劇必須首先供人娛樂，這也是觀衆看戲的眞正目的。因爲人們經過一天緊張、辛勤的勞累之後，晚上到劇場來自然是爲了娛樂和休息。當代美國戲劇家埃爾瑪·賴斯就說過，就大部分觀衆而言，「吸引他們到劇場來的東西中沒有比想得到娛樂的慾望更強烈的」

《論觀衆》，《戲劇學習》第九四頁，一九八五年第四期）。布萊希特在《戲劇小工具篇》中也曾指出：「『戲劇』就是要生動地反映人與人之間流傳的或者想像的事件，其目的是爲了娛樂」（轉引自譚霈生等《話劇藝術槪論》第四八九頁，中國戲劇出版社一九八六年七月版）。同樣特別強調了戲劇對觀衆的娛樂意義，儘管布氏不是一個純娛樂觀的主張者。

持「審美說」者以爲，戲劇絕不是觀衆純娛樂的糕點，如果戲劇只有娛樂，爲什麼我們都願意發狂似的沈溺到這同一種娛樂之中去呢？大家到遊藝場等消遣場所去不是更好嗎？應該說，戲劇首先必須是高尚的、審美的、能陶冶觀衆的精神情操的。「如果戲劇不能感受社會的脈搏、歷史的脈搏，不能把握住它的景物和精神的眞實色彩，以及伴隨而來的笑聲和淚水，它就不配自稱爲戲劇，就只是一個遊樂場，或者是人們去幹那種被稱爲『消磨時光』的可怕事情的場所」（費特列戈·加西亞·洛爾伽《談戲劇》，見《論觀衆》第八六頁，文化藝術

出版社一九八六年十一月版）。這也即是說，戲劇一旦離開審美的特性，喪失這種尊嚴，而去追求娛樂、刺激，那將是戲劇的滅亡。戲劇必須得給觀衆施加影響，陶冶觀衆的性情，培養觀衆的審美情趣。

「審美娛樂說」則以爲審美與娛樂並行不悖，既不誇大審美的一面，防止戲劇變成某個政治中心狹隘的宣傳工具；同時也不誇大娛樂的意義，以至於使戲劇滑入低級庸俗的泥坑裡去。英國著名戲劇家蕭伯納在他的《怎樣寫通俗劇本》一文中曾明確告誡人們：「偉大的劇作家不僅是給自己或觀衆以娛樂，他還有更多的事要作。他應該解釋生活。」「因爲從日常發生的偶然事件的混亂狀態中挑出有意義的事件是布里厄的職責所在，把這些事件加以整理，使它們彼此之間的關係具有某種意義，這就能把我們從被極度混亂所造成的迷惑不解的旁觀者變爲能夠理智地、能動地認識這個世界和它的前途的人」（見艾·威爾遜等《論觀衆》第七五、七六頁，文化藝術出版社一九八六年四月版）。這裡所謂的「解釋生活」，也即是使觀衆能以審美的眼光去認識生活，去評價生活。審美與娛樂，如果稍有偏廢都不可能產生最偉大的劇作。

戲劇究竟是作爲什麼對象而存在的呢？多少年來，這一看似淺顯的問題並沒有得到很好的解決。即以我國而論，在過去極「左」路線的影響下，戲劇自然也成了階級鬥爭的工具，戲劇舞台到處充斥的是政治概念的圖解，誰講「娛樂」就是資產階級思想，就是修正主義。「四人幫」垮台之後，人們的思想從禁錮中解脫出來，觀念得到了更新，但也一度有過忽視戲劇審美特性而片面

強調戲劇娛樂性的現象，戲劇舞台上出現了一些單純追求娛樂、喜劇效果的東西，甚至於去一味迎合少數觀眾的低級趣味。有人說：「在長期的革命戰爭和階級鬥爭的環境下，使我們一些同志對戲劇藝術的功能產生了錯覺，以為戲劇的任務就是教育人民，彷彿觀眾到劇場，就是為了受教育，改變世界觀。其實，錯了。戲劇首先是供人娛樂的。」所以，「看戲是為了娛樂」（黃心武《左》先生，請高抬貴手》，廣州《中外影劇》一九八五年第二期）。此種從一個極端轉到另一個極端的論斷也不能不令人擔心，難道戲劇就只能是為了娛樂？或者首先是為了滿足觀眾的娛樂？這不能不令人思考。

到這裡，不由得使我想起幾年前的一則往事：有一次我住在長沙一家賓館，正忙於校對一份文稿，任務很緊。一天，我的一位朋友突然從外面弄來兩張戲票，據說是京劇蓋派藝術的主要傳人演出傳統戲《獅子樓》。這個戲我過去看過，但一聽說有名演員主演，我卻二話沒說地放下手頭繁重的工作去看戲了。戲是在下午三點開演，但看戲的人仍然很多，門外還站著不少人等待退票的。《獅子樓》主要表現武松的剛正不阿、有仇必報、光明磊落和膽大心細的精神，內容從武松奉差出外歸來至除掉惡霸西門慶為止，可謂是一齣非常嚴肅的正劇。這台戲的確演得很精采，但它不是靠演員滑稽的動作，也沒有什麼引人發笑的情節，我之所以放下事務趕到劇場來，當然不是想到要去娛樂一下，而更多的是懷著對武松主持公道、疾惡如仇等英雄行為的敬仰，以及想看一看著名演員的精湛表演。像我這樣出於一種為了獲得藝術享受的目的去看戲的，在廣大觀眾中恐

怕不只是一少部分人吧？

一九八四年，有人曾在北京大學、清華大學等八所高校就看戲、看電影的目的作過一次調查，結果是：：

為欣賞藝術、陶冶性情的占百分之六十；

為消除疲勞、換換腦子的占百分之二十五；

為消磨時光、消遣的占百分之四；

為接受教育、提高覺悟的占百分之八；

為尋求刺激、逃避現實的占百分之三。

從這一統計結果看，觀眾為審美欣賞者仍占多數。當然，這個數字還只能說明屬於大學生文化水準的這一層次，而對於那些普通的工人、農民而言，情況肯定還會發生很大變化，對於他們中的大多數來講的確主要是為了消除疲勞、娛樂消遣的。問題也正在這裡。因為「消遣說」和「審美說」都各自代表了一部分人，這便叫戲劇藝術家們犯難了。於是，有人主張將兩者折衷，推行「審美娛樂說」，看來這是很公允的論斷了。但是，這種並舉式的無中心論又往往可能叫戲劇家莫衷一是，而且從戲劇藝術的實踐來看，一台戲它總是有所偏重，根本無法將它們兩者半斤八兩地調和起來；況且不同的觀眾，對於「娛樂」的要求也並不一樣。對於那些水平較低的觀眾來講，追求的是滑稽、噱頭、引人發笑的喜劇情節等；而水平較高的觀眾則要求戲劇深刻、藝術地反映

生活，對那些一般的戲劇噱頭等往往不屑一顧。在他們看來，把看戲作為一種純娛樂的事情似乎是不存在的，正如另一部分人從來也不把看戲當成一種純審美的活動去做一樣。如果一台戲能把這樣兩部分觀眾很好地統一起來，我想那簡直是一個奇蹟。

當然，從理論上講，「審美娛樂說」並沒有錯，問題是我們對於「娛樂」的理解也往往有些片面，似乎沒有什麼引人發笑的東西就沒有「樂」了，就不能供人「消遣」了。這樣，那些流傳千古的悲劇、正劇等都有可能會排斥在外。「娛樂」對於戲劇來說，應該還有更高尚的東西，它是指從戲劇藝術中所獲得的一種賞心悅目的審美享受，是一種甘心樂意的靈魂的洗禮與昇華，是與那種直接向觀眾說教、「耳提面命」式的掃興的宣傳相對的一個概念。如果「審美娛樂說」成立的話，那麼這裡的「娛樂」與人們常說的一般意義的「娛樂」也不一樣，它首先得服從於審美，是包含著審美享受的「娛樂」。這即是說，審美也是一種娛樂，不過是一種高尚的娛樂。

我們指出「娛樂」的不同含義以及「娛樂」服從於審美很重要，它一方面可以避免主張「審美娛樂說」有可能導致的具體實踐上的偏差；另一方面也明確指出了戲劇鑑賞應該是一種高尚的娛樂活動，同時，對戲劇究竟應作為什麼對象而存在的問題也就不難解決了。在這個問題上，我們同意沿用「寓教於樂」這個古老的名詞來說明。早在兩千多年以前，古羅馬著名戲劇批評家賀拉斯在他的《詩藝》中就曾明確告誡人們：「寓教於樂，既勸諭讀者，又使他喜愛，才能符合眾望。」大眾既不歡迎那些「毫無益處的戲劇」，也不愛看那些「毫無趣味」的作品（《西方文論選》

上卷第一一三頁，上海文藝出版社一九六三年版）。我以為，「寓教於樂」較「審美娛樂」的提法要顯得科學的理由在於，它明確了戲劇應以「教」為主導，「寓教」是目的，「於樂」是形式，即戲劇的永久存在是以富有魅力的形式把劇作者對生活深刻而獨到的思考傳達給觀眾為條件的。

縱觀中外戲劇發展史，又有哪一位偉大劇作家不是以勸諭人、教育人為神聖使命的呢？從歐里庇得斯和阿里斯托芬到莎士比亞和莫里哀，再從歌德和席勒到易卜生、蕭伯納和布萊希特，再到我國的關漢卿、王實甫、曹禺等等，他們的劇作正是以強有力的藝術力量啟迪了人們的思想，從而在廣大讀者或觀眾中獲得了殊榮。明白了戲劇應是以此種面貌呈現在我們面前，那麼，當我們花錢買票上劇場去的時候，不論我們的直接緣由怎樣，消遣娛樂也好，尋求刺激也好，或是審美欣賞也好，你都會自覺不自覺地接受劇作家的教導，當然這種教導是很委婉的、自然的，猶如淅淅瀝瀝的春雨落入廣闊原野那樣的無聲無息、不知不覺。劇場的確是一所特殊的學校，在一般情況下因為我們到這裡來完全是自覺自願，即使你是為了一種純娛樂的願望而來，但戲劇之美的因素是相對客觀的，它早已深深地隱藏在人們各種觀劇的表面動機之中。既然如此，我們也就有理由應積極倡導戲劇觀眾接受思想啟迪，欣賞藝術的觀劇緣由，尤其是作為一個真正的戲劇鑑賞者更應這樣去做。

倡導接受思想啟迪，欣賞藝術的觀劇緣由，主要是由戲劇「寓教於樂」的審美存在所決定，你如果真正想看戲而不是心不在焉的消遣，就或多或少會體現出這一緣由的基本內容。當然，我

們也已看到了觀眾水平存在著高下之別，但戲劇卻不能因此而遷就少部分觀眾降低其思想和藝術的水準。蘇聯劇作家契訶夫在給符‧伊‧涅米羅維奇──羅欽科的信中說：「不應當把果戈理降到人民的水平上來，而應當把人民提高到果戈理的水平上去」（見艾‧威爾遜等《論觀眾》第七二頁，文化藝術出版社一九八六年十一月版）。這是值得我們記取的意見。正因為如此，作為一名優秀的戲劇鑑賞者也就沒有道理自甘落後了。庸俗與高尚、低劣與健康、遲鈍與敏銳，在這戲劇鑑賞的眾流競進之中，你應當去追求什麼呢？我想，這應不是一個十分困難的選擇吧。

或許有人擔心，倡導這種觀劇緣由勢必會影響觀眾的鑑賞心情，特別是其中接受思想啓迪似乎叫人有些受不了。在前面引出的那個關於觀劇目的的調查情況中，此項僅占百分之八，這即足以引起我們的注意。美學家王朝聞先生說：「我從來沒有帶著受教育才去看戲的經驗……如果我只是或主要是為了受教育才去看戲，老實說，這種意圖本身就有點使自己掃興」（轉引自戴平《戲劇──綜合的美學工程》第五三四頁，上海人民出版社一九八八年版）。這確也是很多人已有的經驗。不過，我以為這裡需要說明的是，我們把思想與藝術分開來闡述，意在強調和明確觀劇目的的具體內容，我以為這樣做對一個想提高自己的戲劇鑑賞力的人是有益無害的。事實上，思想與藝術在戲劇鑑賞中卻是緊密地連在一起，猶如鹽與水的化合，觀眾是在欣賞戲劇藝術中受到啓迪，在思想啓迪中欣賞藝術。如果我們看戲，還要求像「文革」中那樣常常出於某種鬥爭的需要去正襟危坐地接受政治宣傳，則也就不能算是正常的戲劇鑑賞了。但是，我們也不能因此而排斥啓迪思想

94

的觀劇目的，儘管我們上劇場去很少有人明確意識到這一點，而實際上劇場美的存在已經給我們進行了規定。在這裡，我之所以明確指出觀劇目的中的這項內容，意圖是為了減少剛剛開始鑑賞戲劇的人的盲目性，以便於在心理上有所準備，充分地去接受戲劇給我們的各種啟迪。狄德羅說：「當心靈本身舒展著受這打擊的時候，就更準確更有力地打動人心深處」（《西方文論選》上卷第三五〇頁，上海譯文出版社一九七九年六月版）。看來，這種心理準備是必要的。

最後，我可以再申述一下：不論你具體的看戲動機如何，但接受思想啟迪、對戲劇藝術的欣賞卻早已潛藏在你的各種動機背後，而作為一個戲劇鑑賞者也絕不應該排斥這一目的，相反，則還需要我們自覺地去遵循戲劇鑑賞的這一審美規律，這才有可能逐步地提高自己的鑑賞水平，充分享受戲劇之美。

二、觀眾要增強自己的主體意識

西方中世紀舞台上，有一種冗長而結構鬆散的宗教劇，觀眾根本無法看下去，劇場效果十分糟糕。為了爭取觀眾，據說就有一位劇作家在一齣戲中想出了這樣的辦法：開場時讓演員扮演魔鬼向觀眾宣讀一封地獄魔王的來信，稱魔王得知這裡正在演出宗教劇，很不高興，希望觀眾起哄、喧鬧，以平攤《聖經》的傳播，並要求魔鬼認真地記下每一個起哄者的名字，以便按名單請到地

獄來做客。結果，是誰也不願意去當魔王的「客人」，演出效果是意外的成功。這個故事清楚地表明了觀眾在戲劇中的作用，一齣戲沒有觀眾的支持是不行的，儘管是一齣思想與藝術均好的戲劇，同樣也需要觀眾的參與。一齣戲是否成功，觀眾的氣氛是它最好的廣告，戲劇評論家們再精彩的評論在它面前都會顯得遜色。

戲劇對觀眾的依賴，與戲劇藝術創作與鑑賞的同步進行有很大關係。戲劇的內容一切都以「當前時空進行式」呈現在觀眾面前，而且又不像電影、電視那樣，當我們觀看的時候它們的內容已製成膠片固定下來，戲劇則是當眾表演，有極強的臨場性。戲劇與觀眾的這種活生生的同步交流的好壞，勢必就會時時影響著戲劇的劇場效果。

日本著名能樂演員、謠曲作家世阿彌（西元一三六三～一四四三年），當是戲劇史上最早注意到觀眾對戲劇的重要作用的，他在《花傳書》中花了較多的篇幅談了觀眾對戲劇演出的直接影響，比如他在該著第三「問答種種」的開頭就曾說：「始演『申樂』之時，須得察看觀眾席，以預卜凶吉」（見艾・威爾遜等《論觀眾》第二九四頁，文化藝術出版社一九八六年十一月版）。意即演出前先看看觀眾的情緒，從這種情緒裡頭可以感覺得到演出的「凶吉」。這種感覺當然很微妙，沒有這種體驗的人恐怕難以理解。不過，我們可以推而廣之，比如在大眾面前做一次講話，甚至在課堂上進行一次演講，如果台下的聽眾懷有一種迫切的期待心理，凝神屏息，眾目睽睽地注視著前台，此時就會極大的鼓舞你的情緒，喜不自勝，感覺良好，從而使你樹立起必勝的信念。反之，

如果聽眾心不在焉，反應冷漠，或者有的還懷有不信任的「敵意」，你便會突然產生一種怯場心理，使你的演講情緒降低到最低點，甚至於招致整個演講的失敗。這種情形，與戲劇演出完全是一樣的。

世阿彌之後，各個時期都有批評家就戲劇觀眾學作過探討，比如十六世紀義大利戲劇理論家卡斯特維特羅，十七世紀法國劇作家莫里哀，十八世紀法國劇作家馬蒙泰爾等，但他們一般都從劇作家的角度來強調觀眾作用，而且語焉不詳。把觀眾的鑑賞放在戲劇活動的首要地位，並作為戲劇的一個最基本要素來加以研究，則是從法國十九世紀戲劇理論家弗朗西斯康‧薩賽開始，他在《戲劇美學初探》一文中指出：「這是一種不容爭辯的真理：不管是什麼樣的戲劇作品，寫出來總是為了給聚集成為觀眾的一些人看的；這就是它的本質，這是它的存在的一個必要條件。不管你在戲劇史上追溯多遠，無論在哪個國家、哪個時代，用戲劇形式表現人類生活的人們，總是從聚集觀眾開始。……沒有觀眾，就沒有戲劇。觀眾是必要的、必不可少的條件。戲劇藝術必須使它的各個『器官』和這個條件相適應」（見《古典文藝理論譯叢》第十一輯第二五四～二五五頁，人民文學出版社一九六六年版）。他的這番話，提出了一個重要的戲劇美學原則，即「沒有觀眾，就沒有戲劇。」以後它一直受到研究者們的普遍注意，從而開創了戲劇研究中「觀眾、演員中心論」的先河。

到了二十世紀六十年代，薩賽的這一理論便由波蘭著名導演耶日‧格羅托夫斯基推到了極致，

並創造出了一種新型的戲劇——貧困戲劇。貧困戲劇的重要革新就是側重強調演員與觀眾的作用，摒棄了所有對戲劇來說並非決定性的傳統元素，諸如佈景、燈光、美術、音響等這些技術性方面的東西。格羅托夫斯基說：「……我們發現沒有化裝，沒有別出心裁的服裝和佈景，沒有隔離的表演區（舞台），沒有燈光和音響效果，戲劇是能夠存在的。沒有演員與觀眾中間感性的、直接的、『活生生』的交流關係，戲劇是不能存在的」（格羅托夫斯基《邁向質樸戲劇》第九頁，中國戲劇出版社一九八四年七月版）。據此，他以爲戲劇的含義也就是「產生於觀眾和演員之間的事」（同上書第二十二頁）。相對那些利用種種因素與技巧而構成的戲劇（或稱「富裕戲劇」）來講，這自然是「貧困」了。當然，我們這裡沒有必要去全面評論貧困戲劇的是非，但格羅托夫斯基把演員與觀眾看成是戲劇藝術的兩項基本要素，我想這不是沒有道理的。

被稱爲我國戲劇雛形的《踏謠娘》，其實也正是一則發生在演員與觀眾之間的短小的「貧困戲劇」。請看：

《踏謠娘》：北齊有人姓蘇，皰鼻。實不仕，而自號爲郎中。嗜飲酗酒，每醉輒毆其妻。妻銜悲，訴於鄰里。時人弄之。丈夫著婦人衣，徐步入場，行歌，每一迭，旁人齊聲和之云：「踏謠和來！踏謠娘苦和來！」以其且步且歌，故謂之「踏謠」；以其稱冤，故言苦。及其夫至，則作毆鬥之狀，以爲笑樂（唐崔令欽《教坊記》，見周貽白《中國戲曲發展史綱

98

要》第三七頁，上海古籍出版社一九七九年十月版）。

看來，這是根據員人員事敷演的一段小戲，除了那個扮演妻子的男演員「著婦人衣」這一簡單化妝外，其它像佈景、音響、燈光、舞台，甚至劇本都不存在，只有兩個演員與齊聲唱和的「旁人」（觀眾），同時也正是有了這兩個因素，我們也才有理由把它看成是一則簡單的戲劇。

戲劇倘若失去了觀眾的要素又將會怎樣呢？我們可不必去再做這種設想，歷史上曾經已有這樣的記載：德意志巴伐利亞州大公爵德維希二世在觀看御用劇團演出時，不許別的觀眾同自己一起觀看演出，總是隻身坐在正中的座位上。當時的劇場效果如何呢？據戲劇家尤里烏斯‧巴普在《戲劇社會學》中記載：「當時奉命出場的一些優秀演員感到困惑、無精打采。這是確實的。因爲演員的創造，不僅在於使觀眾陶醉，而且在演出過程中由於觀眾的陶醉而使這種得以持續下去」（參見艾‧威爾遜等《論觀眾》第二九六、二九七頁，文化藝術出版社一九八六年十一月版）。明乎此，我們也就不難理解格羅托夫斯基所說的戲劇乃是「產生於觀眾和演員之間的事」這句話是什麼意思了。

可以說，沒有一種藝術有像戲劇這樣有賴於觀眾的培養，沒有觀眾的演出，就好比魚兒離開了水，花朵離開了供養它的土壤一樣。美國戲劇家桑頓‧懷爾德談到這一問題時曾說過，戲劇需要觀眾初一看來是「要依賴觀眾經濟上的支持」，是要謀求自己的捧場者，但還有一個「更深一層

的理由：㈠做戲本身如果沒有觀眾支持，一到戲台上就會變得支離破碎，荒誕不經。㈡舞台上扮演的某些生活場景會引起人們巨大的激動，常常帶點宗教儀式和節慶的氣氛，這就需要有一大群人在場」（同上書第一〇五頁、一〇六頁）。這一點，的確已由中外很多戲劇實例所證明。

談到這裡，有人很可能會舉出蘇聯戲劇導演亞力山大‧泰伊洛夫所說的一段話來駁斥我們這裡的觀點，他在著名的《導演手記》一書中指出：「認為戲劇藝術沒有觀眾就會失敗，觀眾對演員是不可或缺的推動力，這也是一種誤解。我們都知道有時在工作過程中會出現一次鼓舞人心的排演，後來沒有一次演出可以與它相比。而如無觀眾在場，演出本身仍不失其為一件藝術作品，正如雕刻家的美麗雕像如鎖藏保存，它也仍然是一件藝術作品那樣。只是由於戲劇藝術的材料特性，人體的不能經久不變的性質，使其具有一定時間的限制，由此而已經排練完成的舞台作品，假使它不想湮沒無聞，就必須立刻在觀眾前演出；而不能拖延年月」（同上書第一二三頁）。實際上，它是作者針對當時劇壇有些人無限制地把觀眾強拉進戲來參與、創造的一種反撥。但在我們看來，作者明顯矯枉過正了。難道「一次鼓舞人心的排演」能與一次成功的正式演出相比？我們實在有些懷疑。況且，再好的排演因未能產生審美的效力而無法與正式的演出相提並論。既然承認「戲劇藝術的材料特性」，就應該承認戲劇需要觀眾的培養；離開觀眾，也就無所謂存在精采的戲劇。

我們花費如此之多的筆墨闡述觀眾在戲劇活動中的作用與地位，意在強調我們作為一個戲劇

鑑賞者的主體意識。也就是說，當我們走進劇場就應當意識到不只是一個簡單的旁觀者了，而是作爲戲劇的第四度創作者的身份去履行我們的神聖使命。一方面，我們是去欣賞戲劇，調整自身的審美心理結構；另一方面，我們也是去實現戲劇的最終意義，並對戲劇進行最有權威的評判。

一齣戲劇，能夠引起廣大觀眾的鼓掌、喝采，能使觀眾感動得熱淚縱橫，無疑這是對成功演出的極好獎賞；與此相反，觀眾就會毫不客氣的喝倒采、拉口哨，甚至向舞台扔亂七八糟的東西，罵聲不絕，這會比什麼樣的批評也難堪。有些劇作家、導演不敢觀看自己作品的首場演出，道理也正在這裡。有的劇作家和導演又爲了使首場演出成功，又不惜花錢請人去捧場，把自己的人安插在劇場的各個角落，這更是說明了觀眾的地位與作用是何等重要。

戲劇需要觀眾，似乎觀眾僅僅是作爲戲劇活動的一個條件而存在的，不是這樣，遠遠不是這樣。近一二十年來，人們對於觀眾學的研究表明，觀眾更是戲劇創作活動的一個重要環節。當代英國著名戲劇理論家和導演馬丁‧艾思林，在他一九七六年出版的那本很有影響的專著《戲劇剖析》中指出，「其實作者和演員只不過是整個過程的一半；另一半是觀眾和他們的反應」（見該書中文版第一六頁，中國戲劇出版社一九八一年十二月版）。這也就意味著，戲劇鑑賞者的主體意識應著重體現在與演員的同步創作上。觀眾與演員的這種合作是一個複雜的心理創作過程，作爲觀眾來講，首先要有一種主動參與的意識，其次是要積極運用自己的各種心理功能，以舞台形象爲心理創作的主要依據，不斷向戲劇審美心理縱深開掘，從而實現戲劇美的全部意義。

從原則上看，本書著重探討的內容也正在這裡。

三、觀衆的鑑賞心理略析

人類進入二十世紀以來，在美學研究上的一大重要進展便是普遍對於審美鑑賞心理的重視，爲徹底解析審美主體與客體之間神奇的關係形態作出了種種有益的探索，對於戲劇的創作與鑑賞而言，不僅爲劇作家、導演和演員瞭解觀衆提供了親近的可能，不再爲一台戲的成功去求上帝、祭戲神，不再誠惶誠恐地對觀衆席裡變幻莫測的感應波瀾而時常弄得束手無策；同時，也大大地促使了觀衆從審美困惑中變得更加自覺，更加活躍，更加精明。

在這一節裡，我們不準備去討論一般的諸如感覺、知覺、想像、思維等一系列鑑賞心理規律，其中有的在本書中已有所論及，讀者可參閱有關章節。這裡只準備就觀衆在戲劇鑑賞過程中的一些較爲特殊的心理現象作一扼要分析，以幫助普通戲劇觀衆去積極地運用自己的鑑賞心理機制。

(一)情境體驗

「作家的觀點愈隱蔽愈好」，這一美學命題是適用於所有文學作品的，而對於戲劇藝術來講則顯得更爲突出。至少，戲劇不能像小說、詩歌那樣帶著作者的明顯褒貶傾向去直接地敘述、描寫。

比如《孔雀東南飛》中有這樣幾句詩：「雞鳴入機織，夜夜不得息。三日斷五匹，大人故嫌遲。非爲織作遲，君家婦難爲。」顯然，作者的情感傾向從「故嫌遲」、「婦難爲」中已直接坦露出來，讀者也不難理解，但這在戲劇裡一般不這樣做。我們看戲的時候，當然也要或多或少地靠劇作家的思想觀點，但劇作家的觀點在戲中又不可能給觀衆以直接的指點。那麼，劇作家又是靠什麼把它傳達給觀象的呢？這就是實實在在的「情境」。具體地講，劇作家爲生活中的事情感動了，但他又不便於將其感動的結果直接地告訴給我們，就只得把使他感動的這件事情的具體情境通過演員表演出來，讓觀衆也置於同樣的情境之中去體驗，從而自然地感受到劇作家要說的東西。我們看，下面是劇作家歐陽予倩《孔雀南飛》中對以上幾句詩的改編：

焦母：（一抬眼看見蘭芝頭上戴了一朵紅花，對小妹）喂，你看你嫂嫂頭上的鮮花眞是好看！

蘭芝：適才在井邊看見此花開了，隨便摘來戴上的。

焦母：（對著蘭芝作欣賞狀）漂亮，好看，瀟灑，風流。

蘭芝：（把頭深深地低下）……

小妹：啊，是了。哥哥不是今天回家嗎！

焦母：啊，怪不得……（冷笑）挑水就挑水，又要去看花，絹又織不好，就是一天到晚講

打扮；唉，可惜我們這樣人家，享不起這樣的清福。（劉蘭芝窘極，偷偷地把花摘下）

在這個小小的場面裡，儘管沒有「婦難爲」之類的話，但蘭芝的溫順、焦母的刁難已躍然於這具體的情境之中了。而且，我們在劇場裡還能眞切地感受到人物說話時的聲調與表情，這就更容易與劇作家產生審美上的共鳴。

馬丁・艾思林說得好：「戲劇的表達形式讓觀眾自己自由地去判斷隱藏在公開的台詞後面的潛台詞——換句話說，它把觀眾放在跟聽這些話的人物同樣的情境之中。因此，這就使得他能直接體驗到這個人物的感情，而不是只能接受關於這種感情的一番描寫」（《戲劇剖析》第一〇頁，中國戲劇出版社一九八一年十二月版）。所以我們說，情境體驗始終是戲劇鑑賞中一項最爲基本的心理內容。從戲一開始，我們就不得不對面前所發生的事情迅速地作出自己明確的判斷與解釋。

「你頭上的鮮花眞是好看！」這句話在不同的情境中含義是不一樣的，離開了情境的體驗，戲劇鑑賞就成了「瞎子摸象」似的玩藝了。

在體驗戲劇情境的時候，應注意理解如下幾點：1整個故事是發生在什麼社會背景之下的？2具體的人物關係如何？3故事情節是在怎樣的周圍環境下步步推進的？總之，要注意把自己放在一定的情境之中來設身處地的體驗，從情境的體驗中證明人物的言行是合乎情理的，從而獲得某種審美感受。可以說，我們走進劇場，也就好比是劇作家把觀眾放進一個情感試驗室進行試驗

一樣，看我們面對此情此境究竟又是如何去想像、去理解、去認識。

或許有人認為，這種情境體驗在鑑賞其它種類的文學作品諸如小說時也普遍存在，但我們覺得戲劇的情境體驗卻明顯地區別於其它種種情形。一方面，如前所說戲劇的情境更具有客觀性，作者的情感傾向要隱蔽得多，更需要觀眾去細加琢磨，況且呈現在我們面前的又是稍縱即逝的戲劇情境；另一方面，戲劇情境並不是像小說那樣是直線似的敍述，一點一點地作用於讀者，而是立體的，情境的各個方面同時作用於觀眾的心理總體，以一個完整的生活實象籠罩觀眾，此時的觀眾就好比置身在一個富有特色的現實時空一樣。所以，觀眾所體驗到的情境，它往往不是某一個表情、某一段對話或某一個場面等，而是來自於這各個方面的交融，其心理特徵具有一種總體效應。可以這樣說，小說的情境體驗是積累式的，戲劇的情境體驗則是突發式的，要顯得迅疾、強烈得多。

(二)自居現象

將審美對象作為自己的心理經驗去觀照、去欣賞，我們把它叫做自居現象。嚴格地說，作為任何藝術的審美都會不同程度地存在著自居，藝術的審美總是主體情感對象化到客體上之後的一種愉悅與快適，總是為從客體上找到一點點自己的東西而意識到自己存在的意義；如果在審美中毫無自居的可能，那將不能算是一種審美。

戲劇容易使人產生自居心理是毫無疑問的。我們觀賞戲劇，就好像我們與舞台上的演員同處於一種現實生活的情景之中。在這裡，不存在劇作家的說三道四，只有我們同演員的活生生的交流，因而也最容易將自己擺進去，與舞台上的角色同喜同怒同悲傷，甚至以舞台上的某個角色而自居，這在戲劇鑑賞中的確是屢見不鮮的現象。在《紅樓夢》中，林黛玉聽了《牡丹亭》戲文之後，以至使她「如醉如痴，站立不住」繼而「心痛神弛，眼中落淚」，這正是自居現象的反映。

戲劇鑑賞中的自居心理並不可怕，它是使我們「入戲」的一道必要心理程序，沒有它而「能領略其中的趣味」幾乎就會完全變成空想。可怕的是一味沈迷在這種心理境界中，只是以戲中某一個角色的哀樂為哀樂，如此鑑賞便就有可能是一種低級的消遣了。我們之所以產生自居心理，一般而言都是導源於與舞台內容有著相同或相似的心理體驗，而作為個人的心理體驗又往往是十分窄狹的，這樣而產生的自居心理就不一定全面、深刻，這是我們必須要看到的。正確的態度是，既需要憑藉自居心理「入戲」並發生鑑賞的興味，同時又注意突破自居心理的束縛，以一個審美者的身份去理解，去認識，去鑑賞。

(三)心理定勢

有的人喜歡觀賞話劇，有的人對舞劇很感興趣，還有的人又特別愛看中國傳統的戲曲，等等。這是不是說明我們有些人就只能鑑賞這種戲劇而不能鑑賞另一種戲劇？甚至還有的人對不論什麼，

戲劇都十分冷漠，而且生來就很少看戲，這又是不是表明這些人生來蠢笨？當然不能這樣說，在很大程度上它則是取決於觀眾的審美心理定勢。

心理定勢這個概念對大多數讀者而言已並不陌生了。簡單地說，它是指人們在某種同類心理體驗中所積澱成的一種心理預備狀態與模式，並決定著以後同類心理活動中的行為趨向。比如說，中國戲曲觀眾在長期的審美活動中所形成的心理定勢即明顯存在。愛好戲曲的人，總喜歡津津樂道那些具有強烈、明快而又疏鬆的抒情段落，諸如《玉堂春》中的《蘇三起解》一齣，《玉簪記》中的《秋江》一折，《春草闖堂》中春草與知府「起路」一段等。表面看來，這些段落並沒有什麼緊張的戲劇懸念，更沒有什麼深刻的哲理內容，但觀眾卻希望在這或歌或舞、舒緩悠揚的段落裡駐足觀賞，細細品味著戲曲藝術家們的精湛表演，以此來獲得一種審美的享受。相反地，這種心理定勢一旦形成，再觀看那些主要以傳達哲理內容而不注重抒情的話劇就會感到很不習慣，甚至不由自主地產生一種排斥心理。

對於戲劇鑑賞來講，弄清心理定勢很有意義。一方面，心理定勢既然是一種預備狀態與模式，那麼是否具有這種預備狀態就會直接影響著戲劇鑑賞的水平。一個對戲劇鑑賞毫無心理定勢的人，實際上他也就不具有鑑賞戲劇的基本條件。另一方面，人們的心理定勢又不是與生俱來，它與我們對戲劇的心理體驗的多少有很大關係，甚至整個文化背景與實踐對心理定勢也有影響，係長期的多途徑的積澱結晶。不過，特別要引起注意的是，心理定勢也意味有偏狹，作為一個真正

的高水平的戲劇鑑賞者，應該不斷地打破自己原有的心理定勢而開拓、形成新的心理定勢，由此才可能具有廣博的鑑賞趣味，豐富我們的審美經驗，調整我們的審美結構。

四幻覺

我們走進劇場裡來，似乎大家都有一個心照不宣的願望，即是期待著演員給我們展現一個如何真實的故事。從這個意義上講，劇作家、導演和演員的主要工作也正是如何讓人相信戲中的情境真的發生過。不過，這裡的「真」卻有著特殊的含義，儘管戲劇是通過有著血肉之軀的真人來表演，但戲劇所展現的真之不同於生活中的真卻是明顯的。小小舞台上展現出來的戰爭、河流、寒冬等，我們無論如何也不能與實際生活相比照，否則，舞台上的一切都變成了虛假。然而，我們都像小孩一樣地感同身受地相信著舞台上的一切，甚至所獲得的感覺時常並不亞於在實際生活中的直接感覺，或者有過之而無不及。我們相信著幾百年幾千年以前的故事在我們面前重演，相信著舞台上的風暴雷雨是真實存在的，相信著惡霸西門慶在武松的鋼刀下真切地倒在了血泊之中。這是一種怎樣的奇妙感覺呢?它即是幻覺。

幻覺，是屬於心理上的一種感覺，是觀眾真實感的一種表現形式。一齣戲劇，不論你把它說得如何精彩，但它如果不能給觀眾以某種幻覺，它必定是失敗的。斯氏搞的幻覺主義戲劇，追求「完全的幻覺」，這已不待贅述。布氏雖強調非幻覺主義戲劇，但他也不得不承認戲劇畢竟不能完

108

全脫離幻覺。中國傳統的戲曲講究的是抽象的表意，看起來似乎與幻覺無緣，但它同樣也以能給觀衆某種幻覺爲上乘。梅蘭芳看譚鑫培演出《李陵碑》，當演至第五場楊老令公兵敗荒郊、受飢挨凍之時，「在唱反調以前，出場時冷的動作如同眞的一樣，我是個演員，在六月伏天坐在台下看，卻覺得身上發冷」（《譚鑫培唱腔集》第三輯，引自《戲劇藝術》一九八六年第四期第三三頁）。這種眞實的感覺，我們在鑑賞戲曲時不也是一種常有的體驗嗎？

爲什麼明明是演員的做戲卻能使觀衆產生這種幻覺呢？我國明末清初的戲曲家袁于令曾很好地指出：「蓋劇場即一世界，世界只一情人。以劇場假而情眞，不知當場者有情人也。顧曲者尤屬有情人也。即從旁之堵牆而觀聽者，若童子，若瞽叟，若村嫗，無非有情人也。倘演者不眞，則觀者之精神不動。然作者不眞，則演者之精神亦不靈」（見《中國古典編劇理論資料匯輯》第一八三頁，中國戲劇出版社一九八四年四月版）。看來，情眞可掩蓋劇場之假。演員因情眞而靈活，觀衆也因演員之情眞而動容。這的確是戲劇藝術的一大奧秘所在，也正是觀衆幻覺產生的眞正根源。

戲劇依靠情眞來造成幻覺，還得借助觀衆想像的心理機制才行。美國的艾‧威爾遜教授談到舞台幻覺時說過：「幻覺可以由戲劇的創造者們來發動，但它是由觀衆來完成的」（見艾‧威爾遜等《論觀衆》第一七頁，文化藝術出版社一九八六年十一月版）。尤其是觀看帶有明顯抽象意味的我國戲曲更是如此。梅蘭芳之所以因譚鑫培的表演而引起發冷的幻覺，正是由於他在譚唱反調前

的一組「作冷狀」的程式動作上想像所致。儘管這場戲中既沒有描繪冰天雪地的佈景，也沒有通

過現代化的手段來造成冷風颼颼、雪花飛舞的逼真場面，但絲毫不影響觀眾真實的想像。這也即是說，幻覺完全是一種心理現象，而遠非真實的場景。須知，以小小的舞台並在兩個多小時內去追求場景的逼真，那將永遠是愚蠢的事情。惟有情真，其它的一切都可以通過觀眾的想像去完成。

據說，有的地方戲曲演《黛玉葬花》，舞台上真有人在灑花瓣，演員提著裝滿落英的花籃兒，觀眾並不覺得怎麼樣，但梅蘭芳演此劇，舞台空間並無落英紛紛，手中花籃也空空如也，全賴手式和眉目傳神，觀眾竟能感覺到滿眼繽紛的落花，甚至連花籃中落花的重量都能感覺到。其中道理，值得思索。

法國十九世紀劇評家薩賽指出：「戲劇藝術是普遍或局部的、永恒或暫時的約定俗成的東西的整體，人靠這些東西的幫助，在舞台上表現人類生活，給觀眾一種關於真實的幻覺」（薩賽《戲劇美學初探》，見《古典文藝理論譯叢》第十一冊第二五七頁，人民文學出版社一九六〇年版）。戲劇總是在情真的前提下，並通過種種約定俗成的假定性與觀眾達到高度的默契，從而使觀眾對舞台之假信以為真。

當然，觀眾的幻覺感也沒有必要過份的強調，況且幻覺在整個戲劇鑑賞的心理機制中也並不占統治地位；它總是在真與假這一矛盾範疇中左右搖擺，往往是明知是假，但又常常是信以為真，以此區別於生活中的幻覺（或稱錯覺）。信以為真，乃可逗起無限興味；明知是假，又可敦促人們

110

去充分地審美。

(五)劇場時空感知

時間與空間，這是運動著的物質存在的基本形式或條件。就某種物質而言，它總是存在於一種特定的時間與空間之內，但作為鑑賞戲劇的觀眾，儘管他們所處的空間是固定的，但卻是處在兩種不同時間的交叉影響之下，而且他們面前相對固定的舞台空間所表現出的實質內容也變幻不定，與觀眾所處的空間並不完全一致。這一特殊的時空現象，也即是我們這裡要說的劇場時空感知。

我們都應有這樣的覺察：在劇場裡，我們平素所感受到的時空已很難解釋了。梁山伯與祝英台的一次纏綿送別，可以比「三年同窗」過得更長；在《林冲夜奔》中，林冲在舞台上一個短暫的「打睡」動作，所流逝的時間卻是閃過了五六個小時；同樣是一個有限的舞台空間，但人物在台上一個圓場動作，卻是濃縮了幾十里甚至幾千里的空間，而且有時還可以是兩種空間同時存在於舞台上。比如過去有個玩笑戲，湖南花鼓戲叫《張古董借妻》。說是有個人妻子死了，他岳母要他再娶一個新妻，不然就不認他，也不給他錢。這個人後來找到張古董，商量把張的老婆借一下，只去一下他岳母家，謊稱娶了新妻，當天就回，絕不過夜。張古董此時正生活窘迫，一聽這事可行，就答應了他。不料發生了意外。岳母住在城外，他們回來晚了，進了甕城，兩頭的城門都關

了，兩邊的家都回不去。張古董在家心急如焚，以爲老婆變了心。以下怎麼演呢？於是台上就出現了兩種空間，一邊是甕城，一邊是張古董家，戲劇性的故事就這樣產生了。如此有悖現實時空的戲劇，觀衆卻絲毫不感覺到別扭，似乎大家都一心一意地寧肯「受騙」。這是爲什麼呢？

在現實生活中，我們都有統一而客觀的時空感，但這在劇場裡基本不適用。那麼，劇場時空感知是否也有它的衡量標準？對此，狄德羅有一段話對我們很有啓示，他曾對他的朋友格里姆先生說：「如果一幕當中內容空虛而台詞充斥，總是會嫌太長的·；如果台詞和事件使觀衆忘記了時間，那麼它就夠短的了。難道會有人手上拿著錶看戲嗎？主要在乎觀衆的感覺；而你卻在計算著頁數和行數」（《狄德羅美學論文選》第一八八頁，人民文學出版社一九八四年九月版）。可見，劇場時空感知衡量標準就是「觀衆的感覺」，它是一種主觀感受時空，遠遠不像「懷錶時間」（現實時間）那樣客觀而穩定。這一點，對於一個戲劇鑑賞者來講不得不明察。

這種特殊的劇場時空感知，在不同的劇種裡表現也不一樣。話劇、歌劇和舞劇的劇場時空相對比較固定。十六世紀義大利文藝批評家卡斯特爾維屈羅曾嚴格要求話劇的時空··「表演的時間和所表演的事件的時間，必須嚴格地相一致……事件的地點必須不變」《西方文論選》上卷第一九四頁，上海文藝出版社一九六三年版）。在今天看來，「表演的時間和所表演的事件的時間」完全一致幾乎已近於荒謬了。一齣戲「表演的時間」一般在兩小時左右，難道它所表演的故事也只能限於這兩小時之中？要求一齣戲的「地點必須不變」，後來布瓦洛闡明「三一律」法規也堅持了

戲劇鑑賞入門

112

這一點，但它在現代話劇、歌劇和舞劇中也早已打破。總之，話劇、歌劇和舞劇，一般在多幕劇中的每一場次中的時空大致可與現實時空等同，但就全劇的總體來說時空則就有了變異。相比之下，中國戲曲的時空就更是靈活得多，每一幕、每一場的空間都是不固定的，也不存在「事件的時間」與「表演時間」的一致。

然而，在平常看戲的時候，我們發現，常常有人仍然無視戲劇的這一特性，還在根據他們的「懷錶時間」去批評戲劇。比如，當某個英雄人物被趕來的敵人就要抓住的時刻還能緩歌慢唱地剖白心曲，或者用一場簡單的對話來表現一次經過了幾個小時的會議，等等，他們會認爲這怎麼可能呢？如此鑒賞，可謂差矣！

劇場時空感知，是一種特殊的時空觀，它同樣是觀眾與戲劇藝術家們的一種心理默契。當長不厭其長，該短不覺其短，觀眾在客觀時間（也即演出時間）和戲劇所表現的時間的雙重影響之下，運用想像的心理機制自覺地接受著這一切，將長的時間縮短，將短的時間拉長，甚至將同時發生的事情或先後或並列地加以呈現。同時，舞台上空間內容的不斷變換，對於坐在台下的觀眾而言也覺自然而然。觀眾一方面通過視覺看到舞台上展現的有限場景，但又能憑藉佈景、對話以及演員的動作等來想像，擴展和變換舞台的空間，從而產生有如繪畫藝術的「目盡尺幅、神遊千里」的審美效果。

第五章 戲劇鑑賞能力的培養

一、從「看熱鬧」到「看門道」

大約在民國初年，天津東方印書館出版過一本《中國演劇手冊》的書，作者是一個名叫阿蘭（B. S. Allen）的外國人，書中記敘了這位外國觀衆原來因缺乏對京劇的修養而鬧了笑話的故事：

有一齣戲，台上是空的，一個年輕人跑向前來，做著手勢，好像是開門和窗，並且用力打掃房間。回家後，我問當時同去看戲的僕人，這一場是什麼意思。他很爲難地說：「他不是打掃房間，他是在那兒洗一匹黃馬，並且餵它食物，替它加鞍。」……第二次我看見一個人在空氣中做著打掃的神氣，又做著奇怪的樣子，我自言自語地說：「又在洗另一匹

馬了。」為了證實我的意見，我又問我的僕人：「今天那個人所洗的馬是什麼顏色的呢？」

他弄得莫名其妙，我又加以解釋：「就是那頭上戴白布，跑來跑去，後來跳到椅子上的人。」

僕人帶著討厭的神情說：「呵，他不是洗馬，他是敲廟裡的鐘呢。」（見《戲劇藝術》一九

八六年第四期龔和德文）

這位外國觀眾同他的僕人對同樣的舞台形象的理解竟是如此大異其趣，不能不令人想到這樣一個問題：作為一個戲劇觀眾，如果對戲劇獨特的表現手段毫無所知，顯然就不能成為一個好的戲劇鑑賞者。在京劇裡，表演洗馬是有傳統的程式動作的，這也是中國戲曲的一個特點，講究抽象的程式表演，而不像外國戲劇那樣追求對生活的逼真「摹仿」。舞台上表演洗馬既沒有馬也沒有洗馬用的工具等，所以這位外國觀眾就很難從幾個簡單的動作中想到是洗馬了，以至誤解為打掃房間。

而那位僕人（大約是個普通的中國觀眾）不僅看出是洗馬，而且還看出了馬的顏色。原來，京劇中還有一個不成文的規矩，即可用馬鞭的顏色來暗示馬的顏色，如項羽騎的是烏騅，就用黑色馬鞭；關羽騎赤兔，就用紅色馬鞭。這裡表演洗馬，大概用的是黃色馬鞭，由此僕人判斷是匹黃馬就不是沒有道理了。顯然，這一切對於一個不瞭解中國戲曲的外國觀眾而言又有什麼意義呢？儘

管台上搞得熱熱鬧鬧而只可能是索然無味的。

中國有句形容看雜耍的俗話，即「會看的看門道，不會看的看熱鬧。」這恰恰也很好地說明

了戲劇鑑賞中的兩種完全不同的境界。所謂「看門道」，就是注意戲劇藝術的審美特性、對戲劇衝突、人物形象、舞台對話以及對各個劇種的特定表現技巧作充分的玩味與鑑賞，直到看出它的門路規律來。這種境界，沒有對戲劇藝術的良好修養是無法企及的。所謂「看熱鬧」，也就是只能看到戲劇表面上的一些東西，往往只注意離奇的故事、低級噱頭的賣弄以及那些熱鬧的打鬥場面等，而不能看到戲劇眞正的美學價值，這自然是屬最低層次的戲劇鑑賞了。

無庸諱言，從「看熱鬧」到「看門道」，由「不會看」到「會看」，就需得經過一段較長的修養過程。這種修養，對於一個想具有一定戲劇鑑賞力的觀衆來講是完全必要的，否則，我們就只能屬於「看熱鬧」的一類觀衆了。

談到戲劇鑑賞的修養，它包括的方面相當廣泛。由於戲劇具有綜合之美的特點，文學的、舞蹈的、音樂的、美術的等等，在戲劇藝術裡都得到了不同程度的體現，這就對戲劇鑑賞者也提出了相應的要求，其戲劇修養要盡可能地廣博一些。這些我想是不言自明，除此之外，作爲戲劇鑑賞的修養準備，以下幾個方面似乎還要引起人們的重視。

在我們腦子裡，首先要建立起一個正確的舞台觀念，這一點尤其不能等閒視之。舞台觀念是什麼呢？也就是我們對現實生活中這一客觀的物質存在——舞台究竟應該如何看？對這個問題是有不同回答的。有的人將舞台同生活中其它物質存在完全等同，舞台上所發生的一切如同我們周圍發生的事情一樣，那麼平常在生活中所採取的種種處置辦法與方式在劇場裡也同樣適用。在戲

第五章·戲劇鑑賞能力的培養

117

劇鑑賞史上，我們就可以毫不費力地收集到很多有關觀眾上台毆打反派演員之類的傳聞軼事。這些毆打演員的觀眾所持的舞台觀念顯然是有問題的。作為一個眞正的戲劇鑑賞者，舞台對於我們不僅僅是一種客觀的物質存在，更重要的是它確是作為審美的對象呈現在我們面前。戲劇藝術有一最能將人引入鑑賞歧途的外表，因為它是當著我們的面表演，一切都像生活一樣在我們身邊發生，況且又是憑藉有著血肉之軀的眞人表演出來，所以，觀眾稍有不愼就會將自己同戲劇的審美關係抹殺。舞台是承載戲劇的場所，好比是繪畫藝術的宣紙，音樂藝術的琴弦，是戲劇藝術不可分割的一個有機成分。不知道其他人是不是有這樣的體會，每當我走進劇場，心目中便會頓時升騰起一種肅然靜穆的情緒，眼望著前面空空的舞台，那條神奇的氍毹上面就似乎可以幻化出種種莫名其妙的表象來。這種體驗，如果我們不是面對舞台而是面對生活中其它類似的東西，我想無論如何就不可能存在。這應是戲劇藝術的鑑賞心理積澱在觀眾頭腦中的自然反應，也是我們將舞台看成是表演的場所而非生活的場所的正常心理。

由此說來，我們所提倡的舞台觀念已很清楚了——舞台儘管是劇情發生的地點，但它與生活中的物質存在是截然不同的，它是戲劇藝術的一個重要因素。應當看到，舞台使演員的成功起了不小的作用，戲劇在舞台上表演與不在舞台上表演的效果完全不一樣。因為舞台可以運用脚光、共鳴、前後台等這些有利因素來造成一種強有力的表演效果。為什麼我們將戲劇的魅力又常常稱為舞台的魅力？這裡便表明了戲劇對舞台的某種依賴與肯定。既然如此，舞台在觀眾頭腦裡就應

戲劇鑑賞入門

118

帶有審美的意義了，如果把它僅僅看作純生活的客觀存在只能有害無益。即使是西方的所謂幻覺主義戲劇，最終同樣也不容抹殺舞台與池座之間的這種審美的關係。

我們知道，戲劇藝術的最終實現還須得觀眾的參與，而觀眾參與的主要任務是充分運用各種心理機制去進行再創造。其中，戲劇性想像則又是作為一個好觀眾所必須具備的。

戲劇性想像強調理解戲劇藝術的特殊表現方式與手段，由此也才有可能引發出豐富的戲劇性想像來。比如，在觀看中國傳統戲曲的時候，當我們從演員一個吹鬚的程式動作中就應很快領會劇中人怒不可遏的心情；或者演員在舞台上走圓場，我們就要想像出劇中人正在走一段很長的路程等等。同樣，觀賞其它戲劇也不可須與離開戲劇性想像。一個穿著清朝服裝的演員在舞台上說：「我們這就準備去給乾隆皇帝祝壽，今天是我們大清王朝無比吉祥的日子啊！」作為二十世紀九十年代的觀眾，難道我們還會去懷疑這個演員的話嗎？這不也需要一種起碼的戲劇性想像嗎？還有像戲劇中經常運用的預伏、懸念、巧合、誤會、對比等藝術手法，如果我們不借助戲劇性想像的幫助就難以理解。

戲劇性想像還需要理解具體戲劇的文化背景，這種文化背景包括如下兩個方面：(一)戲劇劇情是發生在什麼時代和什麼地方？當時在該地區又有怎樣的社會風土人情？它與劇情究竟有何聯繫？──此可稱做作品背景。(二)戲劇劇本是作於何時？當時的戲劇美學又有哪一些值得我們注意的東西？──此可稱做作者背景。這兩個方面，在我們鑑賞戲劇的過程中都會直接或間接地影響

到戲劇性想像。

瞭解劇情發生和劇本寫作的文化背景可以促使我們進行深入地戲劇性想像是顯而易見的。戲劇（包括所有的藝術）都是一定時代社會生活的形象反映，是在一種特殊的社會土壤中生長的，同時又與作者所處時代的審美傾向密切相關。不瞭解這些，我們的戲劇性想像勢必就有隔膜的揶揄。二十世紀德國著名戲劇家布萊希特的名劇《伽利略傳》，取材於三百多年前的偉大科學家伽利略的故事。這是一部紀實性劇作，描寫了伽利略與教皇、宗教裁判所在科學與宗教問題上的尖銳衝突，表現了新興資產階級追求科學的宇宙觀與封建宗教勢力維護愚昧的宇宙觀之間激烈鬥爭的社會現實。在第十場裡，開頭有兩節民謠歌手所唱的歌詞：

全能的上帝創造偉大的宇宙，叫太陽遵照他的命令這樣做：像一個小婢女，掌著一盞燈，規規矩矩圍繞地球走。因為他希望，從今以後，人人圍繞比自己強的人旋轉著。於是乎圍團轉便先開始，卑微的圍繞著顯要的，後面的圍繞著前面的，天上是這般，人間亦如此。於是乎，紅衣主教圍著教皇繞圈圈。主教們圍著紅衣主教繞圈圈。教會文書圍著主教繞圈圈。城市陪審官圍繞教會文書轉，工匠圍繞著城市陪審官。僕役們圍著工匠圈走，圍繞僕人的是母雞、乞丐還有狗。

伽利略博士站起來（扔掉《聖經》，抽出望遠鏡望一眼青天），他對太陽說：站住！宇

宙間萬物旋轉，如今得要變一變，現在該叫女主人，叱！圍著她的婢女轉。

顯然，這兩段歌詞就涉及到了當時的文化背景，如果我們對「太陽中心說」與「地球中心說」，以及各自的現實意義不理解，又何以能引發出戲劇性想像呢？伽利略證實哥白尼的「日心說」，必將推翻當時的宇宙觀念，否定《聖經》中的上帝，動搖以教會為精神支柱的封建統治，因而歌手對伽利略給予了讚頌。後來，羅馬宗教法庭終於將伽利略打入監獄，判處終生監禁。教會為何如此仇視、害怕伽利略呢？我們的想像也只能在理解以上文化背景的基礎上展開。

同時，《伽利略傳》也體現了劇作者布萊希特的戲劇觀。要看好這個戲劇，充分調動自己的戲劇性想像，對布萊希特的戲劇主張不得不知。比如在結構上用敍述性代替戲劇性，用小說的手法來寫戲劇，強調演員與觀衆用感情間離代替感情共鳴等，這些也會直接影響到我們的戲劇性想像。

當然，紙上談兵是不可能提高我們的戲劇鑑賞力的，鑑賞修養還得與鑑賞實踐結合起來，實踐才是最好的修養。十九世紀七十年代中期，小仲馬的《私生子》重新在法蘭西喜劇院上演，一位評論家寫了一篇很長的評論，認爲這個戲的編劇技巧已達到玲瓏剔透、精巧絕倫的地步；可是，這些他總結的法則放到任何一齣戲中都能見效。大作家左拉也去看了這齣戲，他在著名的《自然主義與戲劇舞台》一文中引述了那位評論家的見解，最後只是簡單地評之曰：「觀感相當冷淡。」（參見余秋雨《戲劇審美心理學》第三八頁，四川人民出版社一九八五年五月版）這就夠了。儘

管那位評論家有著很好的理論修養，但缺乏審美感受，脫離或輕視鑑賞實踐，只是將一些條條框框去套，這顯然是毫無意義的。

二、戲劇鑑賞力的分析與提高

戲劇鑑賞力，當然並不是指一般意義的對戲劇故事情節的欣賞或是表現出對那些表面東西的人云亦云的感嘆與議論，而是戲劇鑑賞主體調動個人心靈深層的文化積澱，運用戲劇藝術的獨特眼光去賞玩對象，並將自己的喜怒哀樂、七情六慾傾注到戲劇客體之中去，然後又通過一番必要的思索與體察而獲得一種賞心悅目的審美感受。這種感受，往往是快適的、新穎的，同時也是發之於內心的。我們之所謂戲劇鑑賞力，正是以此種感受為其主要內容的戲劇品評能力。

然而，對於部分戲劇觀眾而言，他們之觀看戲劇大多只是一種消遣而未能進入鑑賞的境界，換言之，戲劇之於這部分觀眾並不是作為審美的對象而存在。戲劇作為一種藝術，其審美效應的真正發生自然也得依靠具有一定鑑賞力的廣大觀眾。在這裡，戲劇鑑賞力就好比是一條神奇的彩帶，它連結著戲劇與觀眾，使觀眾自然而然地由消遣上升到審美的層次。由此看來，戲劇鑑賞力對於一位戲劇觀眾顯得何等重要；同時，觀眾戲劇鑑賞力的強弱也是極有差別的。

要給戲劇鑑賞力下一個定義並不困難，困難的是如何解釋此種能力的具體構成。我們知道，

122

戲劇鑑賞同其它藝術鑑賞一樣，均屬複雜的精神活動範疇，其鑑賞力說到底也就是一種心理能力，主要包括感受、想像、聯想、移情、理解等多種心理功能。但是，我們在戲劇鑑賞過程中究竟又是如何運用這些心理功能的呢？這些心理功能的產生究竟又需要哪些主客觀條件？或者說，戲劇鑑賞力究竟是從哪些方面體現出來的？要回答這些問題，就有必要對戲劇鑑賞力作一些具體的分析，以期找到培養和提高戲劇鑑賞力的方向與途徑。

戲劇的鑑賞，其主體必須具備一個起碼的條件「是有普通的大體的知識」（魯迅語），要有健全的文化感官，這顯然是構成戲劇鑑賞力的一個最為基本的因素。所謂文化感官，這是只有人類才具有的，原始人那種單一的只為維護生存而存在的五官感覺經過長期「人化」或「社會化」，漸漸地由動物（猿）的感官變成人的感官。也即是說，使社會人的感官（文化感官）具有了二重性，既是生理的器官，又是社會的器官、文化的器官與審美的器官。作為一個現代人，完全不具備一點文化感官是不可能的。因為人的生存並不是與世隔絕的孤立個體形式，而是作為社會化的人而存在，所以他就時常要受到社會文化的熏陶。這將是一個正常人不可迴避的文化洗禮。馬克思說，人的「五官感覺的形成是以往全部世界歷史的產物」（《馬克思恩格斯全集》第四十二卷第一二六頁，人民出版社版）。這樣，人的「有音樂感的耳朵」、「能感受形式美的眼睛」等構成戲劇鑑賞力客觀條件的審美感官，即應是人類社會文化的歷史積澱對鑑賞主體自覺不自覺的長期影響的結果。設想人倘若一生下來就離開了社會人的群體，社會文化在他身上不發生任何影響，那麼他的

感官又將是怎樣的呢？毫無疑問，此種未經「人化」、「社會化」的感官只能是與一般動物的感官無異，只具有生物性：顯然，戲劇之於他是沒有意義的。據說，在印度的加爾各，曾發現過一個狼孩，出生後不久即被叼去生活在狼窩裡，四肢行走，喜夜行，尋食死鷄內臟，回到人間後八年才慢慢有了一些人性，但五官感覺比正常的同齡人要差得多。很明顯，他的文化感官是十分不健全的，更不必說去鑑賞藝術、鑑賞戲劇了。

要鑑賞戲劇，就必須作用於人的感覺器官，使人產生感覺上的反應。一個戲劇鑑賞者，他的感覺反應愈敏捷、愈準確、愈生動，那麼對於感覺器官本身的審美素質、文化素質的要求也就愈高。通常而言的文化感官，主要是包括眼、耳、鼻、舌、身在內的五官感覺系統。事實上，當我們真正進入戲劇鑑賞的境界之後，往往不僅僅是五官感覺的活動，而是整個鑑賞主體同鑑賞對象的全面展開──視覺、聽覺、嗅覺、味覺、觸覺、思維、直觀、願望、想像、情感──總之，人的一切器官都會捲入到不同於一般語言文學藝術的立體化的戲劇之中去。

如前所述，戲劇鑑賞的文化感官並非像生理意義上的感官那樣天生所有，而主要是後天培養的。一方面，它是社會文化積澱對其感官的集體無意識影響與摹仿，比如我們對現實世界中的對稱、均衡、有機統一等美的物質活動模式的逐漸適應，就會自然而然地在感覺系統中形成某種美的理念與方式，並作為文化感官的基因穩定下來。另一方面，是直接地、自覺地接受社會教育和學校教育，有意識地去學習與瞭解戲劇美的各種知識，這應是戲劇文化感官所應具備的主

124

要内容。

　　不論是鑑賞戲劇，還是鑑賞小說、散文等其它藝術都需要有與對象相適應的健全的文化感官，看來這是十分淺顯的道理。不過，這還只是鑑賞主體一般意義上的主客觀條件，戲劇鑑賞力的構成還有更多、更深入的東西。

　　與詩歌、小說、散文比較，戲劇是最具特色的一種，其突出表現即是它的綜合之美，溶文學、舞蹈、音樂、美術、雕塑等藝術於一爐，以活生生的表演形象再現在觀眾眼前。因而我們強調戲劇鑑賞必須是調動所有感覺器官全身心地投入，其道理也正在這裡。同時，單憑一般的文化感官常常也無法適應這一特殊要求，而需要鑑賞主體對戲劇綜合之美的各個方面有更深厚、更廣博的藝術修養。朱光潛先生說得好：「入手學一門藝術，就必先認識它的特殊媒介」(《朱光潛美學文集》第一卷第二一五頁，上海文藝出版社一九八二年版)。戲劇藝術的「特殊媒介」，也就是它區別於其它藝術的以舞台表演為中心的傳達工具與形式。對這一「特殊媒介」有修養，鑑賞能力也就高，也才能品評戲劇藝術上的妍媸。

　　比如在人物的舞台行動裡常常有所謂「亮相」，這在我國的傳統戲曲中更是屢見不鮮。作為舞台藝術的「亮相」，實際上也是雕塑美的生動再現——人物將自己內心豐富的思想通過精邃優美的雕塑語言凝聚在最珍貴的瞬間，像雕塑似地亮出來，鑲嵌在動態造型中間，閃光在戲劇之美的環流裡——此種舞台雕塑之美對於一個普通觀眾而言，的確是很容易轉瞬即逝的，它需要鑑賞主體

有較高的修養，進而才能從人物短暫的停頓中發現舞台雕塑之美，捕捉瞬間所展示出的人物內心世界。我們以京劇《穆柯寨》穆桂英首次上場亮相為例，陳幼韓先生曾對此作過十分詳細的分析：

「女兵們和『大將穆瓜』在明朗歡快的嗩吶曲牌〔大開門〕裡列隊畢，一個鏗鏘熱烈的大鑼〔四擊頭〕一鎚鑼〕送出來紮靠掩裙、英姿颯爽、占山為王的少女穆桂英。我們看到：㈠她一手端帶、一手掏翎、光采照人的亮相，是一個典型的雕塑美的珍貴瞬間。㈡她緊接著顧盼生姿，放翎抖袖，前行兩步，又是一個一手端帶、一手整冠理穗、神采奕奕的亮相。㈢隨之，以優美的舞步來到台口，抖袖折袖，側身遮面，起〔點絳唇〕——從翎子的角度，兩臂的曲線到全身的姿態，線條是那樣的和諧有力，再亮出一個雕塑美的造型。㈣隨著〔點絳唇〕末句的節奏跌宕，一手抖袖揚袖，一手自豪地前指，第四次英武嫵媚地亮相。㈤〔點絳唇〕落，〔合頭〕樂起，有如一派人歡馬叫。她滿懷喜悅地整冠理穗，左顧右盼，大雙掏翎，裡轉身亮相，再雕出一個剛勁婀娜的塑型。㈥在意氣風發地舞動雙翎，巡視士兵陣容以後，矯健地端帶亮相，上高，歸坐」（陳幼韓《戲曲表演美學探索》第一六八頁，中國戲劇出版社一九八五年三月版）。在這裡，美與力、亮相與塑型、單純與豐富等很好地交融在她一系列的上場亮相裡，就像電影的慢鏡頭一樣用舞台雕塑的形式一個個加以特寫、強調、渲染，從而把典型環境和典型性格極其誇張生動地刻劃出來了。

由於戲劇藝術重在表演，要培養自己深博的戲劇藝術修養大半不是靠間接的方式（比如閱讀等）可以取得的，而需要我們經常直接到劇場裡去感受戲劇之美。狄德羅在《論戲劇藝術》裡的

126

那句名言：藝術欣賞力即是「由於反覆的經驗而獲得的敏捷性」（《西方文論選》上卷第三九四頁，上海譯文出版社一九七九年六月版），這對戲劇鑑賞而言更是如此。比如戲劇中的道白藝術、舞台美術、舞蹈技巧、舞台雕塑（亦稱舞台造型）等，不通過直接的感受是難以想像的。如此感受的次數多了，慢慢地就會積累起豐富的經驗保持在記憶裡，而經驗積累到一定程度就會轉化為鑑賞力。所以狄德羅又說：「如果決定評判力的經驗在記憶裡尚未消失，我們便有了有識見的藝術欣賞力。；如果記憶已經不清而只剩下一些印象，我們便只有藝術感覺，藝術本能」（出處同上）。

良好的戲劇藝術修養好比是戲劇鑑賞力的輕舟，但這隻輕舟要真正駛向預期的目的地，還需要有強有力的馬達去帶動它的運轉機制。換言之，藝術的修養只是為戲劇鑑賞力提供了靜止的條件，但鑑賞力的強弱卻側重體現在審美活動的具體過程中，是感知、想像、聯想、體驗等一系列心理機制積極運轉的結果。那麼，這一系列心理機制又是靠什麼東西帶動起來的呢？答曰：情感！

戲劇鑑賞始終以情感為中心，情感便就是戲劇鑑賞力的動力構成。

鑑賞詩歌、散文等這些抒情性的藝術需要有情感的滋潤容易理解，為什麼鑑賞側重以人物自己的活動來再現故事的戲劇也需要情感呢？這得從戲劇本身去找答案。在劇本中，劇作家雖不能把出場人物放在一邊像詩與散文那樣去直抒胸臆，但情感對於戲劇藝術仍是不可須臾離開的；不過，它不是由作者出面直接抒發，而是通過人物的對話、獨白、動作、唱詞等來實現。那些表現人物性格激烈衝突的對話，吐納之間不由自主地顯得特別高昂的激情，難道我們不容易感受到嗎？

《哈姆萊特》、《屈原》中賦予主人公的大段獨白，不也是獨特的戲劇情感的傾洩嗎？至於歌劇、戲曲中的抒情唱段，其抒情效果就更是自不待言了。別林斯基說：「抒情詩作爲個別的詩歌體裁，獨立存在著。同時又作爲一種力量，滲入到其他詩歌體裁中去，使它們活躍起來，像普羅米修斯的火種使宙斯的一切創造物活躍一樣。這說明了爲什麼莎士比亞的戲劇——這主要是具有高度創造力量的戲劇作品——是這樣富於抒情性，而這抒情性是通過戲劇性流露出來的，並且賦予戲劇性以變幻莫測的生命之光，像賦予美麗少女的臉以鮮艷的紅暈，賦予她的迷人的眼睛以金剛鑽般的亮度和光彩一樣」（《別林斯基選集》第三卷第一○頁，上海文藝出版社一九八○年版）。

既然戲劇也是作者的一種特殊的情感載體形式，我們要鑑賞戲劇，如果缺乏感情又怎麼能行呢？對此，狄德羅也許說得過於言詞激烈：「在自然和摹仿自然的藝術裡，愚鈍和冷心腸的人看不出什麼東西，無知的人只看出很有限的東西」（《西方文論選》上卷第三九四頁，上海譯文出版社一九七九年版）。一部《牡丹亭》，不知打動了多少讀者和觀衆的心坎，獲得審美情感上的共鳴與愉悅。湯顯祖說，他的戲劇都稱爲「夢」，正是要向人們指出「理之所必無」，「情之所必有」的理想世界（參見《湯顯祖集(一)》第七頁，上海人民出版社一九七三年版）。然而，有些人欣賞戲劇，常常是只被理智所支配，對情感的傾注卻十分吝嗇，如果這些人只「用腦子去感受藝術，而沒有心靈的參與」，那就「幾乎比用脚去理解藝術還更壞」（《別林斯基論文學》第二五五頁，上海新文藝出版社一九五八年版）。我們看，斯坦尼斯拉夫斯基曾這樣來描述觀衆情感捲入的過程與狀態：

觀眾被吸引進創作之後，已經不能頭往後仰，平靜地坐在那裡了，況且演員已不再使

他賞心悅目。這一回觀眾自己嚮往著舞台，在那裡用情感和思想來參加創作了。到演出結

束，他對自己的情感都認識不清了……觀眾不聲不響地走出劇場，就好像害怕把滿溢他們

心靈的東西灑出來。他想回家，而不是到喧鬧的飯店及其嘈雜的人群中去。他與其想談到

在劇場中所看見的東西，毋寧想談到劇場在他的心靈中所激起的那些（《斯坦尼斯拉夫斯基

論文講演談話書信集》第五二八頁，中國電影出版社一九八一年十一月版）。

事實上，只有當我們真正進入此種情感境界，也才可能與劇中人物相呼吸，與劇作家的思想

相感通。情感，是戲劇生命所在，也是牽扯著觀眾步步進入台上悲歡離合這一情感磁物的巨大引

力，是戲劇與觀眾最深刻的交往渠道。否則，我們沈浸於舞台之中究竟又是為何？甚至散戲之後

又為何還要為人物的命運感嘆不已呢？

在戲劇鑑賞過程中，情感是直始至終、無所不在的。從我們剛剛在劇場的靠椅上坐下開始，

就會自然而然地對即將開演的戲劇產生一種希冀之情；當大幕打開，舞台上的各種道具映入我們

的眼簾，而且都會帶有某種微妙的情感意義，甚至包括台上燈光的各種色彩，都可以在觀眾的心

靈裡蕩起情感的漣漪；隨著戲劇情節的展開，舞台上就好像慢慢伸出一隻無形的巨手抓住觀眾的

注意，促使你為人物的命運而捶胸頓足，心潮翻滾，這隻巨手也便是情感。我們通常而言的「文學以情動人」，我以為它在戲劇中尤其如此。其中的關鍵在於戲劇是以真人的表演為媒介的，戲劇的逼真感是其它藝術難以比況的優勢。有情又有真，就會給觀眾帶來極強的情感衝擊波。

俗語云：人非木石，孰能無情？誠然，我們每個人都會有自己的喜怒哀樂，情感之於觀眾似乎並不是什麼大不了的事情。實際上，人的情感不僅有豐富程度的不同，而且在情感的誘發與運用上也存在著差別。在日常生活中，我們發現有的人看到春來草木繁茂，就會喜上心頭；聽到秋雨淅瀝，也可能坐臥不安；甚至還有人會為一根小草的斷折而產生痛惜之情……我想，這些人觀看戲劇一定要比一般人易感得多。不過，多情並不等於善感，這裡還有一個情感的誘發與運用的問題。情感的喚起並移入，一方面取決於鑑賞客體本身的情感魔力，另一方面取決於鑑賞主體各種心理機制的積極運轉。情感必須以內容為基礎，只有當我們深深地為戲劇內容所感動，並喚起記憶中種種有關類似的表象，這時的情感才可能是最旺盛的，最有魅力的。

戲劇鑑賞力有賴於情感，情感並不是不可以培養。怎樣培養呢？L‧R‧羅傑斯（L. R. Rogers）在他的《雕塑》一書中，談到對羅丹《吻》等幾尊雕像的欣賞時指出：「我們日常的情感越是深厚，在生活中的情緒反應就越強烈，欣賞這些雕塑的特質時感覺也就越敏銳」（轉引自哈德羅‧奧斯本《二十世紀藝術中的抽象和技巧》第二四頁，四川美術出版社一九八八年版）。這就是說，要具有敏感得依靠深厚的情感，深厚的情感首先在日常生活中就顯現出來了。或者可以說，鑑賞的

情感也主要是在日常生活中去培養的。昔伯牙學琴，閉門從師三年，此時彈琴的技藝雖到了十分精熟的程度，但仍不解其中奧秘。後來，老師把他送到東海蓬萊山，讓他在孤寂和風浪中改造和洗滌自己的情感，結果便像得了靈通似地悟出了琴藝的真諦。藝術是情感的存在形式，情感的培養不是在書本上學得到的，也不是單憑他人可以指點的，紛繁複雜的生活才是培育情感的真正溫床。山舞銀蛇，原馳蠟像，海濤怒吼，河流嘆息……現實世界中的萬事萬物，無不包含著某種情感，如「一葉且或迎意，蟲聲有足引心」(劉勰語)。因此，作為一個戲劇鑑賞者，我們應當自覺地有意識地去體察生活，把生活中的種種物質形式與人類的種種內在情感一一對應起來去想像，去思索，同時又能懷著極大的熱情去關注人生的喜悅、痛苦和自由等，這樣就會引起不少特定的感受，從而內化為自己的情感積累起來，即可成為鑑賞戲劇及其它藝術最可寶貴的東西。

當然，我們不必專為積累和培養情感而深入生活，情感的積累與培養在一般情況下是無意識的、潛移默化的。應該強調的是，生活的閱歷一定要廣，生活的酸甜苦辣最好是都要嘗一嘗，一帆風順的人生不可能培養起豐富的情感。所以，歷史上那些感情豐富的藝術家往往都有一個「苦其心志、勞其筋骨」的過程。經過一番人生的痛苦與磨礪，感情自然熾烈灼人，這時一旦受到戲劇美的刺激，原來儲存在記憶中的那些情感的材料就很快像乾柴一樣被點燃，與眼前的戲劇溶化在一起，放射出奇異的情感光芒。

以上，我們對戲劇鑑賞力的幾個主要側面——健全的文化器官、廣博的藝術修養和鑑賞的情

第五章　戲劇鑑賞能力的培養

131

感動力——作了較為詳細的闡述，但必須指出的是，戲劇鑑賞力的培養與提高還遠遠不是這些，再加上各自情況不同，培養的側重點也不一樣，在這裡就難以一一涉獵了。

第六章 戲劇鑑賞方法舉隅(一)

一、捕捉初感 由淺入深

當我們看完一齣戲之後，腦子裡就會自然而然地產生出一種新鮮、直觀而強烈的感受。或為故事的結局而悲嘆不已，或為主人公的坎坷一生而感慨萬千，或為戲劇懸念的獲釋而回味無窮……這種感受，它往往是出自審美主體的一種審美直覺，很少帶有什麼先入之見，顯得非常真切而動人。我們把這種感受即稱之為「初感」。

初感在生活中是極為重要的。人們常說的「一見鍾情」、「一見如故」、「一見傾心」等，也正是出於一種初感的效應。《紅樓夢》中林黛玉和賈寶玉的第一次見面，就很有意思。本來，林黛玉早就聽母親說過，寶玉不過是個銜玉而生，頑劣異常，不愛讀書，整天在內幃鬼混的「儂懶」之人，；再加上王夫人的叮囑，說他是個「孽根禍胎」、「混世魔王」，要林黛玉少理會他……可是，及

至見到寶玉，看了第一眼，便大吃一驚，因為覺得「像在那裡見過的」；而寶玉見到林黛玉也笑道：「這個妹妹我曾見過的。」不料兩人一見如故。由此也可見出，初感在我們的審美過程中具有多麼強大的力量。

同樣，初感在藝術鑑賞活動中也有它突出的地位，尤其是像鑑賞戲劇這類訴諸主體視覺直感的綜合藝術更是如此。它不僅是我們進行戲劇鑑賞的首要契機，而且往往直接影響到我們對一齣戲的審美評價。據說，明代有一青年男子有次觀看《牡丹亭》，不禁熱淚盈眶，為杜麗娘與柳夢梅美好的愛情大為感動，最後竟然跑到後台，一把拉住飾演杜麗娘的演員，說：「我堂堂七尺男兒，卻不如你一位弱女子的勇氣：我與一位同鄉女子相好多年，但因家人阻止不能成婚，你可否也為我托一美夢呢？」這是一種多麼天真而強烈的初感啊！這種初感，在過去那些要求個性解放、婚姻自主的千萬男女青年來說，都會在他們心頭烙下深刻而鮮明的印象。

一般地說，我們對某齣戲有了初感，那麼對這齣戲的基本思想傾向也就有了一個大體的理解。劇中的主要人物是誰，他們之間的關係怎樣，由此而產生的故事又是怎樣發生、發展而最後了結的，以及在觀象中所普遍引起的共鳴點是什麼等等，這些一般都是根據初感去判斷的。比如我們看完台灣姚一葦先生的話劇《紅鼻子》，腦子裡都會留下全劇的一個大體印象。主人公「紅鼻子」是一個善良而高尚的形象，他時常想到「為了別人而犧牲自己」的信念，但面對那個爾虞我詐的資本主義金錢世界，他的信仰和行為卻得不到別人的理解。尤其是，主人公紅鼻子的前後遭遇以

134

及他那神秘面具——「紅鼻子」，無不給人以深刻的感受：在那樣一個顛倒的世界，人只有戴上假面，掩藏真相，才能活得自在，別人也才能看得慣，記得他：一旦揭掉假面，露出真相，他就手足無措，別人也反而對他視若無睹。這樣，我們實際上對該劇傾向就有了一個基本的體察和把握，這便是戲劇鑑賞的初步。

十八世紀法國著名啟蒙思想家狄德羅，在《繪畫論》中談到「藝術鑑賞力」時指出：「那麼，藝術鑑賞力究竟是什麼呢？由於反覆的經驗而獲得的敏捷性，它表示能在能夠使它美化的情況下，抓住真實與良好的東西，並且迅速而強烈地為它所感動」（《西方文論選》上卷第三九四頁，上海譯文出版社一九七九年六月版）。他這裡所強調的「藝術鑑賞力」，即是側重在對藝術初感的一種捕捉力。這就是說，初感雖然是我們觀賞戲劇時的第一印象或初次感受，但它往往卻是戲劇中最感人的東西在審美主體的心靈上的顫動與共鳴。當然，這種初感也可能是對客體深刻的認識，也可能是較膚淺的，甚至還可能是錯誤的，但不論怎樣，它都是從觀賞者「我心中流露出來的，不帶任何面具的赤裸裸的判斷。因而，初感的高下優劣與否，也就可以直接、真實地反映出審美主體的鑑賞水平，從而構成鑑賞力的一項主要內容。

我們大概不難發現這樣一個事實：很多人在一起觀賞同一齣戲，有的人始終保持著一種較強的注意，時而喟嘆，時而擔心，時而發笑……有的人則反應比較遲緩，不能迅速抓住劇中的感人之處，甚至有時對周圍人們的共鳴還頗覺茫然。及至走出劇場，這種人對該劇內容的理解還很模

糊，但他們聽到別人對劇中人物、故事等的精闢議論，卻又不禁頻頻點頭，原來自己在觀賞時也

有相似之感，只是未能及時抓住它，現在一經別人提起，便豁然開朗。造成這一現象的原因固然

是多方面的，但是否善於捕捉初感恐怕是主要的一個因素。

初感，並不是天才頭腦中的固有之物，初感的強弱完全是後天培養的。狄德羅說，它是「由

於反覆經驗而獲得的敏捷性」，這就徹底打破了過去中外唯心主義美學家們對於初感的神秘解釋。

狄德羅所謂的「反覆經驗」相對於戲劇鑑賞而言應包括兩個方面：一是生活經驗，即指審美主體

個人所經歷過的一切事件，以及別人經歷過的而又通過種種途徑為審美主體所間接掌握的經驗。

這種經驗與初感獲得的重要性不言而喻，古人所說的「若非個中人，不知其中妙」，道理正是在此。

一個對過去藝人生活的低賤一無所知的人，一定很難真正理解田漢的話劇《名優之死》；一個毫無

愛情生活經歷的人，鑑賞莎士比亞的《羅密歐與朱麗葉》也必然有些隔膜……這是很自然的。第

二種是對戲劇藝術本身的審美經驗。如果我們能經常去劇院觀賞戲劇，並隨著時間的推移就可能

在我們頭腦裡積累大量的戲劇審美經驗。這種經驗，對初感能力的影響是十分重要的。比如說，

今天很多青年對中國傳統戲曲瞭解甚少，因而對氍毹上演員的一招一式往往也就不能很好地鑑

賞。而那些戲曲「名票」們則具有十分靈敏的初感，只要鑼鼓一響，即使人物未出台，也會知道

此時上場的是旦角還是生角等，從舞台上一個細小的動作也能窺出其中的神韻。

以上兩種經驗，均是在審美主體的長期實踐之中積累，當它們積累到一定程度，便會形成一

種較穩定的審美心理結構，從而制約著審美主體的初感優劣。這種心理結構，西方有些美學家把它稱為「接受定向」或「期待視野」。蘇聯美學家鮑列夫就說：「接受定向是藝術欣賞的重要心理因素。這種心理機制依靠凝集在我們頭腦中的整個歷史文化體系，依靠著所有前人的經驗。接受定向是一種欣賞者預先就有的趣味方向，這種趣味方向在整個藝術感受過程中一直出在發揮作用」（轉引自李春青《藝術直覺研究》第六七頁，遼寧大學出版社一九八七年七月版）。這即是強調，審美主體離開了經驗。那麼其初感能力也便無從談起了：經驗愈是豐富，初感也就愈加充實、獨特和敏捷。

無庸置疑，初感是「由於反覆經驗而獲得的敏捷性」，它並不神秘，是每一個人都可以具備的一種本領。不過，初感也並非只是被動地接收舞台形象，猶如翻拍照片一樣地簡單複現，而是摻入了積極的心理活動的一種帶有鮮明個性的審美感受。因此，我們在觀賞戲劇的時候，還應特別注意捕捉那些新鮮的、生動的、有特色的初感。

那麼，怎樣才能獲得有意義的初感呢？首先，要特別注意創造出一個平和的心境，西方接受美學稱此為審美態度──就是要專心致志、擺脫一切生活俗務，摒氣靜心地去感受鑑賞對象的美。這種精神狀態就是審美態度，它決定著鑑賞初感的深淺程度。比如，你現正遠離故土，心中深深地思念著家人，想去劇場解脫一下，但進得劇場，任大幕拉開，任管弦繁奏，你卻仍然沈溺於思鄉的情緒之中，此種情感就像濃雲一樣總在你心頭縈繞，這又怎能獲得有特色的初感呢？當然，

你買票進入劇場，這雖說也是一種鑑賞心境的準備，但畢竟未能進入鑑賞的境界。這很像品酒師品酒，之前也得要進行一些必要的預備，如果口中還留有糖味什麼的，那肯定品嘗不出真正的酒味。馬克思說：「滿懷憂慮的窮人對於最美的戲劇也沒有感覺，珠寶商只看到珠寶的商業價值，卻看不到它的美和特質，他根本沒有賞識珠寶的感官」（轉引自李春青《藝術直覺研究》第六四頁，遼寧大學出版社一九八七年七月版）。他這番話顯然也是強調的鑑賞心理的問題。

鑑賞心境的突出特徵，用我國古代的話來講即是「虛靜」，西方則稱之為「靜觀」。「虛靜」也好，「靜觀」也好，突出的都是一個「靜」字，但它並不意味著此時的心境就是完全「靜止」或「遲鈍」，而它總是伴隨著活躍的想像的，含有一種創造因素在裡頭。這裡的「靜」，我想應是其它日常心理活動的停止，審美主體的心理活動集中指向舞台形象，全神貫注地進入到規定的戲劇情境之中去。這是要特別明確的一點。

其次，初感的獲得還要細心地體察每一個舞台形象，注意發現其「異采」；只有見異，其初感也才有可能顯示出水平來。有一個故事很能說明這裡的問題：著名京劇表演家袁世海，曾於西元一九八四年春天隨中國京劇院一團到香港演出，先後扮演了三個穿蟒的角色──《群英會》中穿紅蟒的曹操、《九江口》中穿藍蟒的張定邊和《霸王別姬》中穿黃蟒的項羽。一般來講，對這些三人物的出場都不怎麼注意，但香港淨行的一位「名票」卻發現這三個角色出場的腳步頗不相同。曹操出場是先在「九龍口」站定亮相，然後面帶微笑、晃動兩肩，雙腳走「涮八字」，有何不同呢？曹操出場是先在「九龍口」

以此顯示他傲視天下的心境。張定邊雖爲大元帥，但他的出場卻未採取常用的「四擊頭」的方式，而是改用氣勢小得多的「絲邊、回頭」打上。因爲此際他正對大王有意見，憂心忡忡，所以也便顧不上使用「四擊頭」去擺派頭。項羽素有「西楚霸王」之稱，地位也高過曹、張，因而他出場不僅用了「四擊頭」，同時還化用關羽文場戲的鑼鼓，闊步、整冠、捋髯、亮相、剛猛威雄。此種窺得秘密的初感自然就有了特色。

要獲得有意義的初感，涉及的問題還有不少，我們沒有必要一一去說它。當然，我們這裡如此強調初感，也並不是說戲劇鑑賞完全憑此就可以了。初感，有時不一定靠得住，因爲它畢竟是第一個印象，是初次感受。大家一定還記得《韓非子》中記載的那個「和氏璧」的故事吧？說是楚國有個叫卞和的人，有一天拿著一塊價值連城的未經琢磨的璞玉上殿，要把它獻給楚厲王，厲王叫玉工鑑定，玉工以爲是石頭，便給卞和定了個欺君之罪，砍去他的左腳。等到楚武王即位，卞和再獻，又被砍去右腳。直到楚文王登位，這個可憐的卞和抱著他的璞玉在山下大哭，文王得知後就叫人把璞玉琢開來看，才發現果然是一塊無價之寶。由此可見，單憑初感是有可能誤事的。

初感固然值得珍視，但我們還得努力使初感深化才好，這就需要一個反覆品味的過程。從認識論的角度來看，一個正確的認識也必須得通過由此及彼、由表及裡、由實到虛的深化過程才能完成。我們強調戲劇鑑賞的初感，是因爲它包含有對舞台形象的本質認識，甚至在整個鑑賞判斷中帶有一定的權威性，是認識過程中的一種獨特的表現形式，它是審美主體真實的、原始的和質樸的感

第六章　戲劇鑑賞方法舉隅（一）

受，從而使得初感具有了一種不可替代的特有的價值。

初感，是戲劇鑑賞過程一個帶露的花蕾，新鮮豐腴，惹人憐愛；初感，是戲劇鑑賞深化的契機，也是戲劇鑑賞堅強的基石。讓我們從初感出發，去探索戲劇之美吧！

二、閱讀劇本 反覆體會

我們通常說的戲劇鑑賞，是指到劇場觀看戲劇演出，而不是指鑑賞劇本——作為舞台演出的文學脚本。大家知道，劇作者從創作一開始就是為了演出而寫作，是供導演、演員、舞台美術家、音樂家等排演而用的。歌德讚揚莎士比亞寫劇本主要從舞台著眼，並說：「為舞台上演而寫作是一種特殊的工作，如果對舞台沒有徹底瞭解，最好還是不寫」《歌德談話錄》第一八一頁，人民文學出版社一九七八年版）。正因為劇作者不是為讀者閱讀去寫作，很多東西也就無需甚至不可能像小說作者那樣去細緻地敍寫，諸如社會背景、自然環境、人物肖像、人物心理等等，這些均是靠舞台形象去直觀地再現。我們從劇本裡看到的，只是人物的台詞和簡單的「舞台提示」，所以，如果只是讀讀劇本，就會感到不過癮，甚至可能還感到有些乏味。這樣，鑑賞戲劇就和鑑賞小說、詩歌、散文有了很大不同，它主要不是靠閱讀文學作品來完成的。

儘管如此，但我以為閱讀劇本仍然是整個戲劇鑑賞一個不可忽視的方面。因為戲劇和電影一樣屬於「一次過」藝術，在劇場根本不可能在演出過程中停頓下來讓你細加品賞，也不可能倒過來反覆觀看，況且觀眾的要求也不一樣，如果一一滿足觀眾要求，那麼戲也就無法演下去了。要解決這一矛盾，當然你可以上劇場看第二次、第三次……但重要的恐怕還得借助劇本，它對進一步瞭解劇情、體會戲劇藝術很有好處。但是，現在絕大部分人鑑賞戲劇，只看演出，不讀劇本，這並不利於鑑賞的深化，是應當改變的一個不良習慣——如果你不是把看戲僅僅當成一種消遣，而是要希望真正去鑑賞的話。

讀劇本可以在看戲之前，也可以在看戲之後，但一般來講，看戲之前讀劇本弊病較多。戲劇，特別講究懸念的藝術，並以此緊緊地抓住觀眾的注意力。如果先讀了劇本再去看戲，就不可能有那麼濃烈的興味了，尤其觀看推理劇更是如此。有個外國幽默故事，說是一位觀眾觀看一齣推理劇，劇場服務員想討幾個小費，就問這位觀眾是否要毛巾擦臉，這位觀眾說不要；又問他要不要說明書，這位觀眾給了同樣的回答。服務員得不到小費，自然不高興，就想懲罰一下他。於是便湊到這位觀眾面前，告訴他說：「劇中的殺人犯是那位掃街的。」推理劇如此一經揭穿，以下當然就沒有什麼可看的了，弄得這位觀眾十分惱火。這與看戲前讀劇本是沒有什麼兩樣的。

當然，在看戲前讀劇本也有它的好處，如果是看歌舞劇、武功戲等就更為明顯；因為先前對劇情有了一個大致的瞭解，這樣就可以更加集中精力去鑑賞演員的表演。

看戲之後再讀劇本，以增強對劇情以及戲劇藝術的瞭解，這是很多善於鑑賞戲劇的人普遍採用的方法。具體說來，此時讀劇本，其作用有如下幾個方面：

第一，通過劇本進一步明瞭故事情節。

由於戲劇藝術的「一次過」特點，看一遍對劇情的來龍去脈不一定搞得很清楚，而再去劇場又似乎沒有必要，此時最好的辦法是讀劇本。比如說，我們觀看完王實甫的《西廂記》，就會知道這齣戲寫的是書生張君瑞和相國小姐崔鶯鶯的愛情故事，他們衝破封建勢力的種種障礙，最後「有情人終成眷屬」。然而，一介窮書生又是如何贏得一個相國小姐的愛情的？中間經過了哪些曲折？鶯鶯與張君瑞後來每夜相會又怎麼遲遲未被崔母發現？如此等等，待你讀過劇本之後就不難解決。

第二，從舞台提示更深入地理解戲劇藝術。

舞台提示包括有關時間、場所、佈景、道具、燈光、服裝以及劇中人物關鍵的動作、表情、語氣、語調乃至微妙的心理活動的提示，而且這些提示原則上是供導演排演和演員表演時參考使用的。因而，我們看戲的時候對這些細微的地方就不一定注意得到，但通過讀劇本則可根據舞台提示以增進對戲劇藝術的理解。其中，特別應注意體會有關人物表情、動作的提示語，以便更準確地理解人物，而且這些在劇場中往往容易忽視。例如郭沫若的話劇《屈原》，有這樣一小節：

142

嬋娟：我喜歡我喜歡的人。

子蘭：（俯身以顏面就之）喜歡我吧，是不是？

嬋娟：我喜歡你，喜歡你受罪。（以手推之）

子蘭：（欲擁抱之）我就讓你受罪！（嬋娟一閃身跑下台階，子蘭撲空倒地，幾跌至階下。）

嬋娟：（捧腹憨笑）呵哈哈哈……跛脚公子，真是受罪！真是受罪！

子蘭：（起來，生怒地）你這黃毛丫頭！你怕我不能懲治你！（曳著微跛的脚急驟下階，於階下復失足倒地。）

嬋娟：（已作勢欲逃，見子蘭倒地，復大笑）呵哈哈哈……跛脚公子，你再來吧！你再來吧！有膽量？

子蘭：（慢慢地爬起來，坐在最低一段的階級上，揉著右膝，表示無再追逐之意）唉，我的脚不方便，反正我也調皮不過你。

嬋娟：（微露憐憫意，但也不想近身）恭喜你，恭喜你啦。右脚又跌著了嗎？兩隻脚都跛起來，豈不就扯平了嗎？（又笑）

這一小節中舞台提示較多，從這裡我們便能更深入細緻地把握人物形象。嬋娟的天真、聰慧，子蘭的輕佻、可疙都一一從對話與提示中透露出來。

還有一些舞台提示，是直接揭示人物性格特徵的，對這些我們更是不能放過。例如曹禺的話劇《雷雨》，作者對四鳳的父親魯貴有這樣一段提示：

魯貴——約莫四十多歲的樣子，神氣萎縮，最令人注目的是粗而亂的眉毛同腫眼皮。他的嘴唇，鬆弛地垂下來，和他眼下凹進去的黑圈，都表示著極端的肉慾放縱。他的身體較胖，面上肌肉寬弛地不大動。但也能很卑賤地諂笑著、和許多大家的僕人一樣，他很懂事，尤其是很懂禮節。他的背略有點傴僂，似乎永遠欠著身子向他的主人答應著「是」。他的眼睛銳利，常常貪婪地窺視著，如一隻狼。他很能計算的。他穿的雖然華麗，但是不整齊。現在他用一條抹布擦著東西，腳下是他剛刷好的黃皮鞋。時而，他用自己的衣襟揩臉上的油汗。

這種對人物性格、肖像進行小說式的刻畫與交代，在劇本裡不多見，但無疑增強了劇本的可讀性。在西方還有所謂表現派戲劇，其特點是不重在表現人物行動的外部過程，而要把人物處在各種情境中隱秘的內心活動，用各種手段直接外化和再現在觀眾面前。所以，也有人稱它為「靈魂的戲劇」。正因為這種戲劇側重在人物內在心理的發掘，同時又不像一般戲劇那樣主要通過對話去展示人物內心的變化，而多採用類似於啞劇的表現，對觀眾理解人物就造成了一定的難度。這

樣，閱讀劇本就更是必要的了。曾獲得過諾貝爾文學獎的美國著名劇作家尤金・奧尼爾，有一齣很出名的表現派戲劇《瓊斯皇》，寫一個黑人瓊斯因賭博殺人被捕，又打死獄卒逃到西印度群島上當了土著皇帝，從此對當地土著人極盡壓榨，結果引起土著人的造反，嚇得逃離皇宮，最後在叢林裡被土著黑人殺死。我們不妨看看該劇第七場：

五點鐘。大河岸邊，巨樹之下。樹旁有塊像祭台似的粗糙圓石。高高的河堤靠近後景。

河堤外面，平靜的河面延伸著，在月光下閃閃發光。遠處的河面模糊不清，籠罩在藍色的薄霧之中。瓊斯的聲音從左面傳來。在帶著鎖鏈的奴隸們的悠長、絕望的哀鳴聲中，聽得出瓊斯的聲音也一高一低，和著鼓聲的節拍。他的聲音逐漸變低而消失時，他走進了空地。

他的面部呆板，沒有表情，眼睛迷離。走起路來，他恍恍惚惚，如在夢中。他看看樹，看看粗糙的石祭台，看看灑滿月光的河面，迷惑不解地用手摸著頭。接著，好像受了某種不可言狀的衝動力量的支配，他虔誠地跪在祭台前。而後，他似乎清醒了一點，略微明白他在幹什麼，因為他又挺起身來，驚恐地望著四周——嘴裡時斷時續地咕嚕著。

瓊斯：嗯——我這是幹啥？這是——什麼地方？好像——好像我認得這棵樹——這塊石頭——好像我以前來過這裡。（顫抖）啊，天哪，我害怕這個地方！

——這條河。我記得——好像我以前來過這裡。（顫抖）啊，天哪，我害怕這個地方！

啊，天哪，保佑我這罪人吧！

（他爬著離開祭台，伏在地上，遮住了臉。由於極度驚恐，他抽噎著，肩頭一聳一聳的。

一個剛果巫醫，好像跳出來的一樣，從樹後走了出來。他是個枯瘦的老人，赤身露體，只有腰間掛了一塊獸皮。獸皮上的毛尾巴拖在他的前身。他的一隻手裡拿著個骨製的撥浪鼓，另外一隻手裡拿著根魔棒，頭上長著兩隻向上叉開的羚羊角。他的一隻手裡拿著個骨製的撥浪鼓，另外一隻手裡拿著根魔棒，頭上長著棒的一端綁著一束白鸚羽毛。他的頭頸、耳朵、手腕和腳腕上掛滿了玻璃念珠和骨製裝飾品。他不聲不響，昂首闊步地走到瓊斯和祭台之間的空地上。接著，他在地上一頓腳就又跳又唱起來。似乎是響應他的召喚一樣，咚咚的鼓聲變得激烈、歡躍，使天空迴蕩著有節奏的隆隆聲。瓊斯昂起頭，挺起身，立成半跪半蹲的姿勢。他被這新的神奇現象迷住了，呆伏在那裡，一動不動。巫醫用腳踩著地，用骨製撥浪鼓打著拍子，搖擺著跳起來。他一高一低地哼著怪誕、乏味的調子，唱詞含糊不清。漸漸地，他的舞蹈顯然成了種啞劇表演，他的低唱成了念咒，他念這種符咒是為了壓住索取祭品的凶煞神。他逃跑，群鬼就追他。他躲一下，然後再逃。他跑得愈來愈急，魔鬼愈來愈逼近他，他也愈來愈害怕起來。他的低唱升高了調門，變成了強音，並間或插進幾聲刺耳的尖叫。瓊斯對此完全入迷了。他也念咒和喊叫起來。他用手打著拍子，身子前仰後俯地搖擺著。接著，又以強烈的希望的調子進行下去。有辦法得救了。魔鬼們要求祭品，必須滿足它們。巫醫用魔杖指一指聖樹，指一指遠處的河流，有辦法得救了。魔鬼們要求祭品，必須滿足它們。巫醫用魔杖指一指聖樹，指一指遠處的河流，有辦法得救了。最後，啞劇表演以一聲絕望的嚎叫戛然而止。

指一指祭台，最後又凶惡地指著瓊斯。瓊斯似乎明白了，就是要把他當祭品。他以頭觸地，

連連叩頭，歇斯底里地哀叫著)

可憐我吧，老天爺呀！可憐我吧，可憐我這苦惱的罪人吧！

(巫醫跳到河岸邊，他伸開雙臂，向深水中的神呼喚。然後，他慢慢後退，手臂仍然伸著。

一條鱷魚的巨頭探上岸來，閃著綠光的眼盯住了瓊斯。瓊斯呆呆地盯著鱷魚的雙眼。巫醫

跳到他身邊，用魔杖碰碰他，可怕地命令他走向等待著的巨獸那裡去。瓊斯以腹觸地，慢

慢向前蠕動，不斷哀叫著)

可憐我吧，老天爺！可憐我吧！

(鱷魚的巨體向岸上爬動；瓊斯向著它蠕動。巫醫歡喜若狂，高聲尖叫；咚咚鼓點，瘋狂

猛敲。瓊斯激烈地喊叫，疲憊地發出一陣痛苦的哀求聲。)

天哪，救救我！救主耶穌，請聽我禱告吧！

(他的祈禱立刻產生效果，因爲他忽然想到身邊還有一顆子彈。他的手伸向背後，蔑視地

叫道)

我還有顆銀子彈，你這妖魔吃不了我！

(他朝前面的綠眼睛開了槍，鱷魚頭沈下水去。巫醫跳到聖樹後面消失了。瓊斯面向下伏

在地上，雙臂伸開，恐懼地呻吟著。咚咚的鼓聲在他周圍響著，這節奏低沈、象徵著一種

受壓抑而想報復的力量。）

顯然，作者對人物表演的提示要比一般劇本多得多，此種重在表現的戲劇如果僅憑在劇場觀看一遍就遠遠不夠。

第三，從劇本體會戲劇的文學韻味。

戲劇作爲四種文學體裁之一，是側重劇本而言的；我們稱戲劇又是一種綜合性的藝術，則又是側重指舞台上的戲劇。這裡，我們指出這個區別很重要。既然戲劇是屬於文學品類，那麼它當然有著自身的文學韻味——主要是通過各種文學手法，諸如懸念、巧合、對比、抑揚等，從而喚起審美主體鑑賞想像的一種文學興趣或興味。然而，這種興味我們一般在劇場裡卻不易感受到，這即是由戲劇二重性——作爲文學藝術的劇本和作爲綜合藝術的舞台戲劇——所決定了的。我們買票到劇場去看戲，主要是爲了去欣賞演員的表演以及音樂、美術等綜合藝術，而不是爲了去感受戲劇的文學韻味（當然亦不排除）。因此，要想鑑賞戲劇，就不僅僅是一個上劇場看戲的問題，還需要從劇本去體會戲劇的文學韻味；同時，這也是我們要求戲劇鑑賞者必須閱讀劇本的另一重要理由。

譚霈生先生說得好：「戲劇是一種綜合藝術，在多種成分中，居於中心地位的是演員的表演藝術。劇作家創作一個劇本，當然是爲了演出。一部根本不能上演的劇本，不能說是成功的戲劇

創作。但是，在戲劇發展的過程中，劇本已經成爲一種獨立的文學體裁，我們通常把它稱爲『第

三種文學體裁』（前兩種是抒情詩、史詩，或曰詩歌、小說）。這種文學體裁不僅可供閱讀，具有

獨立的文學價值；而且讀者從中獲得的藝術欣賞的滿足，有時並不亞於讀小說」（譚霈生《世界名

劇欣賞》第一頁，湖南人民出版社一九八三年七月版）。他這裡所說的「藝術欣賞的滿足」，即指

文學韻味方面的感受。那種認爲戲劇鑑賞就是看戲，顯然是一種誤解。的確，讀書本可以獲得很

多在劇場裡難以獲得的東西。而且，對於那些優秀的劇作，還要求像讀散文、小說那樣地反覆咀

嚼才好。正如著名劇作家曹禺所說：「讀一個好劇本，在最吸引我們的地方，要反覆地讀。研究

它爲甚麼吸引我們，是思想感情好，是人物好？是結構好？是文章好？爲甚麼它給我們這樣美好

的印象？作者用了甚麼辦法？在這種地方反覆地讀，才能看出『竅』來」（曹禺《論戲劇》第一四

頁，四川文藝出版社一九八五年五月）。這對於全面的戲劇鑑賞來說，實在很有必要。尤其是我國

的戲曲，文學的韻味更濃，甚至認爲「戲曲是詩歌的一種形式」（張庚《戲曲藝術論》第四〇頁，

中國戲曲出版社一九八〇年四月版）因而就更需要我們反覆品味。即使是話劇，像西方的希臘悲

劇和莎士比亞的戲劇，歷來也有詩劇之稱，無不能給人以文學的享受。在郭沫若的話劇《屈原》

中，當屈原遭人誣諂、身居囹圄之時，他面對暴風與雷電所念誦的那段《雷電頌》的獨白，更是

一首慷慨激越的交響詩，充滿著對黑暗的詛咒，對光明的渴求：既是憤怒的發洩，又是戰鬥的呼

號。這種地方需要像品詩那樣反覆體會是無疑的了。

第六章 戲劇鑑賞方法舉隅（一）

149

三、抓住關鍵　把握衝突

如果我們把一齣戲比作一幢房子，那麼戲劇衝突就是房子的脊樑。一般地說，有衝突，才有「戲」，衝突是戲劇最重要的特徵，也是戲劇的生命之所在；鑑賞戲劇不能不以分析衝突爲關鍵。

戲劇之所以把衝突作爲其構成的根本因素，這是爲戲劇藝術本身特點所決定。戲劇是一種直觀藝術，它是一次性的，而且受到時間和空間的嚴格限制，這就要求有強烈集中的戲劇衝突，有緊張的劇情來抓住觀衆。從古今中外的戲劇作品來看，也無不體現了這一點。即以我國「戲劇」二字的字形來分析也可以得到生動的說明。「戲」，《說文》云：「戲，三軍之偏也」，從戈，虛聲。「偏」是二十五架戰車的意思，「戈」是兵器。《說文》又說：「戲始鬥兵，廣於鬥力，而泛濫於鬥智，極於鬥口。」「劇」，由「虎」、「豕」及表示利器的「刂」複合而成，表示猛獸或猛獸那樣凶猛的對立雙方齜牙格鬥的情景。由此可見，戲劇一開始都是以表現衝突爲其內容。從古希臘悲劇《俄狄浦斯王》、《被綁的普羅米修斯》、《美狄王》到我國現代戲劇《雷雨》、《茶館》、《紅鼻子》等，又有那一部劇作不表現衝突呢？試想，如果舞台上的角色只是一個人自己說話，那就只能是說書或清唱了，不能是戲劇；那種沒有戲劇衝突和完整故事情節的舞蹈，也不能稱爲戲劇或舞劇。

戲劇戲劇，必須要有「戲」有「劇」，其衝突還要求緊張、尖銳、緊湊和完整。一首詩或一篇散文，

也可能含有一定的衝突，但不一定是戲劇衝突；戲劇可以改編成詩或小說，但不一定詩和小說都可以改編成戲劇。正如黑格爾老人所說：「劇中人物不是以純然抒情的孤獨的個人身份表現自己，而是若干人在一起通過性格和目的的矛盾，彼此發生一定的關係，正是這種關係形成了他們的戲劇性存在的基礎，這就使全部作品必然比較緊湊」（《美學》第三卷下冊第二四九頁，商務印書館一九八一年七月版）。

什麼是戲劇衝突呢？簡言之，也即是指社會生活中尖銳的矛盾衝突。它的具體表現形式有好幾種情況，歸納起來有思想衝突、性格衝突、意志衝突和人與環境的衝突（亦稱爲主客觀衝突）等。表現爲思想衝突的戲是大量的，如易卜生的《玩偶之家》，就是以娜拉的婦女當家作主、自由解放的思想與海爾茂的男權思想之間的尖銳衝突。表現性格衝突的戲就更是普遍了，甚至有人乾脆把戲劇衝突解釋爲性格衝突，但這未免有點絕對化。生活中很多矛盾難以用性格衝突來統一解釋，比如說，發生在一九八九年春夏之交的天安門事件，我們無論如何也不能解釋爲鄧小平、李鵬與趙紫陽的性格衝突。寫意志衝突的戲，如莎士比亞的《哈姆萊特》，哈姆萊特與國王存在著殺父辱母之仇，國王處心積慮要拔掉這個眼中釘，而哈姆萊特的全部行爲就是復仇，顯然是側重在人物意志上的衝突。也有一些戲是寫人與環境衝突的，如當代話劇《陳毅市長》，這個戲主要是反映解放戰爭時期我軍和平解放上海之後，我黨第一任上海市市長陳毅帶領人們如何使瀕於崩潰的舊上海盡快恢復生產的故事，其衝突則又是側重在主客觀方面的。

當然，在一齣戲中，思想衝突、性格衝突、意志衝突和主客觀衝突等也不可能有絕對的界限，往往相互聯繫又相互補用。比如武松打虎，這是典型的人與自然（主客觀）的衝突，但在打虎中體現了武松勇猛、沈著的性格以及堅強的英雄意志等。如果只是寫主客觀的矛盾衝突，這樣的戲反而會顯得非常淺薄。這是我們在把握戲劇衝突的時候應明確的一個原則。

具體地說，進行戲劇鑑賞，把握戲劇衝突，可以從以下幾個方面去考慮：

首先，把握戲劇衝突，要瞭解戲劇衝突發生的背景。

任何一個戲劇衝突都是在一定的背景中發生發展，都是一定的社會生活的反映，不瞭解衝突的背景，就不可能正確理解衝突。法國古典主義戲劇家莫里哀的名劇《偽君子》，為什麼很多觀眾看過之後有些不可思議呢？該劇主要是寫商人奧爾恭在教堂裡認識了教士、實際上是宗教騙子的答爾丟夫，覺得他德行很高，就把他請到家裡，當「聖人」供奉起來。而這個假聖人來到奧爾恭家裡之後，一方面花言巧語騙取了奧爾恭毫無保留的信任，使奧爾恭竟廢除了女兒瑪麗亞娜原來的婚約，要把她嫁給答爾丟夫；一方面又背著奧爾恭在家裡胡作非為起來。他既垂涎於奧爾恭的女兒，又想著如何將奧爾恭的續弦太太歐米爾也弄到手。特別是，當奧爾恭的兒子達米斯看出了他的偽善，向父親揭發了他的醜行之後，奧爾恭反而痛斥兒子「污蔑聖人」，並剝奪兒子的繼承權，把他的兒子趕走。這個奧爾恭為什麼會如此愚蠢、固執呢？要理解答爾丟夫與奧爾恭後妻歐米爾及其兒子、女兒之間的矛盾衝突，不聯繫當時的背景的確無法進行。

原來，《僞君子》這齣戲集中反映的是十七世紀六十年代法國社會的一個方面。當時，正是路易十四封建王朝的統治時期，專制王朝爲了維護其統治地位，便利用、依靠宗教來麻痺人民的意志，到處都是披著宗教外衣的所謂「聖徒」，專門欺詐甚至坑害虔信宗教的教徒。答爾丟夫之所以如此放肆，也正是利用了奧爾恭對宗教的虔誠。明白了這一點，對奧爾恭的行爲及其該劇的矛盾衝突也就不難理解了。

其次，把握戲劇衝突要分清戲劇衝突的主次，明確構成衝突的基本內容。

戲劇衝突實際上也是生活衝突的集中反映，而現實生活的矛盾衝突又是複雜多變的，人與人之間的關係的縱橫交錯，表現在戲劇中的衝突往往也就不止一個，尤其是在情節曲折、人物衆多的多幕劇中，戲劇衝突更呈現出複雜的情況。曹禺的《雷雨》即是如此。全劇八個上場人物，人物之間的關係確實錯綜複雜，同父異母、同母異父的兄妹之間，後母與兒子之間，父親與兒女之間等組成了十五種矛盾關係，展開了尖銳複雜的戲劇衝突，這對我們理清戲劇衝突的頭緒就成了一個很大的問題。而不理清這個頭緒，把握戲劇衝突就成了一句空話。

然而，戲劇衝突儘管錯綜複雜，但有一個主要和次要的問題，因而只要我們抓住了戲劇衝突的主要方面，其它種種衝突不過都是由此派生出來，輔助、推進主要衝突的發展。請看《雷雨》這齣戲的衝突簡表：

從上表可以看出，《雷雨》劇中大小十五種矛盾關係，都包括在周樸園同周蘩漪、魯侍萍這一核心的戲劇衝突中。把握了這一點，對該劇的戲劇衝突也就豁然明瞭了。

如何區分戲劇衝突的主次呢？這倒是一個問題，我們發現在戲劇鑑賞實踐中往往有本末倒置的現象。就《雷雨》而言，有人卻認爲，其「戲劇衝突的核心是周萍、周蘩漪、魯四鳳三者之間的愛情糾葛」（陳衍《戲劇衝突散論》，見《語文戰線》一九八〇年第三期），這就未免失之於偏了。

判斷一個戲劇衝突的主次與否，它的主要依據是什麼呢？我想應該是從衝突的社會性上去分析。

《雷雨》中的「愛情糾葛」不過是衝突的具體表現形式而已。前面我們提到的思想衝突、性格衝突、意志衝突和人與環境的衝突，都可以歸結到「社會性衝突──人與人之間、個人與集體、集體與集體之間、個人或集體與社會或自然力量之間的衝突」之上去（勞遜《戲劇與電影的劇作理論與技巧》第二一三頁，中國電影出版社一九七九年十一月版）。所以，《雷雨》這個戲最基本的衝突應是以周樸園爲代表的封建專制主義同以深受封建專制摧殘、並渴望解放的周蘩漪、魯侍萍爲代表的廣大婦女和勞動者之間的鬥爭，其它像魯侍萍與魯貴、周萍與蘩漪、周萍與魯四鳳、周沖與魯四鳳之間等，基本上都是有機地交織在這一主要衝突中。

一個戲劇衝突，其性質如何，當然可以從多方面去看，但我們在判別戲劇主要衝突的時候，一定要緊緊把握住「社會性衝突」這一本質屬性。又如，莎士比亞的名劇《威尼斯商人》，其中有安東尼奧與夏洛克的衝突，有巴散尼奧與鮑細霞的衝突，有羅倫佐與吉雪加的衝突等，但實質上，

種種衝突都服從於商業資本家夏洛克同高利貸者安東尼奧之間的衝突。倘若忽視戲劇衝突的這一社會內容，那也就不太好分析了，猶如面對一堆亂麻，就無法理清頭緒。

再次，把握戲劇衝突，還要善於從戲劇衝突的發展過程中去探索其思想傾向。

一個戲劇衝突，總是有它揭開、推進、激化到解決的過程；戲劇衝突如何揭開，如何推進，最後又怎樣解決，無不體現出劇作者的思想傾向。我們以巴西現代劇作家吉里耶爾美·菲格萊德的《狐狸與葡萄》（又名《伊索》）爲例來說明。這個戲也寫了好幾個衝突，但貫穿戲劇始終的主要衝突，是發生在奴隸伊索與哲學家克桑弗（實際上是奴隸主的代表人物）之間的。伊索雖然又窮又醜，但智慧非凡，並常爲克桑弗想辦法度過難關；伊索別無他求，唯一的要求是希望主人給他自由，而克桑弗卻要求永遠占有他。一個要自由，一個要奴役，從而形成該劇尖銳的衝突。全劇三幕，其衝突的發展過程有條不紊，層層順遞。第一幕爲矛盾衝突的揭開，通過伊索爲克桑弗尋找財富，結果財富找到了卻反遭鞭打，奴役與自由展開了第一次撞擊。第二幕爲矛盾衝突的推進，克桑弗的妻子克列婭爲伊索的智慧所征服，愛上了伊索，但伊索渴望自由，想到這種沒有自由的愛情便拒絕了她。但克桑弗醉酒後與衛隊長打賭，眼看家中的一切就要落入別人手中便求助於伊索，此時克列婭在丈夫面前反誣伊索調戲她，克桑弗爲了保住家產只得不要名譽愛情，反而拚命討好伊索，說他相信妻子在勾引伊索。這樣，伊索才以自由爲代價告訴了克桑弗喝乾大海的妙著，克桑弗絕處逢生，但他卻

再次自食其言，不給伊索自由。在衝突的推進中進一步肯定了伊索視自由為崇高的信念。第三幕，矛盾衝突再次激化並推向高潮，在人民的強烈要求下，克桑弗不得不承認伊索為自由人。但又因伊索在神廟講寓言觸怒了祭司，並被祭司誣為偷竊罪。根據當時法律，如果伊索是自由人，就要被拋下懸崖處死；如果他是奴隸，就可以由主人酌情處理。克列婭為使伊索能重新回到身邊，克桑弗也為了重新奴役他，都勸阻伊索毀掉自由人的筆據，承認是奴隸，最後伊索卻不願喪失自由而苟活，毅然地走向懸崖。這樣，該劇的思想傾向也在戲劇衝突的不斷展開中逐層得到深入，最終自然而然地揭示出不願為奴隸而生，願為自由而死的主題思想。這一傾向正是在衝突的層層推進中實現的。

第四，把握戲劇衝突，還要分析戲劇衝突具體如何構成。

戲劇衝突不是將現實生活中的各種矛盾隨便搬上舞台就成，往往還要對此進行提煉，並使之具有引人入勝的戲劇性。因而，我們在分析戲劇衝突的時候，還要看它具體如何編織，即怎樣將各種戲劇衝突在戲中表現出來。

從戲劇創作的實踐來看，很多戲大都是依靠人物間的敵對關係來編織衝突。我國傳統戲曲總是寫忠與奸、善與惡的鬥爭，戲中的人物關係都是互相敵對的。關漢卿的《竇娥冤》，善良的竇娥偏偏碰上惡棍張驢兒父子，這才釀成了竇娥被誣陷為藥死人，押送法場處斬的大悲劇。西方戲劇像《俄狄浦斯王》、《哈姆萊特》等無不如此。寫人物的敵對衝突，是「社會性衝突」的直接體現，

這樣寫出的戲往往具有深刻的思想內含。

也有一些戲是依靠人物的親緣關係來編織衝突，這就使得寫出的戲更帶有人情味，顯得更緊張、更動人。法國喜劇大師莫里哀的不朽名劇《慳吝人》，其戲劇衝突即是發生在一個家庭之中，寫一個慳吝的父親同自己兒子和女兒在愛情婚姻問題上的衝突。父親要把女兒嫁給一個「不要賠嫁費」的人，又要給兒子娶一個貧家女子少花錢，而女兒、兒子都一心追求真正的愛情。於是演出了一幕幕曲折生動的喜劇。

也有一些戲是依靠人物的愛情糾葛來編織衝突，關漢卿的《救風塵》即是一例。該劇主要寫汴梁妓女宋引章被富豪周同知的兒子周舍的甜言蜜語所騙，離棄了真心愛她的秀才安秀實；周舍將引章弄到手後卻百般虐待，引章後悔莫及，後為自己的同行姐姐趙盼兒所救，引章終與安秀實夫婦團圓。在宋引章、周舍和安秀實三者之間展開了尖銳的愛情衝突。

還有一些戲是依靠人物自身的心理矛盾來編織衝突。這種心理衝突，經歷了從肯定到否定、或從否定到肯定的循環反覆的過程。例如越劇《碧玉簪》中的《三蓋衣》一折，李秀英為王玉林蓋衣服，從欲蓋到不蓋、又從不蓋到蓋便展開了激烈的內心衝突。

另有一些戲，場內似乎看不出什麼衝突，則是利用場內與場外的關係來編織衝突。果戈理的名劇《欽差大臣》就是如此，戲中全是一撮壞蛋，在一場誤會之中讓一班醜類盡情地自我表現他們的醜態，令觀眾忍俊不禁。戲劇衝突的一方在戲中，另一方完全是在觀眾的想像中的戲外──即

人民所代表的正義懲罰力量。那些醜類們深知罪孽深重，終日害怕有一天會有欽差大臣下來拿他們算帳。

總之，編織戲劇衝突的方法多樣多種，我們在鑑賞時要努力把握衝突的具體構成方式，分析衝突如何抓住觀眾、喚起觀眾強烈的悲與喜，從而產生戲劇性。

最後，把握戲劇衝突，還要認識戲劇衝突的社會意義。

戲劇以衝突為主體。任何一位劇作者，當他將生活矛盾提煉為戲劇衝突，並進行具體組織安排到戲之中去的時候，都是懷著一定的目的、傾注著自己的審美情感。這樣，我們鑑賞戲劇，分析衝突，也就沒有理由只是為了分析衝突而分析衝突，而應該在把握衝突的過程中理解它的社會意義——即它所包含的認識意義、教育意義和審美意義。從《雷雨》中周樸園與周繁漪、魯侍萍的矛盾衝突中，就使我們認識到了封建專制主義對人和人性的摧殘、虐殺；在《慳吝人》中，父親與兒女之間的衝突，又使我們看到了資本主義社會裡人與人之間的那種赤裸裸的金錢關係，父子關係泯滅了，家庭倫理喪失了，愛情、婚姻等都成了金錢的俘虜，同樣具有很高的審美認識意義。

159

下編

戲劇鑑賞方法談

作為文藝這個大家庭中一名主要成員——戲劇，應當說是最具特徵的了。鑑賞戲劇，如果只是懂得一般的文學鑑賞方法，諸如知人論世、披文入情、以意逆志等，顯然是遠遠不夠用的；這就需要我們以戲劇藝術的眼光去進行鑑賞。清代詩人趙翼在《甌北集》卷二十八《論詩》中有所謂：「矮人看戲何曾見，妄自隨人說短長。」這對那些人云亦云、毫無己見的戲劇鑑賞者可謂是一個絕妙的諷刺。那麼，要想真正在鑑賞中有自己的發現，避免「矮人」之譏，從鑑賞客體中獲得一種獨得的秘密，運用與之相適應的鑑賞方法乃是至關重要的一環。本編所談正是基於這種考慮，或許對一般戲劇愛好者多少有些幫助。

第七章 戲劇鑑賞方法舉隅㈡

四、分析人物 觀其言行

自從著名文學大師高爾基明確地提出「文學即人學」這樣一個美學命題之後，這無論是對文學創作還是文學鑑賞都有著莫大的指導意義。無疑，戲劇也是以表現生活中活生生的人物形象為其根本。因而，戲劇鑑賞，我想就得要抓住這樣兩個中心環節——一是上節談到的把握戲劇衝突，再就是下面要說的分析戲劇人物——這是我們談論戲劇鑑賞必須明確的兩大任務。

怎樣分析戲劇人物呢？要回答這個問題，不妨我們先得問一問劇作者是如何塑造戲劇人物的呢？或者說戲劇塑造人物又有什麼特點？對於這一點，高爾基有一段很好的解釋：「劇作家只能利用對話。可以說，他僅僅用語言寫作，他不能說明也不能敍述為什麼主人公恰恰是這樣說話，而不是那樣說話，他也不能用自己的敍述——作者的敍述——來說清楚這個或那個主人公的行動

的意義」《文學書簡》下卷第二六二頁，人民文學出版社一九六五年版）。「劇作家只能用對話」，

而不能像小說作者那樣除了讓人物直接說話之外，還可以通過作者來描寫和敘述人物的行動和思

想。當然，戲劇演員還可以通過他的行動來直觀地向觀眾展示自己的心靈，這卻又是小說所不及

的。戲劇寫人的這一特點——通過人物的對話和人物自身的直觀行動這兩大手法來表現——也就

決定了戲劇鑑賞究竟應該如何去分析人物。古語說：「聽其言而觀其行」，這恰恰道出了分析戲劇

人物的兩個重要方面。以下，我們即著重談談如何從人物語言（台詞）去分析人物的問題，實際

上，人物的行動也是一種無聲的語言，與此基本一致，我們將附帶談及。

我們知道，一個成功的戲劇人物都有著鮮明的性格，同時，劇情如何展開，衝突如何產生，

往往與人物性格也有著直接關係；能不能把握人物性格，也就成了分析戲劇人物的一個焦點。然

而，優秀劇作的台詞又總是同人物的性格相切合，能夠表現人物的獨特個性，因而，從台詞去窺

測人物性格這則是分析戲劇人物不容忽視的一條重要途徑。

義大利十八世紀的現實主義劇作家卡羅・哥爾多尼有一深得觀眾喜愛的喜劇《一僕二主》，其

中，威尼斯商人巴達龍納（或譯作潘塔隆）本來已將自己的女兒克拉里切許配給了自己的債權人

費捷里柯，但當他知道未婚女婿死去的消息時，又急忙將女兒許配給了博士的兒子。在訂婚之際，

費捷里柯的妹妹彼阿特里切卻意外地扮成哥哥來到威尼斯，巴達龍納又因「富貴人家的後裔是不

容易找到的」而立刻否定新婚約，要女兒重新嫁給原配，可女兒克拉里切對費捷里柯沒有感情，

一心惦記著博士的兒子西里維俄。於是，父親與女兒之間就有了這樣一段對話：

克拉里切：我連看都不願意看他。

巴達龍納：你願意我來教你嗎？我使你知道怎麼樣就可以喜歡他。

克拉里切：怎麼樣呢，父親？

巴達龍納：你把西里維俄先生忘了，看吧，你就會喜歡旁的人了。

克拉里切：西里維俄已經占據了我的心靈，自從得到您的同意以後，我就覺得更離不開他了。

巴達龍納：〈自語〉真是的，我很可憐她。（大聲）不要緊的，忍耐忍耐，就會愛上的。

克拉里切：感情是不能強制的。

巴達龍納：需要這樣的，管著點兒自己吧！

他們父女倆的這一段對話的確寫得非常精彩。父親的主觀、武斷，同時又希望女兒能順從自己的意願行事，但又難於直接說出就是以金錢作為自己擇婿的標準，以至於向女兒說出「你忘掉了這一個，就會愛上那一個」之類的荒唐之言。顯然，這裡完全是一個見錢眼開的商人性格的表現，他不管這個那個，只要有錢

就選擇誰，至於愛情在他的眼裡不過是一種感情衝動，「忍耐忍耐」就可以過去。女兒克拉里切的性格在這幾句話裡也有所表現，她天真地向父親請教戀愛經驗，但當父親的話不能說服她時，她仍然還是執著追求自己的愛情，因為「感情是不能強制的」。父親的貪財、愚蠢、自以為是，女兒的天真、純潔等在這短短的幾句對話中都得到了維妙維肖的表現。

再如，莫里哀的《偽君子》中，答爾丟夫為自己勾引奧爾恭的妻子時辯護說：「如果上帝是我的情慾的障礙，拔去這個障礙對我算不了一回事。」一句話，便活脫脫地勾畫出答爾丟夫這個「偽君子」的靈魂。神聖的上帝對於他不過是一塊遮羞布，一旦這塊遮羞布阻礙了他勾引別人的妻子時，他便乾脆「拔去」，根本「算不了一回事」。他的偽善、卑鄙的性格一下子便入骨三分地揭示了出來。

老舍有句話說得好：「對話是人物性格最有力的說明書」(《老舍論劇》第五頁，上海文藝出版社一九八〇年版)。優秀劇作中的精采對話，不僅恰切地顯示著人物的性格，而且往往還表現出人物複雜的內心活動。因而，從台詞挖掘人物在具體戲劇情境中的心理，即發現「潛台詞」，則是我們分析人物要注意到的另一個方面。

不論是生活中還是舞台上，人們講話往往不把自己的思想感情和盤托出，或言在此而意在彼，——或說一半留一半，或說的與想的並不一致……這種情形出現在舞台上，我們通常稱之為「潛台詞」——即潛伏在台詞之後未能說出的東西。要瞭解戲劇人物，掌握戲劇人物在特定劇情中的內心世

166

界，就得細細品味人物語言中所含蘊的「潛台詞」。

在京劇《坐樓殺惜》中，閻惜姣拾到宋江的公文袋，裡頭因有梁山泊好漢寫給宋江的信，閻便就此脅迫宋江寫休書，准許她與宋江的死對頭張文遠結婚。但等休書一到手，閻卻翻臉不認帳，不僅不還書信，甚至還要到縣衙門去告發宋江謀反。宋江苦苦哀求都無濟於事，此時兩人便展開了一場激烈的對話：

宋　江：……你今不還我的書信哪──哼哼！

閻惜姣：哼哼！

宋　江：哼哼！

閻惜姣：哼哼！

宋　江：（怒極，抓住閻惜姣衣領）大姐，我勸你還我的好。

閻惜姣：我不給你，你怎麼樣？

宋　江：不還我，我就要哇──

閻惜姣：你要罵我？

宋　江：我不……不罵你。

閻惜姣：你要打我？

宋　江：我不……不打你。（從靴筒中拔出匕首）

閻惜姣：你還敢拿刀殺了我嗎？

宋　江：哈哈，我就殺了你。

初一看來，台詞表現出的內容並不多，但聯繫特定情境仔細體會，卻又包含有豐富的潛台詞，即使是最簡單的那四個「哼哼」和一個「哈哈」也並不簡單。宋江的開始一個「哼哼」，言下之意是說，如再不拿出書信，我可不講客氣了；接著閻惜姣的「哼哼」，則又含有不甘示弱的意思；宋江又再次「哼哼」，則有忍無可忍，並決意要除惡殺人的意思了；而閻惜姣還在一味摹仿宋江的語氣，又是一個「哼哼」，流露出對宋江極端的蔑視。宋江就在閻的一番蔑視與拖弄之下，火上加油，憤怒至極，不得不決意殺掉她。最後，宋江的一聲「哈哈」，心理內容尤其豐富，實際上是說，收起你那陰險狠毒的本性吧，你不用再作你的美夢了，看我殺了你又如何？可笑你死到臨頭還逞凶撒潑。這一聲「哈哈」，既是對閻的嘲笑，又是為自己戰勝軟弱、並決意鏟除這個惡婦的勝利的笑，也是為自己從忍辱中解放出來頓覺輕鬆的笑……

在戲劇鑑賞中，聽（讀）懂潛台詞十分重要，通過人物對話我們不僅瞭解他們在說什麼，同時又瞭解他們在想什麼，悟出其話中之話，話外之話，體味出他們的感情，他們的思想，由此對人物的賞析也就較具體深入了。斯坦尼斯拉夫斯基說：「請記住，觀眾到劇院來是為了潛台詞，

台詞我可以在家裡閱讀」（轉引自姚柱林《漫談寫戲》第二四五頁，花城出版社一九八六年五月版）。

這並不是說閱讀劇本就可以不去挖掘潛台詞了，而是強調演員必須依靠真實、細緻的表演來展示

豐富的內心世界，同時這也是觀眾上劇場看戲所獲得的一個重要的美感享受，它是直觀的，立體

的，也是強烈的，這種享受在家裡一般不易得到。

挖掘人物對話的潛台詞，應當重視對戲劇情境的理解，它總是與特定的戲劇情境或語境相關

聯，如果離開這一點去挖掘潛台詞，那就成了無源之水，無根之木，探索不到多少東西。曹禺的

話劇《王昭君》，其中有一段王昭君的獨白：

裡飛起來多好。

天氣又暖和了，向南飛的雁，又向北飛了。我要像一隻雁，在碧悠悠的、寬闊的青天

要理解這幾句話的潛台詞，就須得明白王昭君的這番話是她入宮數年，在漢宮高牆內寂寥冷

落，而又不甘老死宮中這一特定的語言環境。她渴望大雁的自由，實際上是向觀眾流露出漢宮生

活的不自由，她多麼希望為爭取自由去奮鬥啊！

挖掘人物對話的潛台詞，還應顧及人物的身份、身世，人物身份或身世不同，即使是同一句

台詞也可能包含著不同的潛台詞。在《雷雨》中，周樸園對妻子蘩漪說：「你應當再到樓上去休

息。」這句台詞由周樸園說出，顯然就不僅僅是一種對妻子的關心，重要的則是要表現他那封建家長專制式的威嚴，而又不失爲丈夫對妻子的愛撫，言外之意是：「你要規規矩矩地待在家裡！」但如果周樸園的這句話是由魯貴說出，那意思就完全不同了。

潛台詞的挖掘，對於觀眾而言是對台詞的重新創造：既是創造，那麼見仁見智，就可以存在著個性差異。有差異這並不是壞事，這恰恰是戲劇鑑賞所需要的東西，只要我們是根據具體的戲劇情境以及人物的身分、身世，對台詞進行合理的想像與品味，這是允許的，也才有可能獲得鑑賞的愉悅。

一個成功的戲劇形象，它當然不是靠一句或幾句話能夠站立起來，因而我們還要注意從人物的全部台詞去分析，從台詞看如何推動劇情發展，展示人物性格。

莎士比亞的《威尼斯商人》，夏洛克這個人物就很值得我們注意。夏洛克以放高利貸爲生，他借給安東尼奧三千塊錢，並要安東尼奧簽立一張奇怪的借據：如果不能按期償還借款，就要在他「身上的任何部分割下整整一磅白肉，作爲處罰。」結果，三個月的限期到了，安東尼奧仍無法償還借款，夏洛克便拒絕一切勸告，堅持照約割肉。應該說，夏洛克的言行多少有點慘無人道了，表現出了他嗜財如命、心狠手辣的高利貸者的性格。然而，夏洛克這個形象卻又並不是如此簡單的。倘若他只是想到錢，那麼他完全可以向急於要錢的借貸者索取高額利息，可他對安東尼奧卻說：

……我願意跟您交個朋友，得到您的友情；您從前加在我身上的種種羞辱，我願意完全忘掉；您現在需要多少錢，我願意如數供給您，而且不要您一個子兒的利息……

他這番話就是可使安東尼奧以及觀眾感到困惑不解了。顯然，在他性格的深層還有更重要的內容，這在夏洛克的台詞中也有表露，他曾獨自一人自言自語：

……要是我有一天抓住他（指安東尼奧——引者注）的把柄，一定要痛痛快快地向他報復我的深仇宿怨。他憎惡我們的神聖的民族，甚至在商人會集的地方當眾辱罵我，辱罵我的交易，辱罵我辛辛苦苦賺下來的錢，說那些是盤剝得來的骯髒錢。要是我饒過了他，讓我們的民族永遠沒有翻身的日子。……

這樣，我們也就不難理解為什麼夏洛克一定要借貸者簽下那張奇怪的借據了。也就是說，他腦子裡想的不僅僅是賺錢，同時他還時時記著安東尼奧歧視、侮辱過猶太民族……

……您把唾沫吐在我的鬍子上，用您的腳踢我，好像我是您門口的一條野狗一樣；現

第七章 戲劇鑑賞方法舉隅(二)

在您卻來問我要錢，我應該怎樣對您說呢？……

從夏洛克前前後後的這些言行來看，我們感到，要把握夏洛克這個人物並不是像有些評論者所說的那樣，他只是一個「高利貸者的典型」，他的性格應當說是複雜的。事實上，我們在通讀劇本或是觀看演出的時候，對夏洛克的感受也不是單一的。我們既恨他嗜財成性、利慾熏心、伺機報復的高利貸者的一般習性；同時，他作為受種族壓迫和宗教歧視的猶太人，特別是安東尼奧那驕橫粗暴的種族歧視和宗教迫害行為，夏洛克又不能不令人同情、可憐。可以說，對夏洛克是恨與憐同時俱增，無法分開。

分析戲劇人物形象，應從他的全部台詞去把握，這是全面、深刻地評價人物而需要特別注意的一點。因為是人物的全部台詞構成了全劇的故事情節，而人物的性格又是在劇情的不斷推移之中逐步展現，如果我們只是根據人物的個別言行得出結論，勢必就會犯以偏概全的錯誤。像上面對夏洛克的分析，倘是僅從他「我願意跟您交個朋友」那番話來看，也許你認為他就是一個富於同情心、慷慨大方的慈愛者，這顯然就不符合夏洛克的性格了。

五、理解結構　深識堂奧

也許有人說，我們到劇場就是為了去看戲，至於結構那是劇作者的事情，觀眾還有必要去管結構嗎？這就未免差矣。鑑賞戲劇，不理解它的結構，只是看其台上如何熱鬧非凡，這就好比我們遊覽風景秀美的園林，只在外面觀其一個大概，而未具體走進去看看園林如何佈局，如何因地造景，藏露曲幽，遠近疏密，一無所知，這終究是件憾事。

戲劇鑑賞，不僅要善於發現其動人之處，而重要的還要善於發現它為什麼會那樣動人。我們要求理解結構，也正出於這一目的。霍羅道夫說：「每一次結構都取決於作品的生活素材和思想構思。它應該服從於衝突的揭示、發展和解決等任務，服從在行動中揭露人物性格這一任務。但這絕不是自然而然發生的，劇本應當結構好，使它在藝術上是一個整體，使這一整體的各部分都配合好，使次要的部分不遮蓋掉主要的部分，使各個事件合乎規律地相繼產生」（轉引自姚柱林《漫談寫戲》第七四頁，花城出版社一九八六年五月版）。這裡，他指明了戲劇結構的兩大任務——即戲劇衝突安排怎樣，人物性格是否鮮明，這些都有賴於結構這個因素，戲劇結構必須「服從」這兩個方面。結構是其形式，形式服從於內容，內容又有賴於形式將它藝術地表現出來。理解了戲劇的結構形式，對於戲劇內容的鑑賞自然更為深入。否則，那種觀其熱鬧的鑑賞是要不得

的，當然也就根本談不上深識堂奧了。

如何理解戲劇的結構呢？如同霍羅道夫所說，我們仍然可以從戲劇結構的「兩個服從」去認識：

首先，應當研究結構是如何組織衝突或情節的。

霍羅道夫說的戲劇結構「應該服從於衝突的揭示、發展和解決」，這一過程，通俗地說，也就是戲劇情節的展開過程。戲劇需要吸引觀眾，一般說來，它在情節上必須精心安排，往往以波瀾迭起取勝。因為在幾十平方米的舞台上和兩個多小時的時間裡，能自始至終把觀眾穩住，讓觀眾看到一群人物的遭遇和命運發生急劇的變化，這並非一件易事。

一齣戲的情節結構安排，既不能平平穩穩地向前發展，與我們日常生活的一般進程沒有什麼兩樣，也不能是幕布一打開直至劇終都是劍拔弩張、刀光劍影。成功的戲劇藝術，在情節安排上總是善於運用蓄勢與突轉的技巧，它是最能使觀眾發生興趣、產生戲劇性的重要手段。不論是西方話劇還是我國戲劇，都在不約而同地使用這一技巧。

如果我們把一齣戲的情節過程分為繫扣——發展——高潮——解扣四個階段，那麼前面兩個階段都為蓄勢，好戲都應是有層次、有起伏，有一個逐漸走向高潮的過程。俗話說「好戲在後頭」，正說明了戲劇情節在結構上的一個特點。

所謂蓄勢，也就是利用戲劇的各種手法，造成一種「盤馬彎弓射不發」的態勢，以使觀眾產

生一種極其強烈的期待心理。所謂突轉，就是劇情一種出人意料的大變化，是劇中人物遭遇與命

運的大起伏。蓄勢是為了更好地突轉，使突轉更富有戲劇性。這就好比我們用拳頭打人先要將拳

頭收回來一樣，有一個蓄勢的動作，否則就不會有力量。一般而言，一齣戲的重頭在蓄勢。當然，

蓄勢也有個限度，那就是矛盾衝突發展到最尖銳、最緊張的階段，這個階段也就是全劇的高潮，

高潮又往往伴隨著突轉的到來。

比如我國傳統戲曲《秦香蓮》，在蓄勢與突轉的處理上，就很見功力。這個戲前部分內容都是

蓄勢，即寫秦香蓮如何含辛茹苦幫助、支持陳世美讀書，竭力使觀眾明白，沒有她的全力幫助，

陳世美最終考中狀元就是空話。戲劇一層一層地鋪墊，對秦香蓮的好處寫得愈充分，墊得也就愈

高，為後面陳世美企圖殺妻戮子的突轉就進一步得到了加強。其中韓琪殺廟一場，寫負心的陳世

美派韓琪殺妻戮子以滅口，韓追至廟中，剛要舉刀欲殺，可他看到秦香蓮母子三人十分可憐，又想

到陳世美拋棄糟糠的真相，便把舉起的刀又放了下來，但回去已無退路，最後是舉刀自刎。這即

是一個典型的突轉，對於秦是死裡逃生，對於韓又是從一個奉命殺人的奴才一躍成為以生命維護

正義的義士。戲劇至此，可謂是柳暗花明、異峰突起，確能震驚四座。

觀眾看這種戲，就會覺得絲絲入扣，津津有味，大凡好戲都有這種魅力。西方有所謂「由順

境轉到逆境，由逆境轉到順境」的說法，總之都是強調一個「轉」字。然而，只有「轉」沒有「蓄

勢」就沒有力量。我們鑑賞戲劇，不能不注意蓄勢與突轉這一結構技法的運用。

其次，還要研究結構如何展示人物性格。

結構是對情節的具體安排，而情節安排得如何，又直接關涉到人物性格的塑造。亞理士多德說：「悲劇的目的不在於摹仿人的品質，而在於摹仿某個行動；劇中人物的品質是由他們的『性格』決定的，而他們的幸福與不幸，則取決於他們的行動。他們不是為了表現『性格』而行動，而是在行動的時候附帶表現『性格』。因此悲劇藝術的目的在於組織情節（亦即佈局）……」（《詩學》〈詩藝〉第二十一頁，人民文學出版社西元一九六二年十二月版）這裡，他已將戲劇結構與人物性格的關係講得很清楚了，它對於戲劇鑑賞無疑也有指導意義。

作為一位優秀的劇作者，都不是為了片面追求情節結構的變化而故意賣弄技巧，總是善於在曲折跌宕的情節結構中來體現出性格，這也才是結構安排的最後目的。反過來，我們鑑賞的時候，就必須注意從結構入手，透過情節，去剖析人物性格的發展、變化的歷史。

易卜生的《玩偶之家》，娜拉與海爾茂的性格就是通過情節逐層展示的。全劇三幕，第一幕主要寫娜拉的天真可愛，被海爾茂視為「小寶貝」、「小鴿子」、「小百靈鳥」，海爾茂似乎也是一個體貼妻子的好丈夫。但當銀行小職員柯洛克斯泰威脅她犯了假冒簽字的罪，要告發她的時候，她不得不答應柯洛克斯泰的要求，要求丈夫不辭掉他，可遭到海爾茂的拒絕。於是，夫妻間的衝突開始了，娜拉也不再是那樣天真，海爾茂不講友情、虛偽、自私的性格也初步顯示出來。第二幕，娜拉的性格又有了發展，柯洛克斯泰已將揭發信投入信箱（鑰匙在海爾茂處），她為假冒簽字的事

176

眼看要被海爾茂知道而憂心忡忡，實際上她所做的一切都是爲了海爾茂，觀衆對此是十分理解的。

娜拉心地善良以及她對社會黑暗面的認識也有所展示。第三幕是全劇的高潮和結局，娜拉和海爾茂的性格均暴露無遺。海爾茂得知娜拉假冒簽名的眞相之後，便一反過去那種親熱的外表，他不管娜拉曾經是如何愛他，也不管假冒簽名借錢是爲了救他的命，爲了不使病危的父親增加焦慮，仍然破口大罵妻子：「是個僞君子，是個撒謊的人……是個犯罪的人。」此時，她才完全明白，她和丈夫結婚八年，一直是深深地愛他，爲他作出種種犧牲，但一旦有一點點什麼觸及他的名譽和地位的時候，他便扯下了一切假面，根本沒有感情。她十分冷靜地對海爾茂說：「現在我只信，首先我是一個人，跟你一樣的一個人——至少我要學做一個人。」這樣，帶著她人格的覺醒，她與丈夫不得不決裂了。海爾茂的虛僞、殘忍和自私進一步揭示出來，娜拉也從一個天眞、善良的單純女子發展成爲一個冷靜和對社會具有強烈抗爭精神的女性形象。而這一切，都有賴於我們鑑賞的時候隨著劇情結構去逐層發現。

上面兩個方面，歸納起來實際上也就是一點，即研究戲劇形式是如何爲內容服務。此外，在戲劇鑑賞中還應注意理解結構本身的審美特點。

誠然，戲劇結構同其它藝術結構一樣，也當是富於變化的，但相對鑑賞者而言，我們應善於識別戲劇結構經常採用的幾種表現形式，即「開放式」、「鎖閉式」和「展覽式」。理解這幾種結構的審美特點，有助於我們的戲劇鑑賞。

177

開放式結構的特點是，按照故事發生發展的先後順序從頭至尾、原原本本地表現在舞台上。如越劇《梁山伯與祝英台》，從祝英台女扮男裝哄得父母相信，離家到杭州讀書寫起，把她與梁山伯結拜金蘭、同窗共讀，被父召回家時，「十八相送」中設法以身自許給梁山伯不成，受馬家聘禮後兩人悲痛的「樓台會」，直到殉情化蝶，全部經過都清清楚楚地表現出來。此種結構，很少有對前情的補敍交代，因為它跟當前的戲劇衝突毫無瓜葛。觀眾看到祝英台女扮男裝去讀書，怎樣結識梁山伯並產生愛情，最後又怎樣導致悲劇，這就夠了，至於他們在這以前的生活，觀眾也無須知道了。此種結構的長處是有頭有尾，明白易懂，短處是弄得不好會顯得鬆散，進展緩慢。

鎖閉式結構的特點是，從全劇最大的危機即將爆發——高潮即將臨近處寫起，隨即就是高潮和結局，對於過去的事件和人物關係則用回顧的辦法陸續交代。《玩偶之家》是這種結構的典型，它截取了高潮和結局的一段寫成戲，即娜拉瞞著丈夫假冒父親簽名借了一筆錢即將揭穿開始，直到最後娜拉出走結局，有關過去的事情都用回顧的方式補敍。此種結構的優點是集中緊湊，一氣呵成，牽涉的人物少，有利於展示主要人物的性格；缺點是由於人物少，有可能流於單調，戲不熱鬧。

展覽式結構的特點是，人物多，情節少，就像一幅漫長的群像畫，畫上出現形形色色的人物，展示他們各式各樣的生活風貌和性格特徵。它沒有突出的主人公，也沒有一件貫串到底的中心事件，每個人都帶著自己的過去，成為一條獨立的故事線。老舍的《茶館》，曹禺的《日出》等，都

屬此種形式。它的優點是可在廣闊的背景上反映社會的風貌和本質，在情節安排上更接近生活；弱點是容易導致結構雜亂。

理解結構本身的審美特點，還要分析結構是否是集中、和諧和統一的有機整體；如果一齣戲劇的各個部分如「散金碎玉」，如「斷線之珠」，那就會破壞戲劇之美，使觀眾倒胃口。清代著名戲劇美學家李漁，在《閒情偶寄》中談到戲劇結構時曾提出了一個有機而完美的戲劇結構應具備如下四個特點：即「立主腦」、「滅頭緒」、「密針線」、「求和諧」，它對我們鑑賞時理解戲劇結構仍然很有啟示（參見《中國古典戲曲論著集成（上）》第一四、一八、四七、六五頁，中國戲劇出版社一九五九年版）。

「立主腦」，就是要確立能夠充分表現主題思想的「一人一事」為主幹，對那些可有可無的枝節節，一概摒棄，達到主題思想集中、概括，使整部戲劇成為自身完滿的整體。「滅頭緒」，是指情節結構的線索要盡可能的單純，切忌「頭緒繁多」，如有幾條線索，也要注意為主線服務。「密針線」，意思是說情節發展的前前後後要環環相扣，前呼後應，不露任何破綻和矛盾。他要求戲劇家「一筆」、「一針」都不能疏忽，一筆一針，都關乎整體和全局的完美。「求和諧」，即做到戲劇的部分與整體、部分與部分之間的和諧統一。李漁還以塑佛開光、畫龍點睛為喻來說明，為什麼「塑佛者不即開光，畫龍者點睛有待」呢？即在於只有等到全像完成後，「其身向左、則目宜左視，其身向右，則目宜右視，俯仰低徊，皆從身轉」，一切都是為了使形象的各部分間保持渾然一體。

尤其是眼睛，如果與整個形象不協調，身向右而目卻左，那就只能是藝術的怪胎了。戲劇結構的和諧美，與此相同，不能有任何不和諧的地方。

明白了戲劇結構上的這樣一些審美特點，那麼我們在鑑賞戲劇的時候，則就應當注意結構的類型，看它是如何揚長避短、顯示其結構之美；抓住戲劇的中心事件，看中心事件是否突出，是否貫串全劇，從而進一步理解戲劇的主題思想；分析戲劇結構的和諧程度，看情節結構從繫扣、發展、高潮到解扣是否自然，是否有條不紊等。有了對戲劇結構形式的這樣一些研究，相應地便會更加促進對內容的理解。

六、假戲真看　能入能出

記得還是在我十幾歲的時候，有一回隨父親到常德市京劇院觀看包公戲，據說扮演包公的是一位很有名氣的演員，但我現在記不清了，其中，有一個場面至今使我記憶猶新的是：當那位演員演到包公不顧皇親國戚的說情與高壓，怒不可遏，決心要秉公辦案，只見他先是把腰帶稍稍一擰，再順勢把大帶踢上左肩，又非常順當地用右手把大帶撩在手裡，接著又不知怎麼一下歸到左手，動作乾淨利索，唰唰有聲，然後又見他的頭頸向上一挺，咔地一下，頭上的帽子突然竟豎起一尺多高。這一表演簡直叫我驚訝不已！這不是太虛假了嗎？生活中怎麼會有這樣的事呢？父親

過後告訴我：「這就是演戲嘛，但看戲人卻要假戲眞看，仔細體會它的精神，不要老摳形式上的眞假。」父親是位「票友」，他的話自然是對的，不過當時我仍不甚明瞭，現在想起來，我才眞正感到這倒是一條重要的看戲原則或方法呢！

有些人不能很好地鑑賞戲劇，往往也在於他們不善於「假戲眞看」，或者完全不懂得「假戲眞看」的戲劇藝術眞諦。傳說有這樣一個故事，過去有個叫易大膽的戲班子，一日在某鎭演出《帝王珠》。戲剛公喝，會首就跑到後來質問易大膽：「三王登殿，文武百官上朝慶賀，爲啥才看見八個文臣武將呢？太少了！」就這樣，會首不但不給當晚的錢，還說要罰一天戲。第二天晚上，戲班按約演出《八十三萬人馬下江南》，並說好今晚的戲如演好了就兩晚的戲錢一起給。三遍鬧台鑼鼓響過之後。接著台上出現了四個跑龍套的演員，手執長矛，身跨駿馬，在密鑼緊鼓中跑來跑去，馬不停蹄，人不下鞍。十分鐘過去了，會首感到納悶：二十分鐘過去了，會首感到愕然：半個鐘頭過去了，會首再也坐不住了，忙叫人把易大膽找來，厲聲問道：「你們這是幹啥！」易大膽不慌不忙地說：「會首，八十三萬人馬下江南，才走了點零頭，還早著哩！」會首哭笑不得，只好乖乖給錢認輸。很明顯，這個故事是有意嘲諷那些不懂戲劇藝術的觀象的，並非眞有這樣的演法。

戲劇雖然是由眞人來表演，但它作爲一種特殊的藝術形式，同樣也應當重在表現而不應當去刻板地「摹仿」生活，況且又受到舞台時空的限制，這樣就會難免處處有假。這與中國繪畫的藝

術精神是一致的。畫面上所畫的東西，自然也不可能與生活中的東西在大小、形狀上完全一致。

甚至有時還需要作某種藝術的誇張，追求的是「神似」而不是「形似」，所謂「氣韻生動」的繪畫

要訣也就是講的這個。總之，一切藝術和生活的關係，都不能是亦步亦趨地「摹仿」生活，作照

相似的反映，而應是運用各自的特殊手法去表現生活的本質，這即是藝術與生活關係問題上的一

條顛撲不破的眞理。比如說，舞台上的孫悟空、豬八戒這兩個形象，在生活中就更是不可想像了，

但觀衆仍然爲之津津樂道，也就是因爲我們從這兩個形象上的確看到了兩種不同

的眞實的人物性格或精神。

在我國劇界，有一句非常流行的行話，那就是「假戲眞做」。這句話的意思很清楚，舞台上演

的並不是眞正的生活，處處都可能有假，但演員在表演的時候卻要設身處地地「眞做」，講究心到、

眼到、手到，亦即所謂「進入角色」或「生活於角色」。川劇演員許倩雲談到扮演《評雪辯踪》中

的劉翠屏時說：「在演出《評》劇時，我邁步走向耳幕的過程中，心裡想著丈夫冒著風雪趕齋去

了，去時就曾滑倒（見《祭灶》），天寒地凍，道路難行，他該不得又跌倒嘛？眞叫人擔心啦！帶

著這樣的情緒走到觀衆的視線以內。就在這時，彷彿聽見北風呼嘯之聲。我又想：苦日子已經難

熬，偏偏老天也不作美，自然地微皺雙眉，抬頭望天，目光由下而上。再以雙手交叉又撫著雙肩作

寒冷狀，這便亮了相。觀衆看到的就不是演員許倩雲，而是那個在飢寒交迫中急切盼望丈夫歸來

的劉翠屏了」（《川劇藝術》一九八〇年第二期）。扮演者完全進入了劉翠屏的角色，心裡此時只惦

記著在外的丈夫，又隨著眼法的變化使人想像著雪之飛舞，「雙手交叉撫著雙肩」似乎又使觀眾感觸到了寒冷等。實際上，舞台上既沒有「北風呼嘯」，也沒有雪花飛舞，但演員通過一系列「手眼身法步」的表演眞實地表達了出來。這樣，觀眾看起來不僅一點不假，而且還會引起觀眾的同情，並自然而然地捲入到舞台生活之中去。北崑老藝人王益友先生說得好：「看戲的總要替唱戲的著想，比如說唱《探莊》，石秀肩上眞挑上兩擔柴，千里無輕擔，戲還怎麼唱？可是反過來說，唱戲的也不能欺哄看戲的，石秀挑著柴滿場飛，左一個跨虎，右一個飛脚，下場時還拿個朝天鐙，請問那兩擔柴那裡去了？扁擔上雖然只有兩個草把子，可是假戲要眞做，肩頭上要像眞挑著兩擔柴一樣。不但自己在戲裡，還要把看戲的引到戲裡，這就要看做戲的火候和『手眼身法步』的眞功夫了」（見《戲曲美學論文集》第二四二頁，中國戲劇出版社一九八四年九月版）。

「假戲眞做」這一戲劇表演的眞義，相對於觀眾來講那就是要假戲眞看。如果我們在劇場看戲，時時處處都認爲是在演戲，當愛不愛，當恨不恨，覺得都是假的，逗不起一點點鑑賞情感來，這就不可能「入戲」了。看戲而不能「入戲」，這就猶如演員不能進入角色一樣是要不得的。

中國古典藝術鑑賞理論中，很重視這種「以吾身入乎其中」，「吾性靈與相浹而俱化，乃眞實爲吾有而於外物不能奪」（《蕙風詞話》《人間詞話》第九頁，人民文學出版社一九六〇年版）的神與物化的美感享受。在戲劇鑑賞中，這樣的事例的確也不少。曹雪芹在《紅樓夢》中曾生動地描述過林黛玉有一次路過梨香院被《牡丹亭》戲曲弄得「如醉如痴，站立不住」，最後是「不覺心痛

神痴，眼中落淚」的經過（參見第二十三回）。在這裡，杜麗娘、柳夢梅的愛情故事與林黛玉的個人生活已完全疊在一起，實際是借《牡丹亭》戲文的鑰匙，開啓了多情善感的林黛玉自身情感的

世界。這種「入乎其中」，假戲真看的戲劇鑑賞，實在是我們能否探索戲劇之美的「點金石」。

所謂假戲真看，也就是以本人的情感直接參與舞台生活，與舞台上人物的生活與命運息息相通，從而獲得一種感情的「淨化」、審美的快適與愉悅。要做到假戲真看這也非難事，一方面它是不由自主地因演員的「真做」引起，真實的表演使舞台人物的情感自然溶合在一塊。正如斯坦尼斯拉夫斯基所說：「觀象只要感覺到演員的敞開的心靈，窺視它，認識到他的情感的精神真實及其表露的形體真實，他們馬上就會傾心於這種情感的真實，無法控制地相信在舞台上所看到的一切」（《斯坦尼斯拉夫斯基論文演講談話書信集》第五二七頁，中國電影出版社一九八一年十一月版）。另一方面當然還需要觀眾的配合，需要利用自己類似於舞台上的生活經歷去感受，甚至不妨像林黛玉那樣充其角色，感同身受去想像，去品味。再舉個例說，有位美籍華人女同胞，由美國的匹茲堡回到離別三十年的祖國後，觀看《蔡文姬》的演出時情感不禁完全捲入，她在一篇文中說：「尤其是《胡笳十八拍》，一唱三嘆，凄凉委婉。我待在那兒靜聽，我默念……『無日無夜兮不思我鄉土，稟氣含生兮莫過我苦』，『雁南征兮欲寄邊心，雁北歸兮爲得漢音』……這些都使我廻腸千轉，悲不自勝。」然而，正當這位女同胞在劇場哭得抬不起頭來時，鄰座的一對年輕戀人卻由於茫然於這些哀婉的歌詞而起身離去（參見魯樞元《創作心理研究》第三六、三七頁，

黃河文藝出版社）這位女同胞確實是在「眞看」了，這與她特殊的經歷分不開，否則，也就難得有這種興味。

談到以自己經歷去感受舞台生活，這倒使我們會自然地想起魯迅先生的一段名言來，他說：「小說乃是寫的人生，非眞的人生。故看小說第一不應把自己跑入小說裡面的。……看小說猶之看鐵檻中的獅虎，有檻才可以細細地看，由細看而推知其在山中生活情況。故文藝者，乃借小說——檻——以理會人生也。檻中的獅虎，非其全部狀貌，但乃獅虎狀貌之一片段。小說中的人生，亦一片斷，故看小說看人生都應站在檻外地位，切不可鑽入，一鑽入就要生病了」（《魯迅論文藝》第三九九頁，湖北人民出版社一九七九年版）。這段話看起來與我們這裡說的假戲眞看很有矛盾，實際上它所涉及的則是問題的另一個方面。假戲眞看並沒有錯，不過這裡還有一個程度的問題。看戲也好，看小說也好，我們一方面要強調進入到審美對象之中，如果你從審美對象那裡獲得了某種快感，不妨問問這種快感的主要內容是什麼呢？我想一個重要的方面即是從審美對象那裡發現了自我，使自我的情感經驗對象化到舞台生活之中去的一種愉悅。如果沒有這種對象化，沒有這種感同身受地「鑽入」，那麼藝術鑑賞就會顯得非常枯燥乏味。然而，藝術鑑賞也不可一味地只顧「鑽入」，將舞台生活與現實生活等同，這樣眞可謂如同魯迅先生所說「就要生病」了。優秀的戲劇演出既能以巨大的魅力吸引人，使審美主體身不由己地「鑽入」，傾心於這種舞台的眞實；又能通過一系列舞台虛擬動作以及劇作者的暗示而拉開舞台與現實的距離，使人們回到淸醒的鑑賞

立場上來。這種能入能出的矛盾，統一在整個戲劇鑑賞過程中。

曹禺的《雷雨》，原本中另有一個序幕和一個尾聲，這樣全劇就有四幕，第四幕是寫周公館慘劇發生後，周樸園到瘋人院去看望繁漪和侍萍，以此來平緩一下觀眾緊張而十分貼近於舞台生活的情緒。作者自己曾說：

《雷雨》誠如有一位朋友所說，有些太緊張（這並不是一句恭維的話），而我想以第四幕為最。我不願這樣憂然而止，我願流蕩在人們中間還有詩樣的情懷。「序幕」與「尾聲」在這種用意下，彷彿有希臘悲劇chorus（歌隊——引者注）一部分的功能，導引《雷雨》入於更寬闊的沈思的海……我把《雷雨》作一篇詩看，一部故事讀，用「序幕」和「尾聲」把一件錯綜複雜的罪惡推到時間上非常遼遠的處所。因為事理變動太嚇人，裡面那些隱秘不可知的東西對於現在一般聰明的觀眾情感上也彷彿不易明瞭，我乃罩上一層紗。那「序幕」和「尾聲」的紗幕便給了所謂「欣賞的距離」。（《雷雨·自序》，文化生活出版社西元一九三六年版）

劇作者有意通過序幕與尾聲「把一件錯綜複雜的罪惡推到時間上非常遼遠的處所」，以此來給觀眾造成一種時間上的「欣賞距離」，這一作法是否必要我們且不說它（後來因演出時間過長刪掉

了序幕與尾聲)，但觀眾必須要有一種「欣賞距離」是對的。如果審美主體不能出乎其外，不能和
舞台生活保持一定的距離，而是以一種直接的功利關係去看戲，這不僅不能很好地玩味戲劇之美，
甚至有可能太貼近舞台生活而釀成悲劇，這也並非聳人聽聞。明代末年，戲劇舞台上就曾發生過
演員「眞若身其事者，纏綿淒婉，淚痕盈目」，最後竟然「氣絕」的慘痛教訓：

　　杭（州）有女伶商小玲者，以色藝稱。於《還魂記》尤擅場。嘗有所屬意，而勢不得
　通，遂鬱鬱成疾。每作杜麗娘《尋夢》、《鬧殤》諸劇，眞若身其事者，纏綿淒婉，淚痕盈
　目。一日，演《尋夢》，唱至「待打並香魂一片，陰雨梅天，守得個梅根相見。」盈盈界面，
　隨聲倚地。春香上，視之已氣絕矣。臨川寓言，乃有小玲實其事耶？（見焦循《劇說》卷
　六所引《磵房蛾術堂閒筆》載）

演員與觀眾都可以說是劇作的鑑賞者，一個是「眞做」，一個是「眞看」。在這問題上，當然都需
要「入乎其內」地「眞做」和「眞看」，但又必須做到「出乎其外」，能夠保持清醒的鑑賞態度，
只有兩者統一，才算是有意義的完整的鑑賞並獲得審美的愉悅。
　　與其它文藝樣式比較，戲劇與直接人生最爲接近，因爲它主要是通過眞人的表演來完成言情
之目的的，兼有詩與畫的延續性與直觀性，直接作用於觀眾的感官，以它所造成的藝術效果比詩、

小說等要強烈得多，也最容易使審美主體進入到對象之中去，或者說從審美世界退回到現實人生中去。在中外戲劇鑑賞的歷史中，「入戲」之後迷而忘返的情況也並不少見。據說，中國過去有人看演曹操老奸巨猾的戲，不禁義憤填膺，竟然提刀上台要把那位演曹操的角色殺掉。又聽說解放初期某地演《白毛女》，有的農民向戲台上扔磚頭打「黃世仁」的演員，而且是好幾次死裡逃生。類似的情況在國外也是如此。一八二二年八月，在法國一家劇院執行警衛任務的士兵觀看《奧賽羅》的演出，當看到第五幕奧賽羅將要殺死苔絲德夢娜時，他在台下不禁喊道：「我決不許一個該死的黑人，當著我的面，殺死一個白女人」，並同時開槍打傷了「奧賽羅」的胳膊。這種開槍似的鑑賞實在是不能效法的，顯然是一種缺乏理智的行動，問題即在於只有「入戲」而沒有「出戲」。

我們這裡之所以同時又強調「出戲」，除了避免上面類似的悲劇之外，還在於只有「出戲」，才能冷靜地回味和思索。你如完全沈浸於戲劇之中，你與對象之間就是一種純功利關係了，也便難以發現美的奧秘。正如別林斯基所說：「在美文學方面，只有理智和感情完全融洽一致的時候，判斷才可能是正確的」（《別林斯基選集》第一卷第二三四頁，上海譯文出版社一九七九年版）。這與戲劇鑑賞也同樣適用。

「入戲」與「出戲」這總是一對矛盾，上面我們對這兩個方面都進行了一些必要的強調，這似乎存在著「二律背反」的問題。在戲劇鑑賞中，我覺得很多情況下也即是未能處理好這一矛盾。

我們說，太沈迷進去了不行，出戲太遠也不行，那麼這到底說得有些籠統。比如說，「入戲」與「出戲」是否有一個程度標準？或者二者之間究竟保持一個多大的「距離」？把這些說清卻也不容易，它之不同於數學等自然科學是顯而易見的。美國學者愛德華‧布洛說：「……最受歡迎的境界乃是把距離最大限度的縮小，而又不至於使其消失的境界」（《美學譯文》第二輯第一○○頁，中國社會科學出版社一九八○年版）。我國學者朱光潛說：「……『距離』太遠，結果是不可瞭解；『距離』太近了，結果又不免讓實用的動機壓倒美感，『不即不離』是藝術的一個最好的理想」（《朱光潛美學文集》第一卷第二五頁，上海文藝出版社一九八二年版）。事實上，這仍然是對現象的一個較爲形象的描繪，讀者還是難以把握這個分寸。我只是感到，要想獲得「不即不離」的鑑賞境界，不論怎樣都得把握這樣一個原則：那就是「入戲」切忌不能走到庸俗的自然主義的道路上去，「出戲」又要注意防止鬧出「瞎子斷匾」似的笑話。在這樣一個總體原則下再追求那種「不即不離」的鑑賞，從而使「入戲」和「出戲」這一矛盾較好地統一起來。

第七章　戲劇鑑賞方法舉隅(二)

189

第八章　戲劇鑑賞方法舉隅（三）

七、由實到虛　體察想像

戲劇以其動態的直觀性在各種藝術美的領域裡，無可異議地顯示出自己顯著的地位。我們走進劇場，所看到的是舞台畫框中一個個生動、直觀和實實在在的形象，劇作者對於社會生活深沈的審美感受都得通過這些形象傳達給觀衆。如果說，戲劇形象只是某種簡單的造型而不呈現出豐富的意蘊，完全與繪畫、雕塑等造型藝術等同，可以說也就無所謂戲劇藝術了。須知，戲劇既是一種造型的藝術，更是一種表情的藝術。儘管繪畫、雕塑等造型藝術也強調表情，但畢竟不可能把複雜的主觀內情透徹無餘地展露出來。

在表情這一點上，戲劇與小說頗有類似之處。不同的是，小說是通過第二信號系統——語言將含有意蘊的形象間接地投射到審美主體的大腦中，從而達到創作者表情的目的；戲劇則完全由

實在而直觀的舞台形象來造成生活幻覺，直接起作用於觀象的理智和感情。如果說小說的主要表現方法是語言的間接紋述，那麼戲劇的表現方法則就是演員的直接行動，一切都以舞台上的可見性、可聞性為準則。然而，戲劇的這種可見可感的直觀性，從審美鑑賞來看，雖然有其鮮明生動的、即目可觀的特點，但在表情上卻始終只能處於一種被動狀態——劇作者的情感一切都只能通過舞台形象來暗示，對人物的審美評價也只能由人物自己的可見的一舉一動和音容笑貌來完成。同時，即使要表現人物複雜的內心活動也必須如此，根本不可能像小說那樣可以由作者去描述。再加上舞台時空的限制，人物行動也不得不有所節制地進行，以有限的舞台形象來暗示劇作者的情感。因而，鑑賞戲劇也就只得通過有限的舞台形象（實）去探索劇作者要表達的情感（虛），這裡，由實到虛，須得經過一個中間環節，那即是審美主體的鑑賞想像。沒有想像，戲劇鑑賞就會一籌莫展，寸步難行，猶如飛翔的鳥兒失去了翅膀，必然從空中跌落下來。

誠然，任何一種藝術鑑賞都離不開想像。鑑賞總是審美主體對客體（即對各種藝術形象）的一種心靈上的感悟，帶有明顯的虛構性，而想像正好適應了這種需要，它是人們在藝術鑑賞過程中製造或充實形象的有力手段。鑑賞小說、散文等需要通過想像把語言文字轉化為形象，而鑑賞戲劇又得憑藉想像去豐富或充實直觀的形象，從而發掘其深沈的意蘊。比較而言，戲劇鑑賞中的想像有如下三個明顯的特點：

(一)它是直接由直觀的舞台形象引起的由實到虛的想像，而不同於小說、散文鑑賞中的想像總

是由虛到虛；

㈡舞台形象對戲劇鑑賞中的想像給予了明確的規定，因而像小說鑑賞中一百個讀者就有一百個林黛玉的情形，在戲劇鑑賞中就不可能如此嚴重與分明。

㈢戲劇鑑賞中的想像，不存在再現鑑賞客體的藝術形象，而在於充分調動自己的鑑賞經驗去豐富和補充直觀形象並體察直觀形象的意蘊，這種想像，或可稱之爲體察想像。

我國著名戲劇家焦菊隱在談到小說與戲劇的審美特點時說：「小說是引起想像的藝術；而戲劇是引起感覺的藝術」（《焦菊隱戲劇論文集》第二五頁，上海文藝出版社一九七九年版）。如果從鑑賞心理的最初形式而言，這當然是對的，但戲劇鑑賞畢竟不能停留在感覺的心理狀態中，而應該在感覺的基礎上再運用想像去感受，去理解。所以，焦菊隱先生又曾明確指出：

在欣賞戲曲的時候，正因爲戲曲最初並不企圖消滅劇場性，觀衆一進劇場就以積極的態度，相當主動地參加到舞台生活裡去，在戲劇進行中，他們的想像力一直是極爲活躍的，他們用他們主動的活躍的想像力，去豐富和補充舞台上的生活。

和表演一樣，戲曲舞台美術也特別強調尊重觀衆的想像力在演出中所起的重大作用，它盡量用最少的東西，激發觀衆的想像力的最大活躍，使觀衆通過他們活躍的想像，參與到舞台生活中來，補充豐富台上的一切，承認台上的一切（轉引自余秋雨《戲劇審美心理

學》第三〇三至三〇四頁，四川人民出版社一九八五年五月版）。

他這裡說的「豐富和補充舞台上的生活」，也即是體察想像舞台形象的問題。

體察想像對直觀形象意蘊的發掘並非易事，直觀形象中的意蘊又總是帶有一定隱蔽性，總是通過種種不同的戲劇化的方式含蓄地傳達出來。這也就告訴我們，要運用好體察想像並能夠較為順利地探索到形象中的意蘊，就應該掌握一些戲劇形象傳情的特點和規律。

戲劇形象的象徵意味首先需要我們仔細體察。蘇珊‧朗格說：「藝術品是將情感呈現出來供人觀賞的，是情感轉化成的可見的或可聽到的形式……是情感生活在空間、時間或詩中的投影」（轉引自滕守堯《審美心理描述》第二一六頁，中國社會科學出版社一九八八年版）。這種情形，在戲劇藝術裡的確經常可見。法國劇作家小仲馬根據本人同名小說改編的《茶花女》，導演梅耶荷德在排戲的時候，曾在這齣戲第一幕安排了這樣一個情節：醫生為瑪格麗特檢查身體，房中一張綠絲絨的椅子上有一塊黑色的東西，在窗外射進來的陽光下顯得格外刺目，後來醫生離開時從椅子上拿起了這個黑色的東西，觀眾這才知道原來是件黑色的大衣；但等到劇終時，瑪格麗特衰竭已極，倒在綠絲絨椅子上死去，她黑色的身影正恰與第一幕那塊引人注目的黑色一樣，很自然地引起了觀眾的想像。顯然，第一幕中醫生的那件黑色大衣是有它的象徵意義的，是想讓觀眾意識到戲一開始就讓死亡的黑影出現在舞台上，寓示著瑪格麗特悲劇的命運。（參見余秋雨《戲劇審美心

理學》第三○七頁，四川人民出版社一九八五年五月版）

在中國傳統的戲曲中，形象的象徵意蘊更爲普遍。戲曲中常以一些虛擬的程式動作去象徵生活之實，諸如騎馬、行舟、坐轎、上樓下樓、上坡下坡等，這一些都只能通過一些特定的動作而使觀眾在體察想像中出現高山、平地、江河、湖海、樓閣等。當然，有些程式動作往往可能輔之以實物，憑藉船槳、馬鞭、帳子等砌末、道具的作用，啓發觀眾的體察想像，共同來創造舞台上並不存在的船、馬、轎子。在戲曲舞台上，凡耍翎子、抖帽翅、踢大帶、撩袍、亮靴、甩水袖、彈髯口等這一些常見的程式表演，一般都是蘊含著某種意蘊的，需要我們去仔細體察。據說，著名京劇藝術家程硯秋可使他的水袖會說話，他研究設計了三百種水袖舞蹈樣式，每一個水袖動作均是某種情感的象徵，這對觀眾來說不得不審辨。比如抖袖象徵整理衣服，揮去灰塵；遮袖象徵害羞而避人；投袖象徵盛怒之下抱定決心之意等等。

對於戲劇形象象徵性意蘊的體察，有些可以通過我們約定俗成的戲劇藝術鑑賞的經驗去認識，似乎並不需要花很多心力，但有些卻並不那麼容易體察，上面所舉的《茶花女》便是一例。尤其是觀賞二十世紀歐美現代派戲劇，如比利時劇作家梅特林克的《青鳥》、德國劇作家霍普特曼的《沈鐘》、美國劇作家奧尼爾的《毛猿》等，象徵的意蘊更爲深沈，很多都是從整體上對作品主題進行象徵，而且十分含蘊，有時甚至含蘊有多層意思。就《毛猿》而言，該劇主要寫了工人楊克如何變爲猩猩的故事。楊克歷盡滄桑，最後在動物園突然感到自己不如毛猿幸福，正當他打開

鐵籠放出毛猿想與它一起散步時，毛猿弄傷了他，並反而把他關進了鐵籠，這當然是他情非所願。

此人臨死前在鐵籠子裡用馬戲班的調子叫道：「太太們，先生們，向前走一步，瞧瞧這個獨一無二的（聲音逐漸虛弱）一個唯一地道的——野毛猿。」毛猿象徵著什麼呢？是資本主義社會中工人的異化？是自然力對人類的獰笑？還是人已經失去原先與大自然的和諧的象徵？……似乎都有一點，但又總是那麼朦朧、曖昧，捉摸不定。觀賞這樣的戲劇，體察想像便是開掘戲劇形象之意蘊的利斧與快鎬。

運用體察想像，還可使戲劇形象的「韻外之旨」、「味外之味」領悟於心。戲劇藝術，很注意戲劇形象的詩情畫意，以構成形象的含蓄之美。勞遜說：「一個不是詩人的劇作家，只是半個劇作家」（《戲劇與電影的劇作理論與技巧》第三七三頁，中國電影出版社一九七九年十一月版）。不過，戲劇之詩有著自己鮮明的特點。別林斯基在《詩的分類》中指出：「戲劇把史詩和抒情詩調和起來，既不是單獨的前者，也不單獨是後者，而是一個特別的有機的整體。」詩人這個主體在戲劇中的存在完全不同於抒情詩中的意義：「他已經不是那集中於自身的感覺著和直觀著的內心世界，已經不是詩人自己，他走了出來……他分化了，成了許許多多人物的生動的總和，戲劇就是由這許許多多人物的動作和反應所構成的」（《西方文論選》下卷第三八一頁，上海文藝出版社一九六四年版）。這即是說，劇中之詩並不是單獨的個體，而是「分化」在戲劇形象的方方面面。諸如舞台置景、故事安排、身段表演、人物對話等，都可以有詩意的滲透，這對一個戲劇鑑賞者

當然不能忽視，應該透過形象品嘗其詩的韻味。

越劇《梁山伯與祝英台》，其中「回憶」一段，寫梁山伯終於明白了他在為祝英台送行途中，祝一再借景比興、暗示自己原係女兒身，分手時又借為「九妹」作媒，實向山伯自許終身之意，於是急忙趕回去找祝英台，走的還是「十八相送」之路，觀眾眼前再次出現山伯原先送行時的場景：關山、池塘、河中鵝、莊上犬、廟中神……顯然，場景雖同，但此時人物的心情卻迥然有異。梁山伯高興得「恨不得插翅飛到她妝台」，在他的眼裡，同樣是這些景物，卻罩上濃郁的喜劇色彩，好像都在向他發出善意的調笑。這裡的詩情，正是通過舞台景物烘托出來。在聰明的觀眾眼裡，這時的佈景也不再是前面佈景簡單的重複了，而是變成了情借景生，景隨情活的舞台形象。

比較而言，中國傳統戲曲對詩情畫意的追求更為明顯，從表演、置景、音樂到唱白、服飾等，無處不體現出這一點。話劇的詩情畫意，則主要體現在人物的對話上。怎樣的對話才是需要鑑賞者仔細玩味的詩意對話呢？勞遜告訴我們：「真正的對話會使聽的人產生一種可見的感覺」（《戲劇與電影的劇作理論與技巧》第三六〇頁，中國電影出版社一九七九年十一月版）。看來，詩意的對話不是一般的凝練、含蓄的問題了，而應當是一種充滿著灼熱情感的，並富有現實的色彩和感覺形象的語言。易卜生的《玩偶之家》，當娜拉發現丈夫並沒有犧牲自己來救她的心意，思想上終於完全醒悟過來，於是在戲劇即將結束時便有了這樣一段對話：

海爾茂：娜拉，難道我永遠只是個生人？

娜　拉：（拿起手提包）托伐，那就要等奇跡中的奇跡發生了。

海爾茂：什麼叫奇跡中的奇跡？

娜　拉：那就是說，咱們倆都得改變到——喔，托伐，我現在不信世界上有奇跡了。

海爾茂：可是我信。你說下去！咱們倆都得改變到什麼樣子——？

娜　拉：改變到咱們在一塊兒過日子真正像夫妻。再見。（她從門廳走出去。）

在這裡，娜拉的語言尤其具有無窮的活力，是她對冷酷的現實有了深刻的理解之後從心中湧出來的感情的產物；同時，我們從這質樸而富有表現力的語言裡，也可自然地推想出娜拉這個多麼渴望著個性解放的婦女形象。因為這種語言完全是來自於生活，有個性，有色彩，有情感，猶如品嘗那香甜的蘋果一樣地充滿了芬芳的氣味。如此富有詩意的語言，難道不值得我們長久地體察想像、反覆咀嚼嗎？

體察想像的目的在於發掘形象的意蘊，戲劇舞台上任何一個形象都應是具有某種意味的形式，有的是約定俗成的，有的則是從生活裡提煉出來的嶄新的形象「摹仿」。如此等等，好比是一隻隻僅僅張開一半的長弓，都有待於審美主體鼓動體察想像的張力將它們打開，並把劇作者以及表演者要放的「金箭」對準目的放出去。

通常而言，對戲劇形象意蘊的體察想像有兩種形式，一種是條件性想像，一種是理解性想像。

當然，一切想像都可能帶有理解的性質，但各有側重不同。條件性想像，是依據審美主體對戲劇表演藝術的基本認識，由舞台上一些約定俗成的身段動作而引起的一種想像與感悟。這種對戲劇表演藝術所應有的認識，便成了每個觀衆觀劇的基本條件或前提，是觀賞任何一齣戲劇時都適用的，帶有普遍的指導意義。理解性想像，則帶有明顯的相對性，是對一齣具體戲劇的基本內容在理解的基礎上所產生的內層想像。這種想像，自然不能像條件性想像那樣來得容易，需要在整個觀劇過程中都要保持高度注意，對舞台形象的每一個細微末節都要細心體察，同時也與審美主體的人生經驗、學識修養、審美積澱等有著緊密的關係。總之，要感悟戲劇形象的意蘊，就得運用好體察想像。這種想像「可以讓觀衆把戲劇家巧妙安排和埋藏的某種象徵性意蘊扣發出來。這便是審美想像更深一層的功用了。這種想像，具有連綴之力、跳躍之能、掘進之功，更加充分地體現了觀衆審美的主動性」（余秋雨《戲劇審美心理學》第三○六頁，四川人民出版社一九八五年五月版）。

不過，體察想像與我們常說的再現想像以及再造想像並沒有不可逾越的鴻溝，它們常常是結合在一起運用的。再現想像帶有還原生活形象的性質，再造想像是依據藝術形象並按照審美主體的理解而進行的想像，帶有創造的性質。如果我們把戲劇鑑賞中的體察想像分為兩個階段，那麼前一個階段往往需要再現想像，後一個階段又得常常依靠再造想像。前者可以幫助我們盡快「入

戲」，後者則又幫助我們「出戲」，能入能出，也便使得戲劇鑑賞永不枯竭並成為源源不斷的活水！

或許有人說，直觀的戲劇形象為何仍然需要再現想像呢？這是由於戲劇形象在舞台時空的限制之下，又根本不可能完全把生活中真實的形象表現出來，因而不得不常常採取種種舞台虛擬的辦法來解決。這時候，就得需要鑑賞者調動再現想像去「豐富和補充舞台上的生活。」莎士比亞歷史劇《亨利五世》中，借致辭者之口很形象地揭示了戲劇表演與戲劇鑑賞的這一特點：

啊！光芒萬丈的繆斯女神呀，
你登上了無比輝煌的幻想的天堂；
拿王國當做舞台，帝王充演員，
君王們在睜眼瞧著那偉大的場景！
只有這樣，那威武的亨利才像他本人，
具備著戰神的氣概；劍、火和飢饉，
在他的腳後跟，像是套上皮帶的獵狗，
蹲伏著聽從使喚。可是，諸位，請原諒吧！
像咱們這樣低微的小人物，
居然在這幾塊破板搭成的戲台上，

也搬演什麼轟轟烈烈的事跡。難道說，這麼個「鬥雞場」容得下法蘭西的萬里江山？還是這個木頭的圓框子裡塞得進那麼多將士？只消他們頭盔一晃，阿金庫爾的空氣部跟著震蕩！請原諒吧！既然一個小小的圓圈兒湊在末位，就可以變成個一百萬；那麼，讓我們就憑這點微小的作用，來激發你們龐大的想像力吧。

假想在這團團環繞的牆壁內，圈圍了兩個強大的王國：它們那高聳緊接的國境，教驚濤駭浪的一帶海水從中間一隔兩斷。用你們的想像來彌補我們的貧乏吧──一個人，把他分身為一千個人，組成了一支幻想的大軍。我們提到馬，就彷彿眼前真有萬馬奔騰，

捲起了半天塵土。把我們的帝王
裝扮得像個樣兒，也全靠你們的想像幫忙；
憑著那想像力，把他們搬東移西，
在時間裡飛躍，教多少年代的事跡，
擠塞在一個時辰裡。……

莎翁在這裡的確是非常精闢地闡明了戲劇必須依靠觀眾的想像的至理。只有啟動了觀眾的想像力，才能彌補場上演出的不足，才能超脫舞台時空的限制，使排場靈活盡變，從而再現出廣闊的生活圖景。

體察想像只有再現是不夠的，更多的還要用再造想像去發掘那些深刻的形象所蘊含的哲理，從而品出它的美。余秋雨先生說：「中國傳統戲曲爲觀眾的時空想像留的餘地極大，歷來不搞複雜的佈景。近代的機關佈景擠壓了想像的餘地，因而使觀眾在琳琅滿目之後即感寡然無味」（《戲劇審美心理學》第三〇三頁，四川人民出版社一九八五年五月版）。從再現想像來看，此言也不無道理；不過，盡可能地利用「機關佈景」並非壞事，它雖「擠壓」了觀眾再現想像的餘地，但能使觀眾集中精力去進行再造想像，發掘形象的意蘊，而這才是戲劇鑑賞體察想像的根本。不論是再現還是再造，都得對舞台直觀形象進行深入地體察，有了這種體察，就會自然地依照戲劇形象

的規定性進行能動的創造，探索到戲劇形象的意蘊及其韻外之旨、味外之味。

八、統觀得全　由點見面

一件精美的藝術品，總是以其和諧的形式呈現出來，可以說和諧是美的事物的一個重要法則。

從美學上來講，和諧即是指物與物之間、部分與部分之間排列得當，相互相承，完整統一。一朵鮮花，我們之所以說它美，即在於它是由一片一片的花瓣組成的一個均衡而和諧的整體。離開了花瓣，便沒有鮮花的美，或者花瓣殘缺了，也會影響鮮花的美。但是，如果把花瓣一片一片地分散開來，同樣也不成其為美。所以，印度詩人泰戈爾說：「探著花瓣時，得不到花的美麗」（《飛鳥集》第二四頁，新文藝出版社一九五六年版）。這位印度哲人的話，實際上也揭示出了戲劇鑑賞中的一個重要原則與方法——即要把戲劇當作有機的整體去鑑賞——這即是說，戲劇鑑賞應該從首到尾，前後勾連，以整體的眼光去統攝部分，而不能囿於一隅，見樹木而不見森林，因一葉而障全目，顧此失彼而曲解了作品。

一部成功的戲劇，都是極其講究藝術的整體效應的，這在我國古典戲曲理論中也十分重視。明代戲曲家王驥德在他的《曲律》這部著作裡，就曾把戲劇創作比喻為修造宮室，創作之前必有一個整體構圖，前後左右，遠近高低，尺寸無不瞭然胸中，否則必然顛倒零碎，不成格局（參見

《中國古典編劇理論資料彙輯》第一五一頁，中國戲劇出版社一九八四年四月版）。清代的著名戲劇家李漁，則又把寫戲比作縫衣，他說：「編戲有如縫衣，其初則以完全者剪碎，其後又以剪碎者湊成。剪碎易，湊成難。湊成之工，全在針線緊密，一節偶疏，全篇之破綻出矣。每編一折，必須前顧數折，後顧數折。顧前者欲其照映，顧後者便於埋伏」（同上書第二四七頁）。雖然這都是針對戲劇創作來說的，但反過來也是對於戲劇鑑賞活動的指導。

我們談到戲劇或詩文的寫作時，還常常提到所謂「意在筆先」、「胸有成竹」、「羚羊掛角，無跡可求」之類的話，這都是強調作者對其作品的整體把握，推重氣象渾成，反對拼湊堆砌。然而，當作者具體行文或演員表演的時候是不可能囫圇地去表現，又只能通過一個一個具體的部分來構成整體。整體依存於部分，並呈現於部分間的和諧關係中，離開了部分，也就無所謂整體。所以，從部分與整體的關係看，創作者的表達過程是：整體——部分——整體。與創作者相反，鑑賞者在戲劇未開演之前對戲劇整體的理解是陌生的或膚淺的，又只能從部分的鑑賞開始，然後理解整體，最後再回過頭來細細賞玩部分，達到更深入地體會整體。這個過程即是：部分——整體——部分。

上面指出的戲劇鑑賞的這個分合關係，著重強調了鑑賞須得從部分開始，但又是以對整體的理解爲宗旨。所以，不論在什麼時候我們心裡都應裝著整體（或曰胸有成竹吧），須知，只有理解了整體也才能真正理解部分。正是如此，即使是在戲劇開演之前，我們盡可能地瞭解戲劇整體也

就十分必要了。比如，在看戲前我們可以做這樣幾項工作：

(一)注意劇場外是否張貼有關於該劇的宣傳內容，像劇照、內容提要之類，這是需要瀏覽一下的。如果沒有，還應該找那些瞭解內容的戲迷打聽情況，以便爲順利地進入鑑賞境界做一些必要的心理準備。

(二)通過劇場散發的演出說明書等辦法研究一下戲劇的場次細目，以弄清戲劇的大致情節結構，像旅遊者利用導遊圖那樣利用它。

(三)如果是鑑賞歌劇、舞劇或戲曲，還有必要事先閱讀劇本，哪怕是迅速地略讀一下也有好處。對劇本有了粗略的瞭解，我們也就可以集中精力去鑑賞作爲表演藝術的戲劇（而劇本，我們不過是作爲文學藝術的戲劇去閱讀的）。

有了看戲前這些整體上的準備，待我們坐下來開始一部分一部分地鑑賞時就會更容易理解。

因爲讀劇本可以瞭解故事梗概及其基本的章法結構，而這類戲劇又重在表演藝術上，我們上劇場大半是爲了欣賞演員精采的演技，在欣賞演技的同時達到更深入地理解內容。

蒙蒂默•奧爾德在談到劇本的閱讀時說過：「歷來的中學生都被剝奪了閱讀莎士比亞作品的極大樂趣，他們被迫去查所有的生字和學習所有學者的注釋，結果在讀到劇本的結尾時，已經忘掉了劇本的開端，並且忽略了劇本整體，他們實際上根本沒能欣賞這些劇本」（見毛姆等著《閱讀的藝術》第三九頁，上海翻譯出版公司一九八八年六月版）。這裡所強調的，仍然是對作品整體把握的

重要，只有從全局著眼，才能明察局部。

如前所述，整體又是由部分構成的，戲劇鑑賞雖是以對整體的理解為宗旨，但又是以對部分的鑑賞為其主要內容。越是複雜的藝術精品，越需要採用局部拆析，由部分到整體或由點到面的去鑑賞。在莎士比亞的《奧賽羅》中，其主人公奧賽羅性格的主導面，一般都認為是嫉妒。實際上，他這一性格的形成有一個複雜的過程，如果只就某幾個局部去分析就很可能向隅則偏。我們看到，奧賽羅開始還是一位慓悍勇武而又心平氣和的將軍，又為人正直，就連真正的嫉妒家和陰謀家亞果也承認他「生性坦率寬厚」。但是後來，隨著他對純潔愛情的執著追求，尤其是在亞果的挑唆和手帕事件的促動下，便使得潛藏在奧賽羅性格深層裡的輕信、虛榮的一面逐步加強、集中和明朗，這樣才演化為嫉妒並成為他整體性格上的一個代表標誌。可見，對戲劇整體性意味的理解，是建立在局部分析的基礎上的。如此由點到面的鑑賞對於戲劇整體的重建，絕不是可有可無的技術起點，而是戲劇鑑賞的必要途徑和主要任務。

由於「點」是「面」的一個有機部分，所以對「點」的鑑賞就得放在「面」上去理解，正如俗話講的要能「從一斑而窺全豹」。蘇軾在《書鄢陵王主薄所畫折枝》之一中說：「誰知一點紅，解寄無邊春。」「一點」也正是「點」與「面」的關係。在戲劇鑑賞中，同樣也應注意從「一點」中發現「無邊」，由點見面，細心發現各部分在整體中的意義，以及部分之間的有機聯繫。

由點見面的方式方法多種多樣。可以由動作的「點」見人物整個的意。戲劇是行動的藝術，人物形象的塑造主要通過他的行動來實現，人物的每一個行動都體現著創作者的整體意向。在曹禺《雷雨》的結尾，當魯侍萍知道自己心愛的女兒四鳳愛的原來正是三十年前的罪人周樸園欺騙自己而生下的孩子時，心裡非常悲痛；當四鳳知道這個原委而去自殺之後，魯侍萍此時的行動是沒有嚎哭，沒有流淚，只是「一聲不響地立在台中，」「無神地」「呆立」。對此，有的觀眾覺得似乎有點不近人情，實際上這個行動是符合人物的整體形象的。魯侍萍的一生遭遇極其悲慘，她自己所受的侮辱已含淚悄悄熬過來了，哪知自己的女兒又受到無恥者的玩弄；想法報仇嗎？他們有錢有勢又怎麼去報呢？可見，這裡的「欲哭無淚」的靜場，是很能揭示人物的內心世界的，魯侍萍深重的悲憤，正是通過這微小動作的「點」體現出來了。

可以由道具的「點」見整個結構的巧。在《桃花扇》中，就是用一柄白紗宮扇作為全劇結構的巧妙意脈而出現的。這柄扇子本是侯方域與李香君結合的定情物，而這段姻緣是魏閹餘黨阮大鋮為籠絡侯方域而委託楊龍友撮合的。所以這柄扇子牽動了復社文人反對閹黨系孽禍國殃民的鬥爭線索。全劇即圍繞這柄扇子展開情節，避繁就簡，幾起幾落。扇子不但成為侯方域、李香君悲歡離合的象徵，而且是南明朝廷盛衰興亡的見證。一把小扇，竟能巧妙地穿綴如此眾多的材料，可見這一「點」的選取煞費苦心。

也可以由場面的「點」見作品整個的旨。一部戲劇，由若干個場面構成；一部戲劇的主旨，也只有通過這些場面逐步地揭示出來。然而，戲劇在揭示主旨上不可能平均使力，總有幾個作為支撐主旨的「力點」場面，因而我們在鑑賞時就要注意從這裡發現作品整個的旨。易卜生《玩偶之家》的第三幕後半部分，劇作者即精心安排了一場娜拉與海爾茂「討論」夫妻關心的戲。開始，他們討論娜拉作為妻子與母親的責任問題：

娜　拉：這些話現在我都不信了。現在我只信，首先我是一個人，跟你一樣的一個人——至少我要學做一個人。托伐，我知道大多數人贊成你的話，並且書本兒裡也是這麼說。可是從今以後我不能一味相信大多數人說的話，也不能一味相信書本兒裡說的話。什麼事情我都要用自己腦子想一想，把事情的道理弄明白。

海爾茂：別的不用說，首先你是一個老婆，一個母親。

娜　拉：我說的是我對自己的責任。

海爾茂：沒有的事！你說的是什麼責任？

娜　拉：我還有別的同樣神聖的責任。

海爾茂：你最神聖的責任是你對丈夫和兒女的責任。

然後，他們又討論了有關宗教的問題：

海爾茂：難道你不信仰宗教？

娜　拉：托伐，不瞞你說，我真不知道宗教是什麼。

海爾茂：你這話怎麼講？

娜　拉：除了行堅信禮的時候牧師對我說的那套話，我什麼都不知道。牧師告訴過我，宗教是這個，宗教是那個。等我離開這兒一個人過日子的時候我也要把宗教問題仔細想一想。我要仔細想一想牧師告訴我的話究竟對不對，對我合用不合用。

接著他們的討論又擴展到法律和社會：

娜　拉：我也聽說，國家的法律跟我心裡想的不一樣，可是我不信那些法律是正確的。父親病得快死了，法律不許女兒給他省煩惱。丈夫病得快死了，法律不許老婆想法子救他的性命！我不信世界上有這種不講理的法律。

海爾茂：你說這些話像個小孩子。你不瞭解咱們的社會。

娜　拉：我真不瞭解。現在我要去學習。我一定要弄清楚，究竟是社會正確，還是我正確。

這一討論部分的戲，應當說是全劇一個不可忽視的場面。細細玩味這個場面，然後我們再聯繫娜拉最後的離家出走，一個深刻的主題——對婦女解放的呼喚，對男權主義的否定——已在這裡基本表現出來了。同時，也只有理解了這場戲，才能理解娜拉出走的真正原因。

還可以由細節的「點」見人物整個的情。細節是寫人的最小的內容單位，要理解人物，最徹底的是通過細節去理解，這已是最爲常見的鑑賞經驗了。

以小見大，由點見面的形式相當靈活，不過這裡應當重申的是，對「點」或局部的鑑賞始終得與「面」或整體聯繫起來：孤立地去欣賞「點」，所得到的只能是一個缺乏有機性的肢解物，甚至有可能是難以理解的。莫里哀的《僞君子》，它的開頭被德國詩人歌德稱作：是「現存最偉大和最好的開場」，然而它究竟好在哪裡呢？如果就「點」來談「點」，無論如何也談不清楚，勢必會鬧出「瞎子摸象」似的笑話。只有當我們對全劇的結構之美有了整體瞭解，才會發現它開頭的妙處所在。這個戲主要寫了主人公答爾丟夫用欺詐、狡猾的手段騙得資產者奧爾恭的信任並使他吃盡了苦頭。全劇共有五幕，前兩幕主人公並未出場，只在爲他的出場作準備；第三幕以後主人公答爾丟夫出場了，隨著他的出場便給觀象呈現出一連串戲劇性的場面，懸念疊起，扣人心弦。然而，在戲的開頭主人公不出場的情況下又是怎樣抓住觀眾的呢？這是個難點。大家看到的是：幕一拉開，是奧爾恭一家人吵架的場面。奧爾恭的母親大罵全家人不合乎宗教規矩，只有答爾丟夫「是

戲劇鑑賞入門

210

九、明察體制　分類鑑賞

沒有一種藝術有像戲劇這樣多的種類，而且這種類型的差別在形式上又是那樣的明顯，光我們中國的戲曲，它究竟有多少種，有人說是三百六十多種，但這個數字還只是一個約數。俗話說：「隔行如隔山。」本來，在戲劇這同一個行業裡面不應存在「隔行」的問題，但就我們經常講到的歌劇、舞劇、話劇和戲曲這四種大的戲劇類別來講，它們的表現手段與方式卻是存在著極大差別。能鑑賞歌劇的人，不一定就能鑑賞戲曲。只憑著戲劇鑑賞的一般修養與方法，顯然難以去很

一位道德君子，大家都應該聽他的話。」其他人不服，吵得不可開交。這樣，幕一拉開就有了戲，它不僅讓觀眾對答爾丟夫有所認識，並對他的出場產生一種期待心理，同時又通過吵架交待了每個人物的身分以及他們在這場矛盾中的地位與態度等，像這樣的開場，的確是不多見的。但它之所以好，正在它是全劇中的一個有機部分，離開了整體就談不上開頭如何匠心獨運了。這正如我們欣賞江南園林，亭台、樓閣、長廊、山石等，分散來看就不見得如何的美，它的美也正在於園林大師們通過因勢造景、分割空間，對比借景等種種辦法，使山石樹木、迴廊明窗、粉壁洞門造成一種遠近疏密、開闔藏露的整體之美。這也即告訴我們，戲劇鑑賞只有統觀才能得全，而統觀又只能是從局部開始，並又要注意由點見面，這是辨證法在戲劇鑑賞中的具體運用。

好地鑑賞不同種類的戲劇。在這一節裡，我們即概要談談對幾種不同類型戲劇的鑑賞，側重談談它們的不同點。

(一)歌劇的鑑賞

歌劇是融合音樂、詩歌、舞蹈、說白等藝術而以歌唱為主的一種戲劇形式。鑑賞歌劇，除了注意運用戲劇鑑賞的一般方法外，還須力求把握歌劇的特點：

第一，要抓住歌辭這一突破口。

在歌劇中，歌辭是它的主要部分，一切都是要服從於唱的，因為歌劇主要是用了歌唱的形式來表現人物的說話，表現人物的內心世界，而演員的身體動作和表情則是處於次要或輔助位置。所以，我們在鑑賞時就應特別抓住歌辭這一突破口。

一方面，要深入理解歌辭的抒情意味。這些歌辭，基本上就是一首首通俗簡明的抒情詩，是人物內心世界的集中渲洩，因而鑑賞時就得注意挖掘它究竟表現了人物什麼樣的思想情感和個性特點。比如在莫札特的四幕喜歌劇《費加羅的婚禮》中，當第一幕的大幕拉開，男主人公費加羅和女主人公、伯爵夫人的使女蘇珊娜倆人正忙於準備結婚，可蘇珊娜告訴費加羅，伯爵正在打她的壞主意，想恢復原已放棄的貴族在農奴結婚時對新娘的初夜權。費加羅聽後非常氣憤，同時又自信自己的聰明才智在這次較量中一定會取勝，於是他唱了一首謠唱曲，歌辭是：

212

你想要跳舞我的小伯爵，

我就彈吉他奏起音樂，

對，奏起音樂。

如果你想要進我的學校，

我就要叫你跳得逍遙。

對，跳得逍遙。

真妙……小心……

可不能急躁，不要露口風讓人知道。

我使出手段，要叫你上當，

我一會兒惹你，我一會兒騙你，

把你的壞主意完全揭穿！

這段唱辭，抒發了男僕費加羅幽默詼諧、樂觀自信的思想感情。「如果你想要進我的學校」、「我就彈吉他奏起音樂」，則又是非常明快通俗的比喻，不僅透露出費加羅對伯爵的不屑一顧，也告訴我們他將會採取「誘敵深入」的辦法讓伯爵露出馬腳，出盡洋相，同時對後面的劇情也是一個很好的埋伏。

另一方面，還要注意抓住歌辭的敍述性。由於歌劇的故事情節往往是通過歌辭來暗示和交代的，帶有敍述的性質。如果我們對此沒有足夠的認識，匆匆而過，就很可能對劇情也模糊不清。

如歌劇《白毛女》一開頭喜兒的唱辭：

我等爹爹回家過年。

三十晚上還沒回還。

爹出門去躲帳整七天，

大嬸子給了玉菱子面，

雪花飄飄年來到。

北風吹，雪花飄，

這裡，對時間、地點、人物、事件等都作了初步交代，歌辭的意義顯然側重在敍述。

第二，要細細品味歌曲音樂的美。

歌劇的優勢即在於樂曲的優美動人，世界上那些最有名的作曲家之所以沈迷於歌劇的原因大半也在這裡，因爲通過它可以極大地施展自己的音樂天賦。同樣以《費加羅的婚禮》爲例，在第二幕裡，多情的小侍童格魯比諾當著自己所愛的人並在蘇珊娜的吉他伴奏下唱了一首歌，表達了

214

他對神秘愛情的嚮往。關於這支樂曲的鑑賞，德國音樂評論家奧托‧雅恩作了這樣的分析：「這首歌採用歌謠的形式使之適合劇中情景，聲樂部分唱出清澈悅耳的旋律，與此同時弦樂器模擬吉他，撥奏出簡單的伴奏：管樂器的獨奏爲這種細緻的主要結構增加色彩、使之生動。對於旋律的進行以及和聲的完整來說，這些管樂器獨奏並非絕對必要，但它們用細緻的筆觸在這首浪漫曲的字裡行間道出了格魯比諾的內心活動。優美的旋律，細膩的聲部配置，迷人的表情，很難說何者最值得我們讚賞——這一切在一起構成一個美不勝收、令人神往的整體」（轉引自張承謨《西歐十大名歌劇欣賞》第二三頁，上海文藝出版社一九八五年八月版）。這種鑑賞當然是高水平的，沒有深厚的音樂修養非能企及，但即使作爲一個普通的歌劇鑑賞者，如果對歌劇樂曲之美一點感受也沒有，那麼我們也就別去上歌劇院就誤時間了。

美國當代著名音樂家艾倫‧科普蘭，談到歌劇在美國一度蕭條的原因時指出：「一方面，歌劇和從音樂鑑賞能力來說有時被稱爲『理髮師公衆』的聽衆相聯繫，他們是劇場中廉價座位的觀衆，對眞正的音樂藝術一竅不通。另一方面，還有『社會公衆』，他們把歌劇院變成了時髦的娛樂場地，注意的只是雜技式的場面」（艾倫‧科普蘭《怎樣欣賞音樂》第一四六頁，人民音樂出版社一九八四年十二月版）。看來，要鑑賞歌劇，就須得努力提高我們的音樂修養才行。

第三，要注意理解說白在歌劇中的引導作用，以及舞台佈景對劇情背景的展示。

歌劇雖以歌爲主，但也不是一點說白也沒有。說白在歌劇中的作用主要是引導，這又有兩種

情形：一是對劇情的串連，這也是我們瞭解歌劇故事情節的一個方面；二是引發出人物非唱不可的情緒，它對我們深入品賞歌曲的意味很有好處。

歌劇是一種大型戲劇，特別講究舞台佈景，不僅富麗堂皇，而且場面很大，追求以真實的實景來再觀背景，這些我們在鑑賞時自然會引起注意。

(二)舞劇的鑑賞

舞劇是以舞蹈爲主要表現手段，綜合音樂、啞劇等藝術門類的一種戲劇形式。怎樣鑑賞舞劇，這需要根據舞劇的一些特點掌握以下幾個要點：

首先，是瞭解劇情，集中精力品味每一個舞蹈動作的內含。舞劇不是用語言來敍述劇情，而是通過各種優美的舞蹈動作來表現。一般人觀看舞劇，只覺得演員的舞姿優美，音樂動聽，但就是不容易弄清它的內含，尤其是對人物關係錯綜複雜、故事情節曲折動人的舞劇更是如此。怎麼辦呢？我們認爲，在具體觀看舞劇之前，可以先讀一讀劇目說明書，借助說明書瞭解一下該劇是反映什麼時代的事情，故事的基本梗概是怎樣的，通過這個故事又是表現了怎樣的主題，有哪些人物，主人公是誰，等等。瞭解了這些，就能集中精力品味演員的舞姿，並通過演員舞蹈的外型美來理解人物，理解劇情的發展。這一點，對那些舞蹈修養欠缺的觀衆而言，就更應該這樣做了。

216

比如觀看舞劇《魚美人》，如果知道此劇是表現美麗的魚美人愛上了勤勞勇敢的青年獵人，但遭到山妖的破壞，最後在人參老人的幫助下，終於歷經磨難取得了勝利。舞劇的主題是突出善與惡、美與醜的鬥爭，歌頌忠誠愛情的巨大力量。這樣，我們對舞劇的舞蹈編排就不是很陌生的了。

像青年獵人的獨舞和三人舞中，用了「撲步」、「風火輪」、「大贊步」等古典舞的技巧和動作，同時結合芭蕾舞的跳躍動作，從中我們便能感受到獵人及其朋友們的慓悍、驍勇、勤勞、樸實的形象。可以說，瞭解劇情，是我們能否集中精力品味舞蹈之美的前提。

其次，**要熟悉舞劇中常見的各種舞蹈形式，並掌握其基本功能與意義。** 通常而言，舞劇中的舞蹈是由獨舞、雙人舞、群舞和美化了的啞劇動作與造型結合而成。

在舞劇中，雙人舞是極其重要的，運用也十分普遍，它多用來表現人物之間的思想感情，是舞劇中人物對話的一種表現形式。在一般舞劇中，雙人舞很少嚴格的程式，一切以適應表現不同生活內容的需要爲原則。一但在古典芭蕾舞劇中的雙人舞，大多有固定程式。一般先是男女主人翁共舞，再是男、女各自跳起符合人物性格又能充分顯露自己技巧的獨舞，最後是再合在一起共舞。

獨舞多用來抒發人物的情感和揭示人物的性格。相對來講，獨舞比雙人舞要求更高，演員必須有嫻熟的技巧，才能靈活自如地運用舞台空間，吸引觀眾進入到舞台上所創造的典型環境中。

因爲獨舞的虛擬空間比雙人舞更大，鑑賞時就特別需要調動豐富的想像。在著名舞星烏蘭諾娃主

演的名劇《羅密歐與朱麗葉》中，她所扮演的朱麗葉即有很多精彩的獨舞。她爐火純青的技藝，使一招一式彷彿都在朗讀詩句，給人以極大的迴想餘地。如果雙人舞是舞劇的對話，那麼獨舞則是舞劇的獨白。

群舞，凡三人以上的舞蹈均可稱為群舞，通常用來表現某種特定的氛圍和典型的民族性格特徵，有時也表現一定的情節。在《魚美人》第三幕中，山妖妄圖以假亂真的二十四個魚美人的群舞，即表現出一種陰森、囂張的特定氛圍。《天鵝湖》第三幕中的「那不勒斯舞」，以及生氣勃勃的「匈牙利舞」，輕盈的「瑪佐卡舞」，則又反映了特定時代宮廷的華麗場景。

舞劇中還時常運用類似於話劇中的身體動作而不用舞蹈動作來表達劇情，也即是美化了的啞劇動作，它是舞劇表達人物情感的輔助手段。至於舞劇中的造型同樣也十分普遍，造型是對人物特定心理或故事情節突出環節的強調。

最後，要充分理解音樂與舞蹈的關係，仔細體會音樂語言的妙處。音樂不僅是舞蹈的伴奏，而且還表現著人物豐富、細膩、深刻的思想感情和人物性格的特徵，或提供故事情節發展關鍵時刻的對比氣氛和鮮明的色彩。有所謂「音樂是舞蹈靈魂」的說法。因而，通過音樂去理解舞蹈，進而理解劇情的發展，體會音樂語言的妙處，也是鑑賞舞劇的一個重要途徑。比如在《天鵝之死》中，法國作曲家聖‧桑所作的《天鵝》的音樂，雖然它並不是專寫天鵝之死的，但劇中的編舞與音樂卻配合得相當融洽。「樂曲開始，鋼琴先奏出流暢的琶音，象徵著碧波蕩漾的湖水在寧靜中泛

起層層連漪，接著大提琴唱出了柔美的旋律，彷彿一隻天鵝安詳而高傲地慢慢游來。福金（俄國芭蕾編導——引者注）用舞蹈對音樂作了自己獨特的解釋：在鋼琴的伴奏部分，他安排了腳尖碎步，顯示『天鵝』心中的不安、焦慮和痛苦；在大提琴的旋律聲部，則以手臂的起伏相呼應，使人好像『聽』到了『手的歌唱』。整個舞蹈的設計簡樸無華。只用腳尖、手臂和眼睛隨著音樂的流動而變化，揭示出了『人物』（天鵝）內在的靈魂和精神世界，以此激發起人們對生活的熱愛和嚮往」（《文藝鑑賞大成》第八六頁，上海文藝出版社一九八八年十月版）。

(三)話劇的鑑賞

話劇的基本特點主要是通過劇中人物的台詞（對話、旁白和獨白）及動作來塑造形象、展開故事、揭示主題。從世界範圍而言，當今話劇是世界劇壇最普遍、最重要和最有影響的一種戲劇。本書談戲劇的鑑賞，實際上也即側重於話劇的鑑賞。比如本編所談，大部分內容都是針對話劇來說的，當然也可以適用於對其它劇種的鑑賞。因而，我們這裡也就不準備再作具體分析了，僅存一目而已。

(四)戲曲的鑑賞

我們知道，中國的戲曲是以京劇為代表的。因而，要鑑賞好戲曲，如果具備了欣賞京劇藝術

的能力，那麼也就可以說基本上掌握了欣賞中國戲曲藝術的鑰匙。事實上，我們談戲曲的鑑賞，也根本不可能對三百多種戲曲形式分別細述。俗話說，「挈領而頓，百毛皆順。」下面，就側重談談京劇的鑑賞並兼顧其它。怎樣鑑賞呢？我們應緊緊抓住這樣兩點：

第一，看戲要分行。

京劇以及其它很多戲曲形式，對各種類型的演員有一個嚴格的角色體制，通常叫行當分工。這種對演員的分行，雖然在不同的時期和不同的戲種中會有一些變化，但現在一般基本上是分為生、旦、淨、丑等四大類專業行當。有關這四大行當的基本知識，我們不可能在這裡作詳細介紹，但它對戲曲的鑑賞來說是必須要掌握的。因為不同的分行，在唱腔、服飾、表演等方面都有很多不同的要求。比如「淨行」，通稱花臉，一般是扮演那些豪邁粗壯、耿直忠誠，或陰險奸詐、殘忍狠毒的男性角色。淨行內又有所謂銅錘花臉、架子花臉和武花臉之分。銅錘花臉表演上側重於唱和念，唱腔洪亮，韻味深濃，如《二進宮》中的徐延昭。架子花臉在表演上側重二架、念白和做工，唱工不多，如《霸王別姬》中的項羽。武花臉在表演上側重武打身段，如《竹林記》中的余洪。另外，還有像趙高、曹操、秦檜、嚴嵩等，一概是不同形狀的滿臉白粉，以示奸詐陰險，他們也統稱花臉。

觀看戲曲如果不能清楚地區分演員的行當，那就好比一個學習唱歌的人還不懂得音階一樣，是無論如何難以登堂入室去鑑賞戲曲的。

戲劇鑑賞入門

220

第二，看戲要聽腔。

中國的戲曲藝術，演員的表演講究手、眼、身、法、步五法和唱、念、做、打四功的規矩和尺度。在這裡，對一般戲曲觀衆來說，最難欣賞的是「唱」。「唱」，在戲曲藝術中占居重要的地位。

過去觀衆把看京劇稱爲「聽戲」，就可看出唱功在京劇表演中的重要。有這樣一個故事：譚鑫培有一次在戲園子裡唱《空城計》，票友們崇拜他的藝術，便合伙進行「偷藝」。票友甲負責聽第一句，當譚唱完「我本是臥龍崗散淡的人」，甲一邊急匆匆地奔出戲園，一邊反覆默唱，以求記牢。當譚唱畢次句「評陰陽如反掌保定乾坤」，票友乙又如甲一般奔出戲園。及至這段西皮慢板唱完，十多位「譚迷」已在戲園附近的一家茶館聚齊，彼此把老譚這一次的標準唱法公諸於衆，大家互教互學，力求使譚的這段絕唱準確普及開來。（參見徐城北《京劇一百題》第八頁，人民日報出版社一九八八年三月版）看來，唱腔如何的確是京劇名角的硬功夫。

戲曲中的「唱」，不僅僅是用來敍述事物，抒發人物的情感，它本身還有一種特殊的美感。這種美感，與我們聽一般歌曲的感受不一樣。那就是，戲曲的「唱」，特別講究「字正腔圓」的美。

字正，指吐字的美，它來自於演唱者對吐字的各種講究，四聲、五音、四呼、尖團、平仄、噴口、力度、快吐、慢吐的技巧。腔圓，指行腔的美，它既來自於演唱者聲腔的準確、飽滿、圓潤、自如，更來自於戲曲化唱腔的特別韻味。「這就是：劇種旋律、戲曲化的發聲（行當音色）表現音色）、吐字（噴口力度、字音反切）、樂匯音型語音化（上、下滑音）、音符群（大、小顫音，上、下顫

音，裝飾音）以及喉阻音（虛阻音與實阻音）、立音等多種多樣的用嗓技巧」（陳幼韓《戲曲表演美學探索》第九〇—九一頁，中國戲劇出版社一九八五年三月版）。

人們通常說的京劇唱腔或崑劇唱腔，這是指不同劇種對唱腔的一些客觀規定，如京劇唱腔主要包括西皮、二簧、崑腔、吹腔及一些曲牌和雜腔小調。但我們這裡說的唱腔之美，卻是側重主觀而言的，指演唱者根據不同的內容對各種戲曲唱腔的不同處理，並形成自己特有的流派和演唱風格。比如，梅派唱腔的雍容大方，程派唱腔的幽咽宛轉，荀派唱腔的柔媚低迴，尚派唱腔的高亢激越，等等。這些各具特色的演唱，的確是令戲曲愛好者迷戀沈醉的。

看戲要聽腔，關鍵是要善於品味唱腔究竟好在哪裡，這對一般戲曲鑑賞者而言常是一個難點。程腔創始人程硯秋先生，有一次聽到一些熱衷於他的唱腔的人，竟把《六月雪》中的唱腔，隨便移到一個新戲中去應用，程先生大感失望，並說：「創造一個新腔不是簡單的事，要根據人物當時喜怒哀樂的情緒，定出輕重徐疾，高低抑揚；腔不是隨編的，也不能只管好聽不好聽。同樣一個字的腔，在《六月雪》中聽去很好！在另一齣戲中就不一定會好。一個戲應當有一個戲的腔；一個字安排在不同的地方，就有不同的腔」（參見《梨園軼事》第二一〇頁，廣西民族出版社一九八四年九月版）。這番話，對於指導我們看戲應如何聽腔是很有意義的。

戲曲的鑑賞，除了以上兩點之外，還有一些知識性的問題，如動作程式、臉譜程式等，這裡我們就不細說了。

戲劇鑑賞入門

222

後記一

當我將這本書稿交給郵局寄往台北，心裡頓時感到一片空空然。因為此稿是我系列鑑賞叢書的最後一本（另外三種是《詩歌鑑賞入門》、《小說鑑賞入門》和《散文鑑賞入門》），它們就像我的親兒女一個個都離我而去了，剩下我煢煢孑立，很是孤單。這些年來，我的全部心血都傾注在它們身上，我們已經產生了深厚的感情，甚至連我的內人都有些忌妒起來。

在本書這最後一頁裡，我的確不知道要說些什麼。既然它們都已長大，儘管它們面前的路還很曲折坎坷，但我還是要深深地祝福它們，去吧——阿門！

壬申小雪後八日　魏怡　記於常德寓所

後記

223

後記二

寫後記，在我看來是一件非常愜意的事情，它猶如新婚之夜，彼此間的一切甜蜜都在這一晚好好地享受。不過，為了這一晚我的確花費了巨大的代價。雖然，我的人生旅程剛剛才走完三十六個春秋，可是病魔已折磨得我不敢多用腦力了，動不動就是頭暈、耳鳴、眩暈。古詩有云：「衣帶漸寬終不悔，為伊消得人憔悴。」至少在目前，我依然還是此種感情支配著我。按說，本書是我系列分類鑑賞叢書的最後一本了，之後在精力上應稍作調整，可是我的不少朋友還希望我拿出一本總體的《文學鑑賞概論》之類的書，因為有分就有總，不然會令他們十分遺憾的。真的，時常我也是這樣想，但我還得希望上帝賜予我康健。阿門！

感謝台北許鈇輝教授及其同仁對我的厚愛！

癸酉夏至後三日再記於常德寓所

國家圖書館出版品預行編目資料

戲劇鑑賞入門／魏飴著. --再版. --臺北市
　　：萬卷樓, 民 88
　　面；　　公分
　　ISBN 957-739-217-2(平裝)

1.戲劇

980　　　　　　　　　　　　　88007991

戲劇鑑賞入門

著　　　者：魏　飴
發　行　人：許錟輝
出　版　者：萬卷樓圖書有限公司
　　　　　　台北市和平東路一段 67 號 14 樓之 1
　　　　　　電話(02)23216565・23952992
　　　　　　FAX(02)23944113
　　　　　　劃撥帳號 15624015
出版登記證：新聞局局版臺業字第 5655 號
網 站 網 址：http://www.wanjuan.com.tw/
E 　 -mail：wanjuan@tpts5.seed.net.tw
經 銷 代 理：紅螞蟻圖書有限公司
　　　　　　台北市內湖區文德路 210 巷 30 弄 25 號
　　　　　　電話(02)27999490
　　　　　　FAX(02)27995284
承 印 廠 商：晟齊實業有限公司
電 腦 排 版：浩瀚電腦排版股份有限公司
定　　　價：240 元
出 版 日 期：民國 88 年 6 月再版

ISBN 957-739-217-2